甘庆藝廊

# 精湛一生

甘俟

追 光 躡 影 · 通 天 盡 人

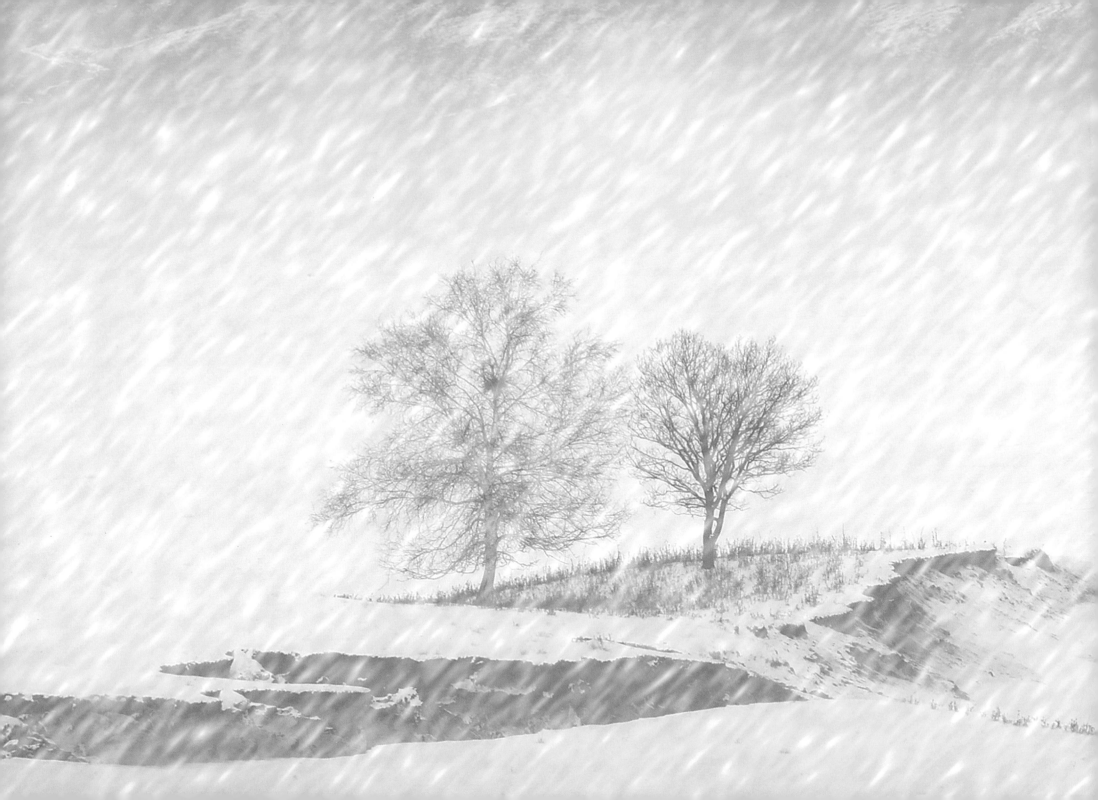

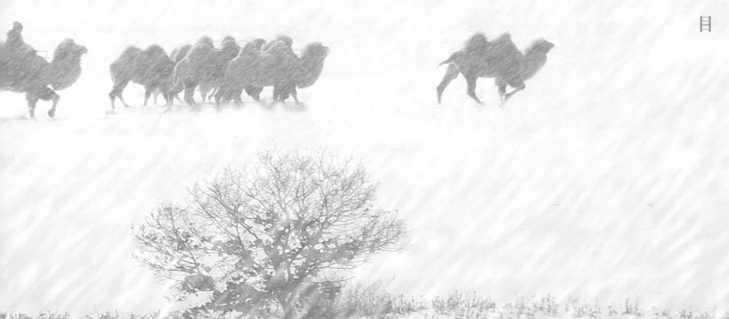

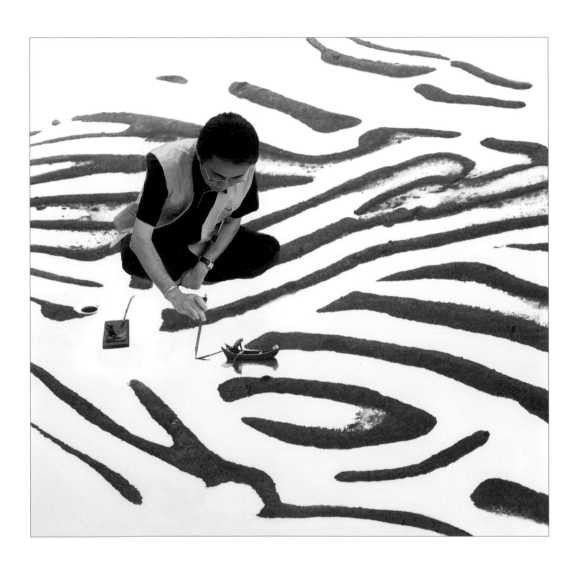

我本楚狂人，鳳歌笑孔丘，手持綠玉杖，朝別黃鶴樓
五嶽尋仙不辭遠，一生好入名山遊。 — 李白

從未滿二十歲開始，我拿著相機，把它當筆，試著描繪我心中所要景象；「以追光躡影之筆，寫通天盡
人之懷」出自王夫之《古詩評選》，如此意念讓我工作之餘，堅持了近五十年，心之所在，美景無限，意之所
牽，竟成志業。

用於視覺佈置的成就，讓我動力不斷，累計篇章太多，連自我都逐一淡忘，趁一年空閒，無事休養，
挑部份自惜自愛，點綴成冊，標示人生旅程，與眾人分享，來日方長，當更加珍愛不惰。

是為序。

2022 台灣  甘侯

# 人文寫意

我愛人物，舉凡多地、多類、人文活動，生活儀軌，生命歷程，皆一一入鏡，人生有苦有樂，浪漫之人，所見皆美，在多類創見中，皆與大地連結，歷 50 年，宇宙浩瀚，生命無窮，片段紀錄，也不過蜉蝣觀點。

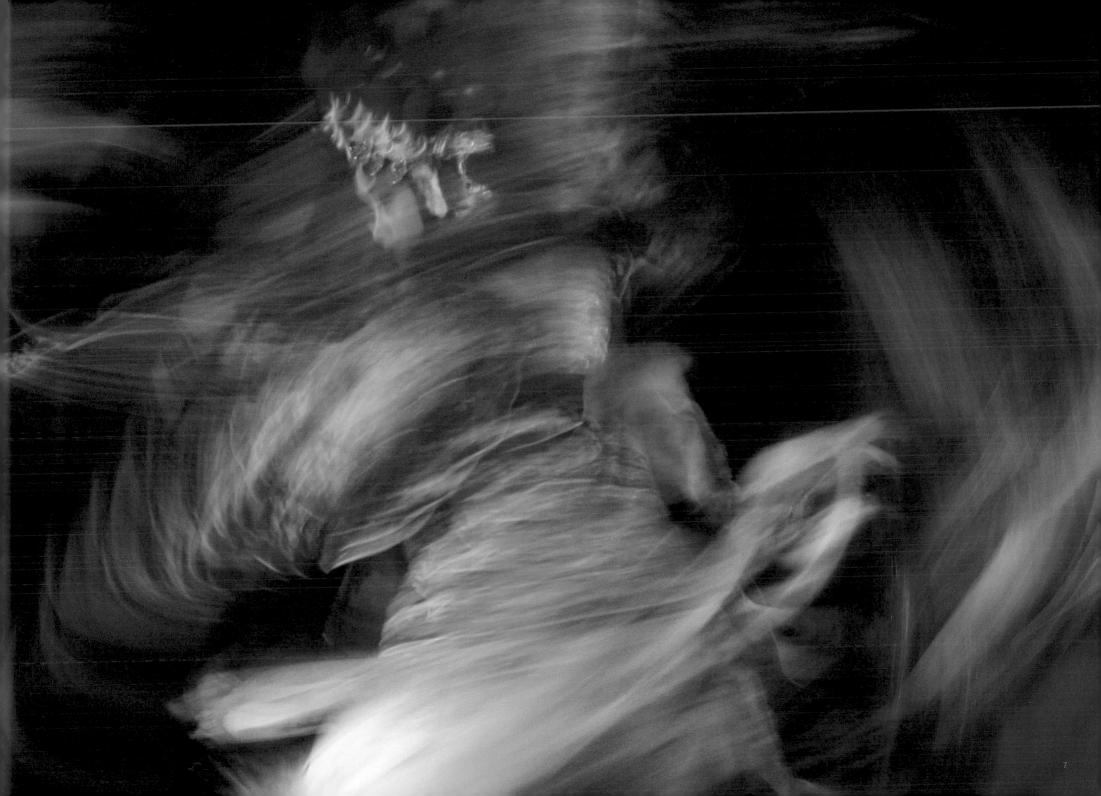

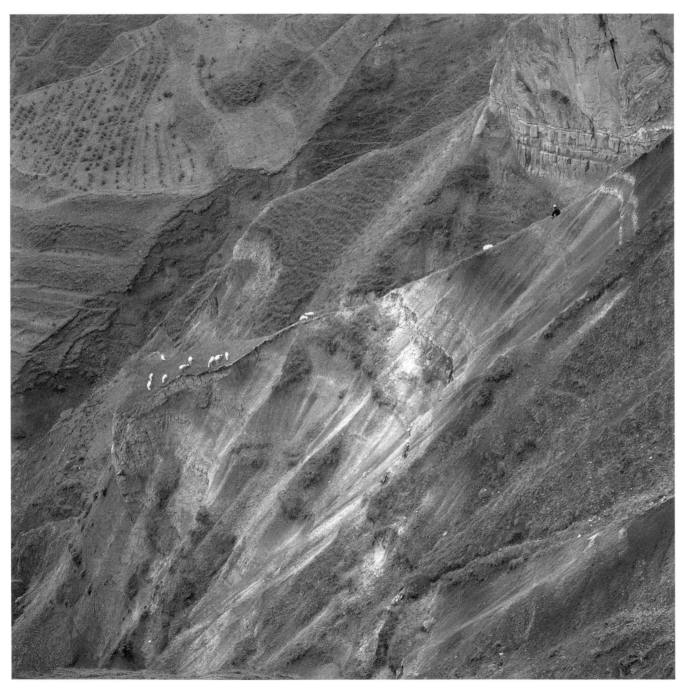

**甘肅紅土地**　　1997 甘肅東鄉

1997 旅程側拍，劉家峽水峯近鄰東鄉，長年
無雨土地乾涸，地域險峻，只適合山羊畜牧。

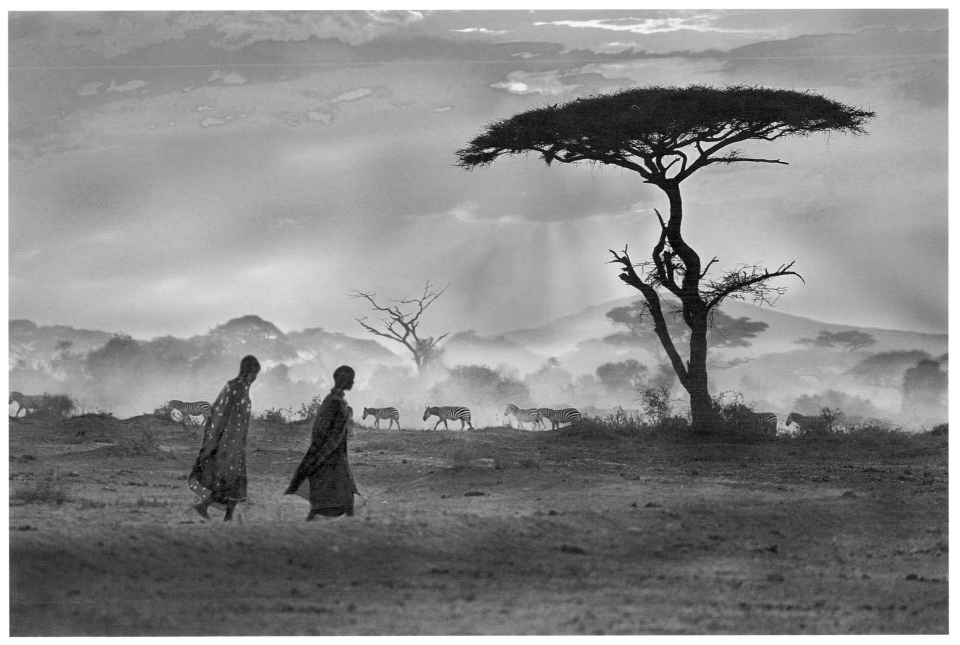

**回家路上**
2015 肯亞

非洲馬賽人是神祕人種，發展歷史相當久遠，經過不斷遷移，仍維持刀耕火種，畜牧為生，住茅草牛糞屋，喜穿鮮豔束卡 Shuka。在肯亞，與動物遷徙一樣令人好奇。

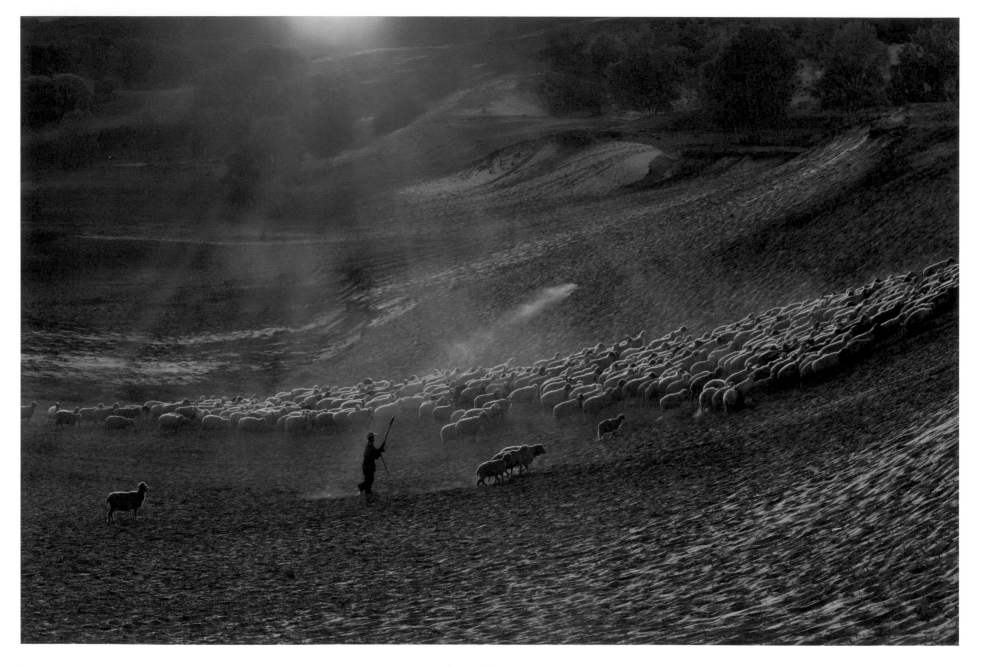

**促歸**
2013 壩上

塞罕壩的白溝，是養羊專業區，飼主出資買羊，由專業牧羊人共同放牧。成千上百羊群，
不聽指揮時，鞭長莫及，只能用土法，細沙作成的彈丸，一飛數米，煞是好看。

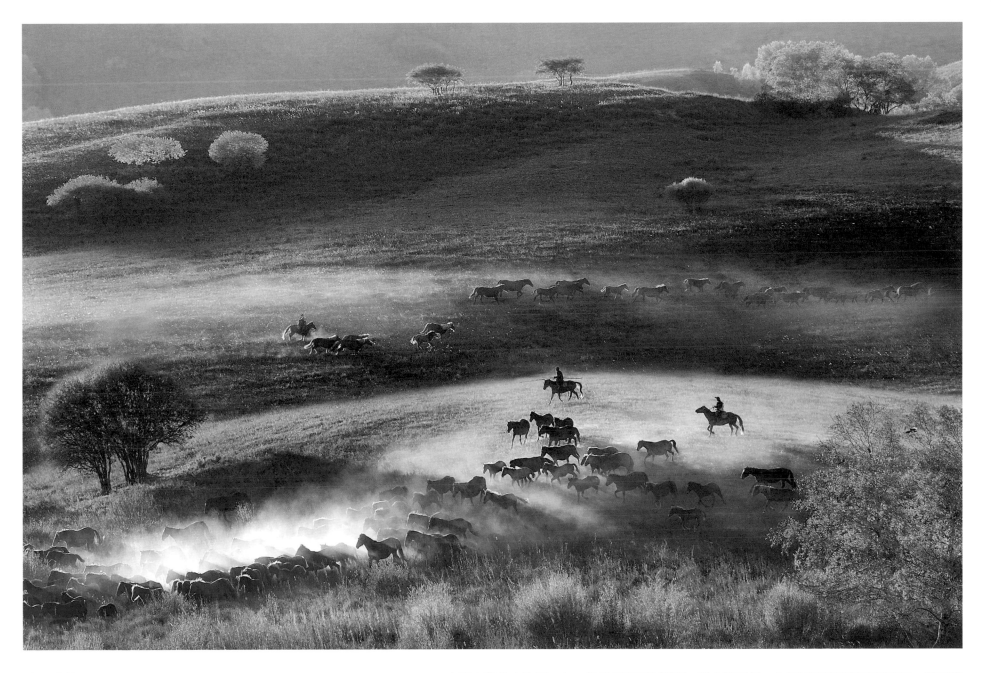

**秋山放牧**
2012 蒙古

在蒙古滿族自治區，有一清朝皇帝御用獵場，稱木蘭圍場，也是軍事用馬培育繁殖區。時隔幾世紀，牧場依舊戰馬成千上萬、滿山遍野，秋分時節，驃騎歸營，塵土飛揚，極為壯觀。

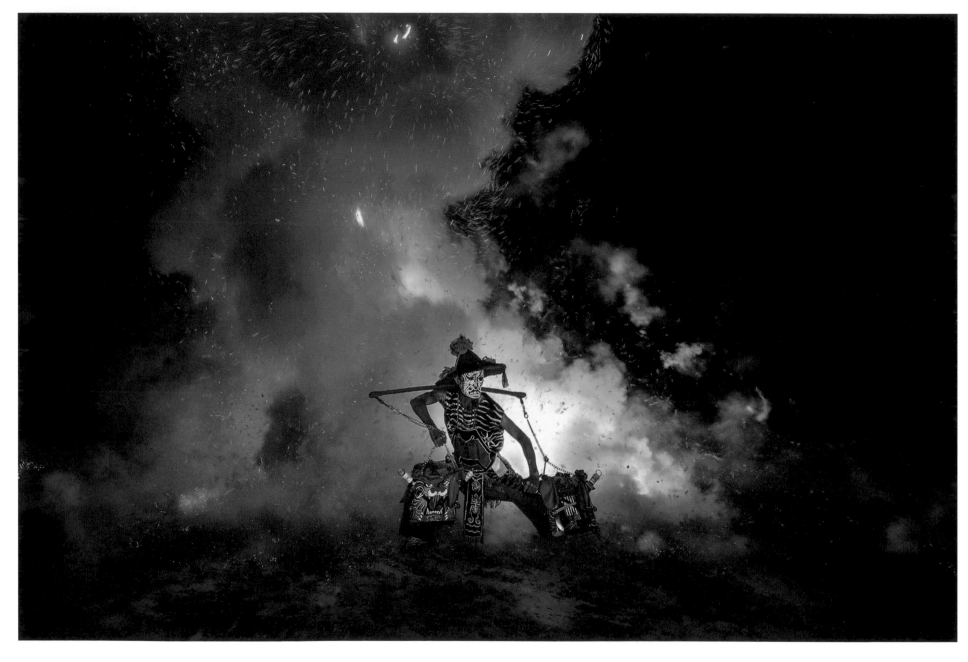

**終結者**
2017 南投

八家將是台灣民間信仰的陣頭之一簡稱，是民間逐疫之神五福大帝的幕府神將，不畏困難障礙，勇往直前，使命必達。

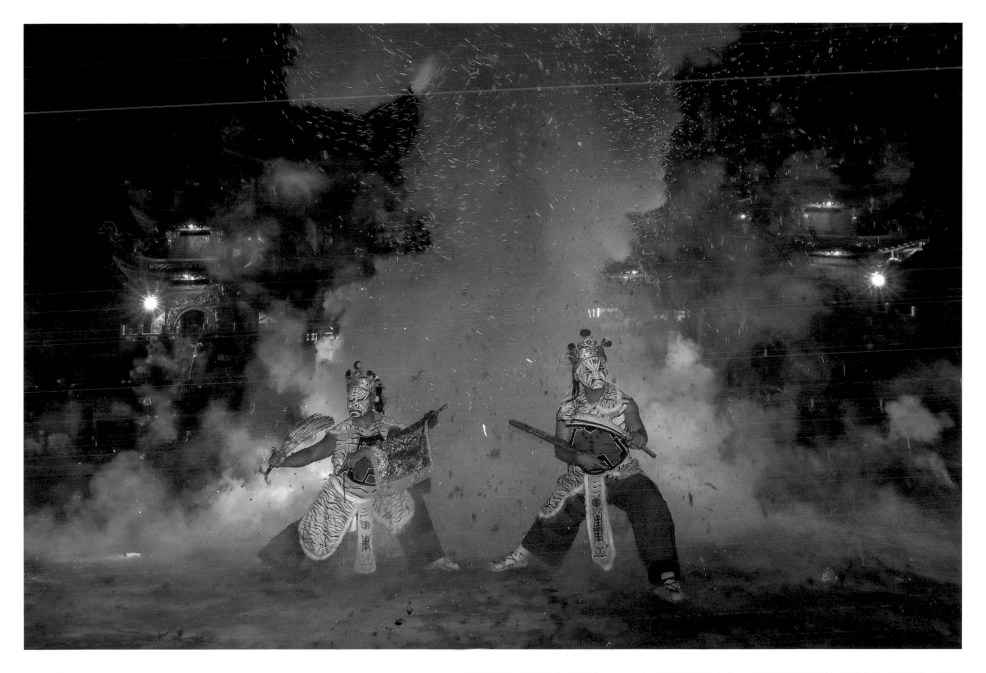

**神威赫赫**
2020 台中

家將坐炮是台灣廟會重要節目，凡人著將服彩繪上身，神明附體面對蜂火強炮無所畏懼，除煞避邪，祈求眾生平安，演者為南台家將翹楚，生猛嚴肅威風凜凜。

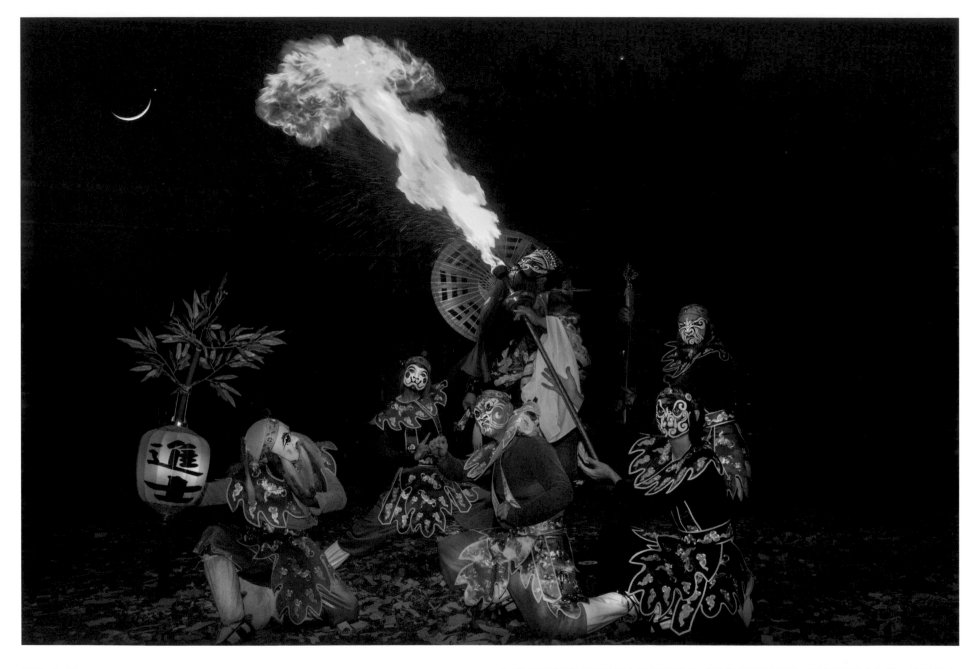

**神聖之夜**
2018 清水

鍾馗是台灣民間習俗中的重要角色「風馳電掣下凡塵，寶劍風光尚有青，應是天上謫仙客，要為人間除不平」吐火是表演者的拿手絕活，五鬼簇擁，殺妖除魔。

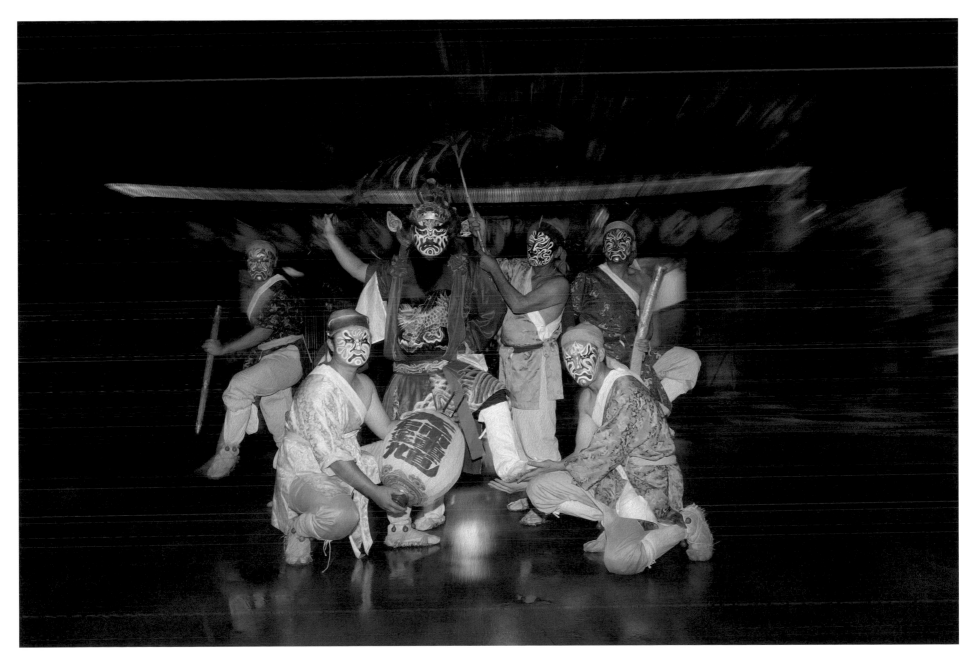

**鍾馗**
2015 嘉義

鍾馗是中國神話中的神祇,專能鎮宅驅魔,屬於夜間之正義使者,在台灣,加入許多儀式,流行在全省宗教信仰必要行為中,因造型威猛,本領高強,形成民間夜神「應是天上謫仙客,要為人間除不平」。

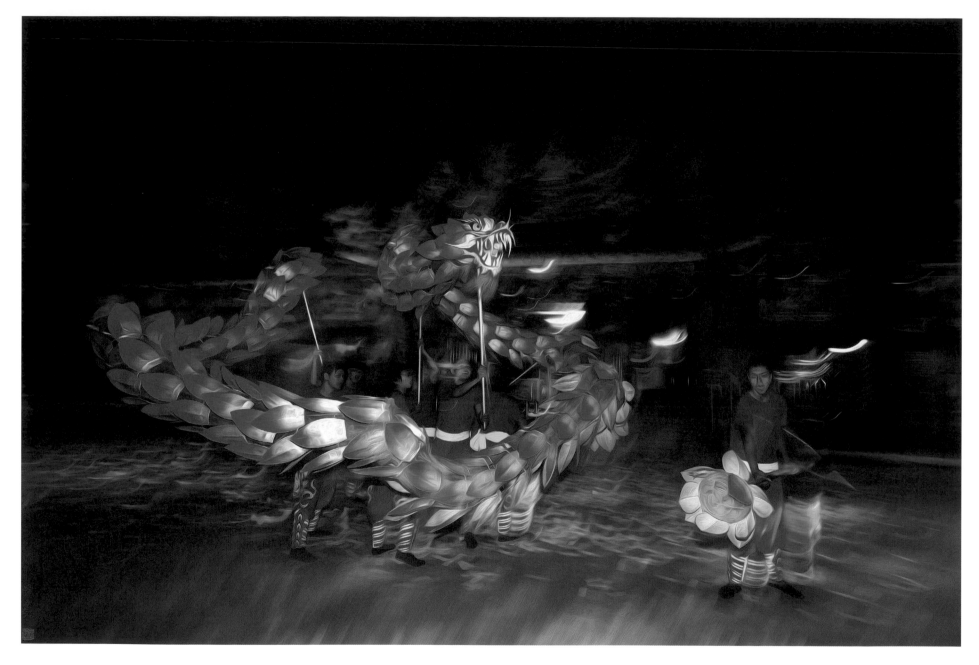

**舞龍**
2012 清水

台灣地區民俗常以舞龍為節慶之樂，中部鄉間，另有以荷葉為主體之荷葉龍，九人為伍，另一人掌珠，稱十全十美，慢門拍攝，另具神韻。

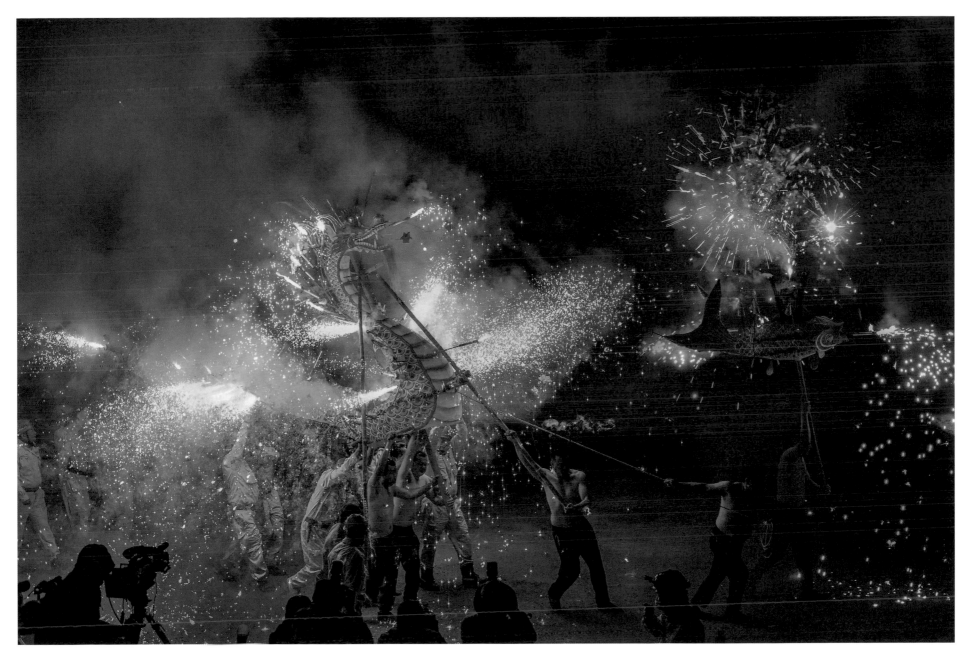

**元宵節慶**
2020 苗栗

廣東地區，慶元宵，常用火龍表演以消災避邪，驅魔除妖，尤以豐順地區，火龍最為精美，
2020 年，跨海來台，在苗栗地區䒥龍節中，技冠群雄。

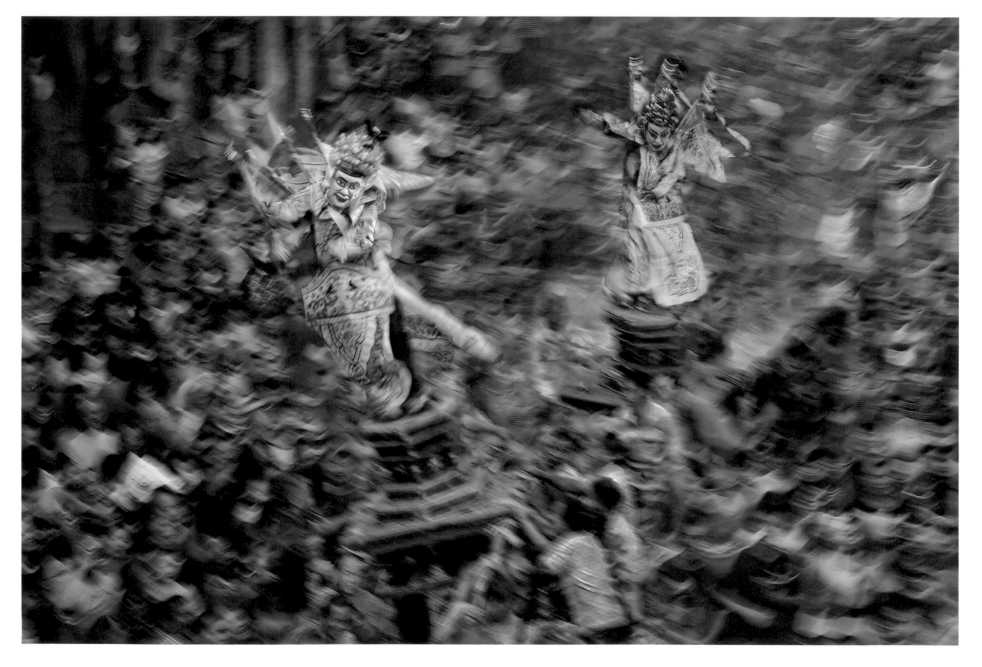

擡大神
2013 廣西

廣西北部接壤江西處，民間習俗喜歡迎神遊街，瘋狂慶祝，從古至今
的神明集合一處，大街小巷，熱鬧滾滾。

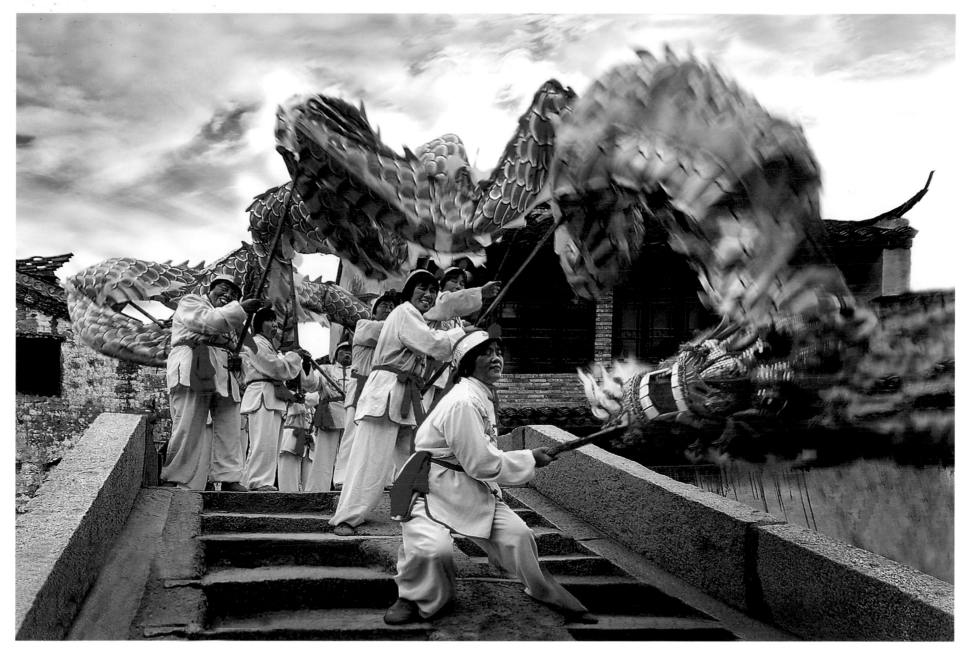

**歡樂節慶**
2015 常州

常州在江蘇省長江以南，是江南富庶區域，歷史文化名城，鄉下地區建築古風，街道乾淨又整齊，百姓好客而純樸，舞龍是民間節慶常見，首遇女子舞龍，滿懷喜樂，笑口常開，模樣有趣，舞技卻神龍活現，十分好看。

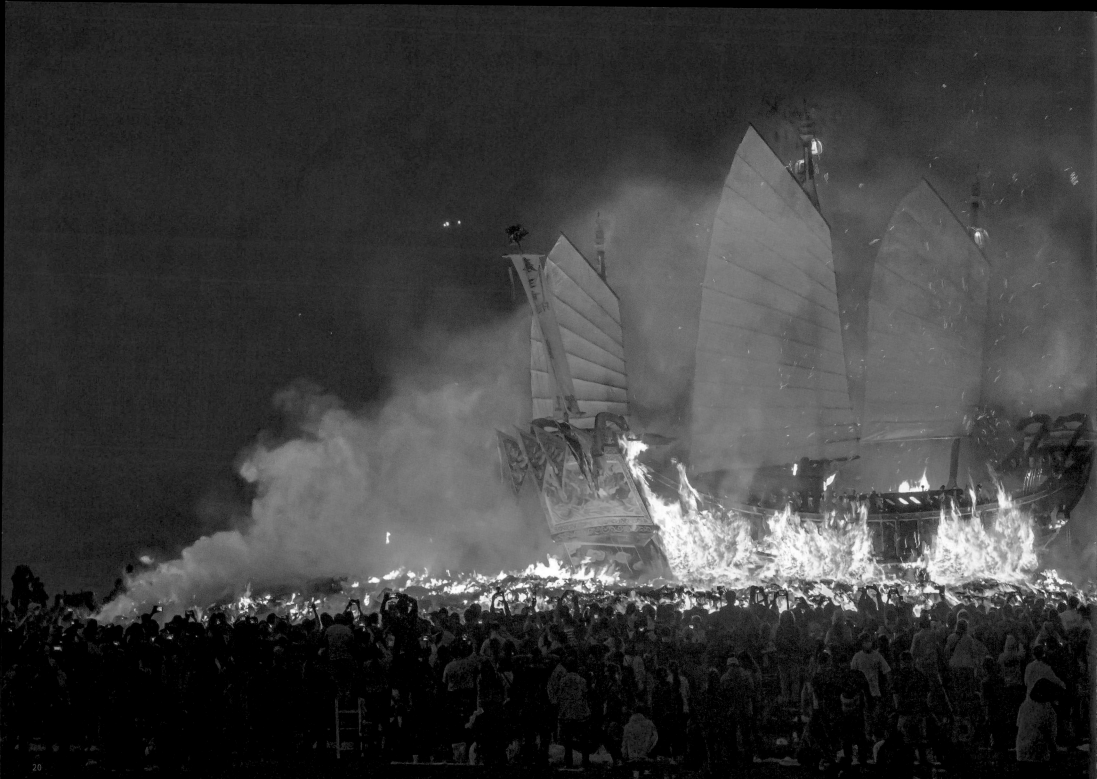

正旺　　　　2021 東港

台灣南端，沿海居民捕魚為業，篤信鬼神，燒王船，意為送瘟出境，王船祭成為神秘
祭典，每三年一科，全程七天，最後一天為送王。

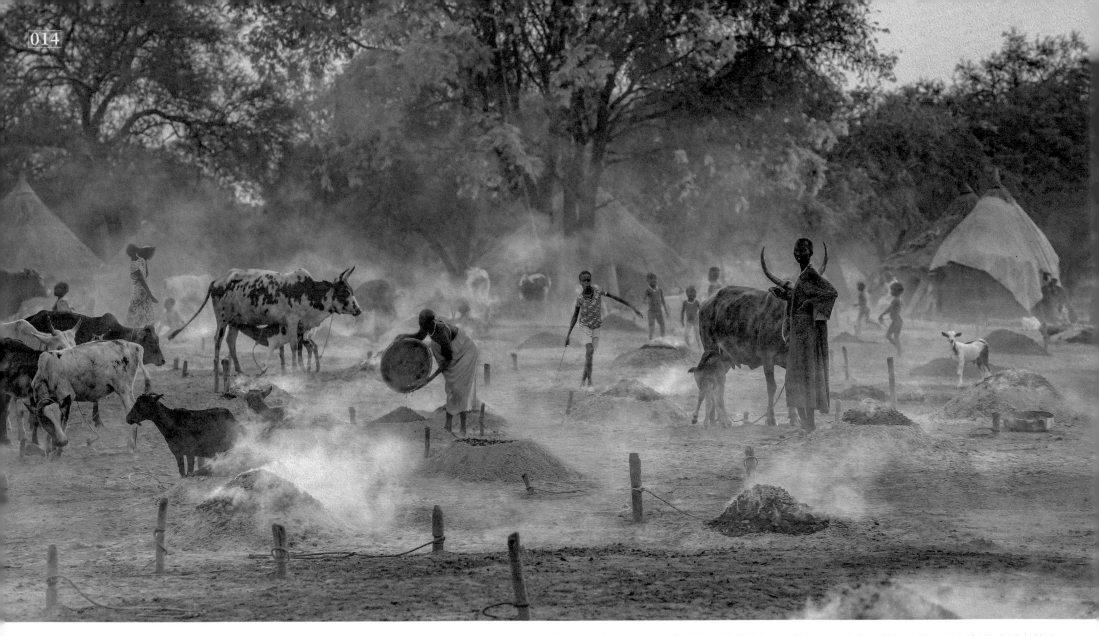

**諾爾部落**
2018 衣索比亞

衣索比亞比鄰蘇丹，有很多部落已漸定居，諾爾 Nuer 在當地算是富裕，居民飼養成千上萬大角牛，白天放牧，日落而息，婦孺在農家戶門口，釘木樁燒牛糞驅蚊，等待牧人歸來。

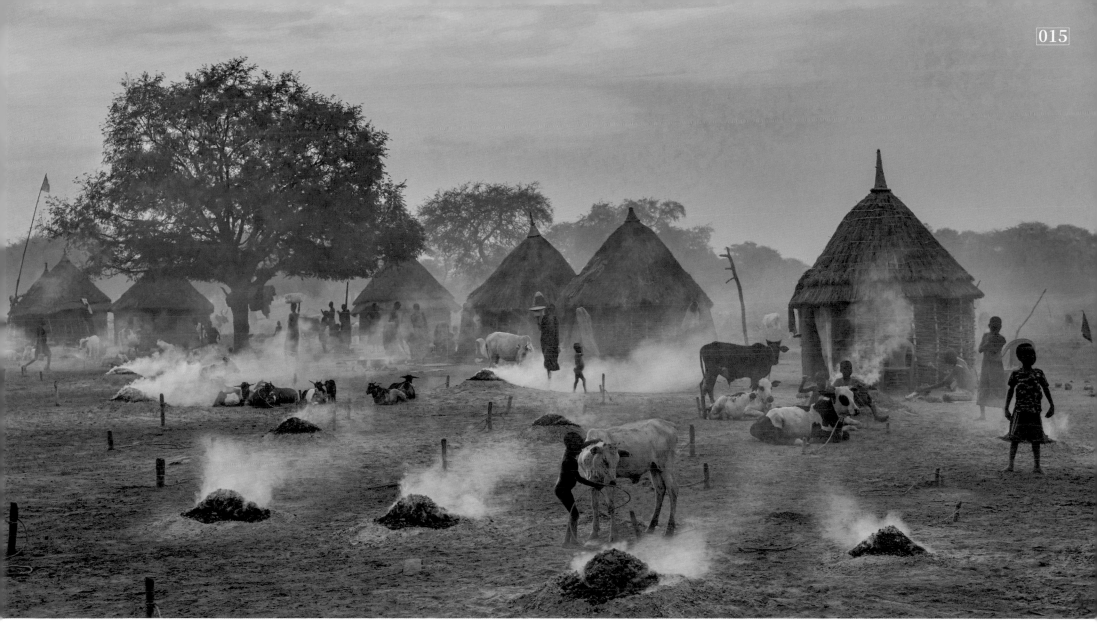

**衣索比亞印象**
2018 甘北拉部落

甘北拉 Gambella 在衣索比亞西北邊鄰近蘇丹，是個游牧部落，茅草為屋，玉米為食，人民窮困而和善，近晚時分家家焚牛糞驅蚊，一柱、一牛，蔚成大觀。

衣索比亞

2018 甘北拉部落

衣索比亞位於非洲之角 是非常古老的國家 也是非洲
唯一未被歐洲殖民的地區 在希臘古語中表示「被太陽
曬黑的人民居住地」 以珈琲與美女聞名於世但也曾
是世界最不發達的國家之一 甘北拉是個游牧區居民
以養牛爲生

甘侯攝影並記

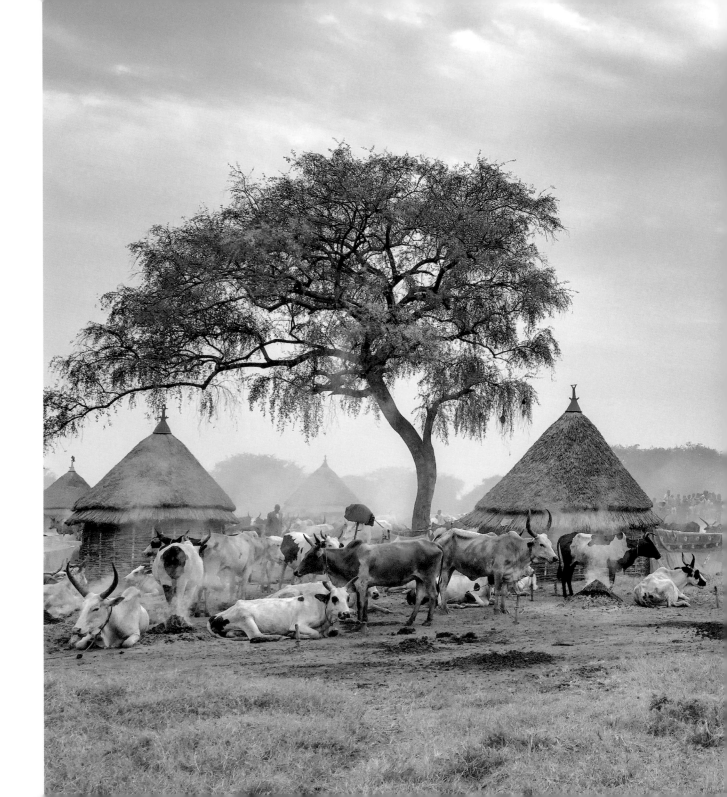

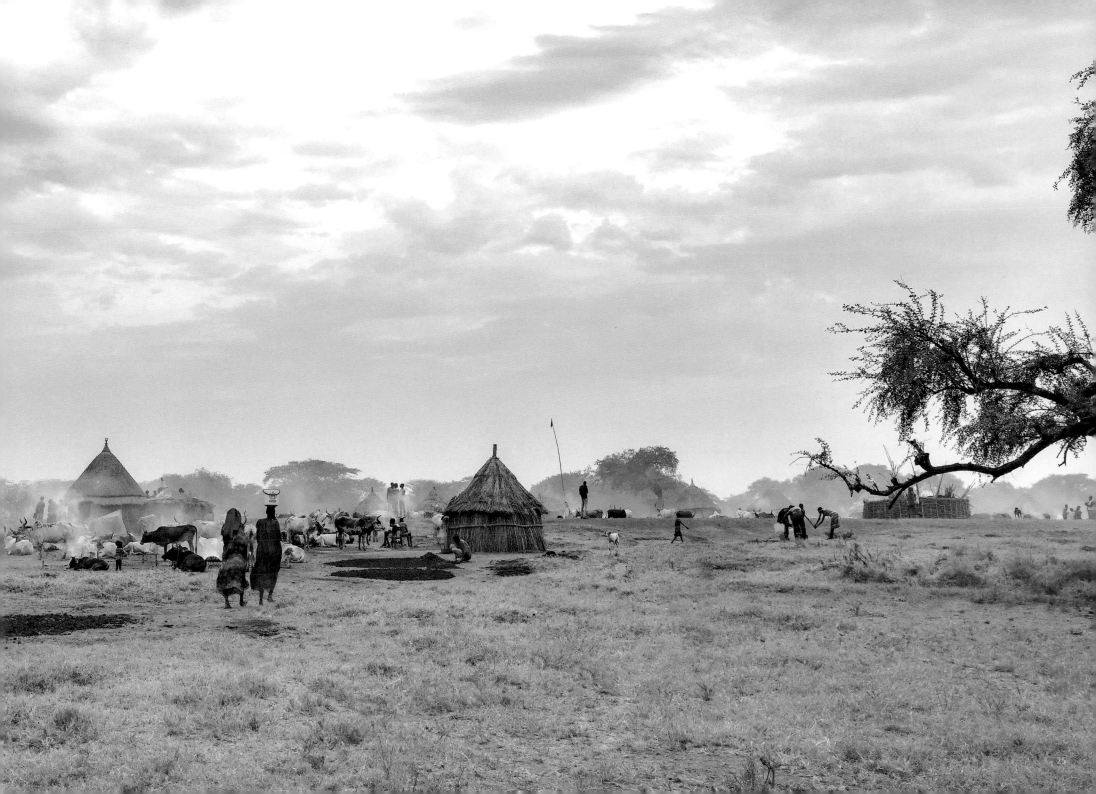

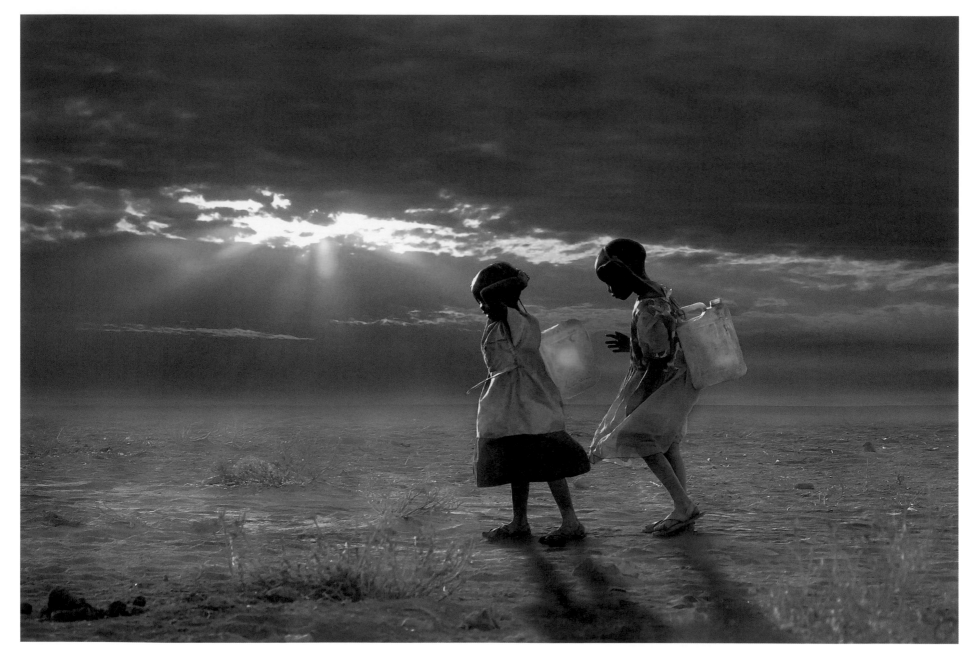

**打水歸來**
2015 肯亞

肯亞位於非洲東部，大部份為高原山地，海拔約 1500 米，沒有明顯四季，只有雨季旱季之分，住近沙漠地區居民，飽受缺水之苦，婦孺日常生活以打水運水為要事，馬賽族小孩，遠至數里，幫父母勞務，以頭頂水，不辭勞累。

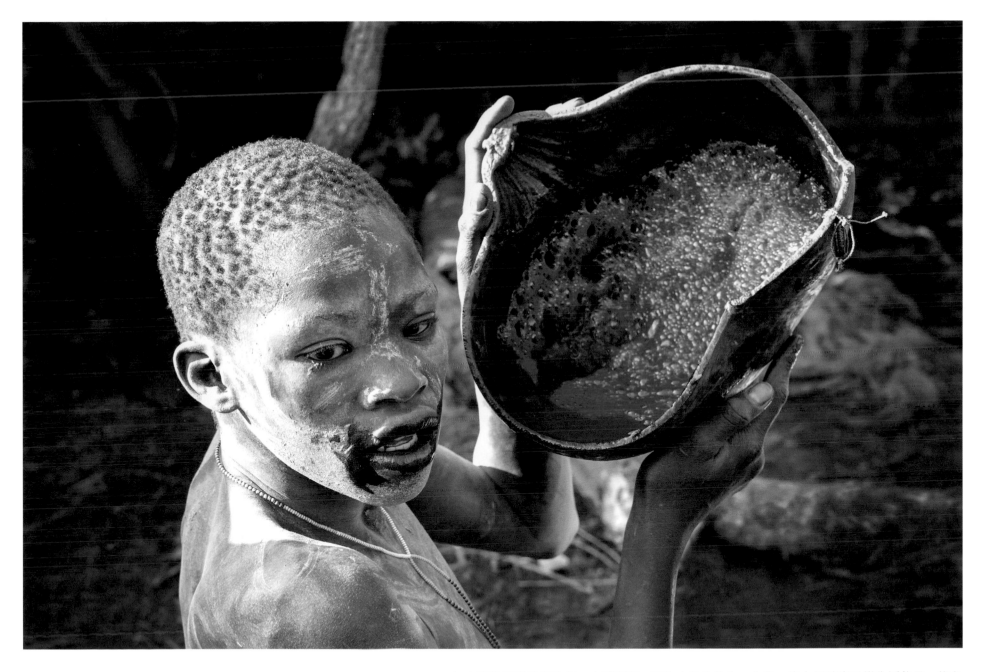

**生活**
2018 衣索比亞

衣索比亞法雅塔牧民，衣著簡陋，以牧大角牛為生。牛奶、牛血是孩童日常生活飲品，擔心不捨之際，更多的是無奈。

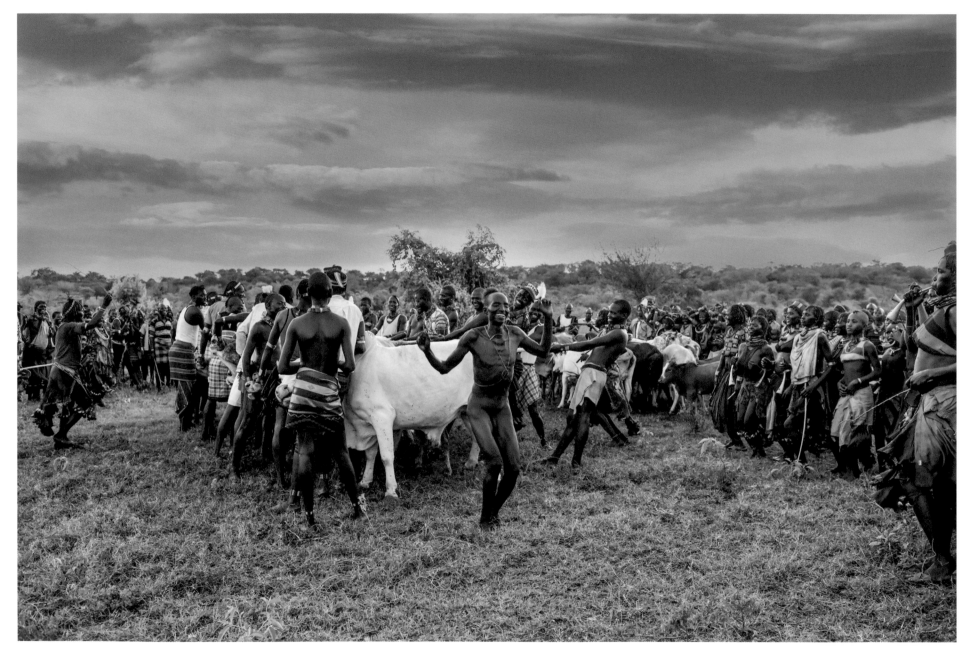

**成年禮**
2018 衣索比亞

悍馬族成年禮當天，全村落發狂飲酒作樂，吹笙跳舞，並用樹枝鞭打流血，
主角必須一口氣跳過二十頭牛連繼二十次，方才過關，真乃人生盛事。

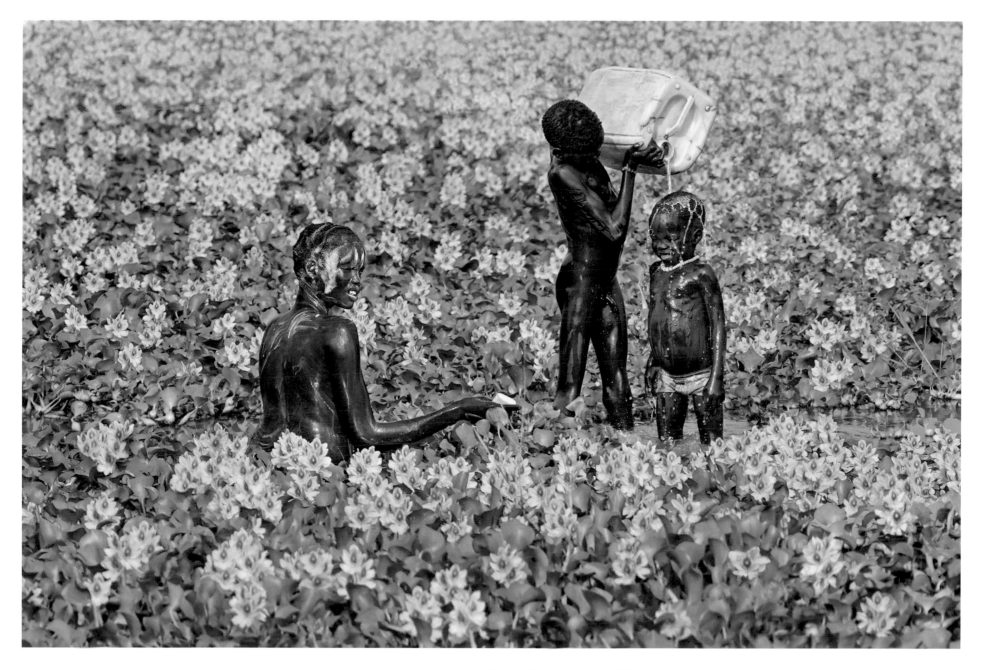

**快來幫我**
2018 衣索比亞

非洲部落，洗澡是一大樂事，生活用品奇缺，香皂更是稀罕，好不容易洗了一身泡泡，
孩子自顧玩耍，不來幫忙。

生活
2018 衣索比亞

游牧民族 戶外澡堂

甘侯攝影並記

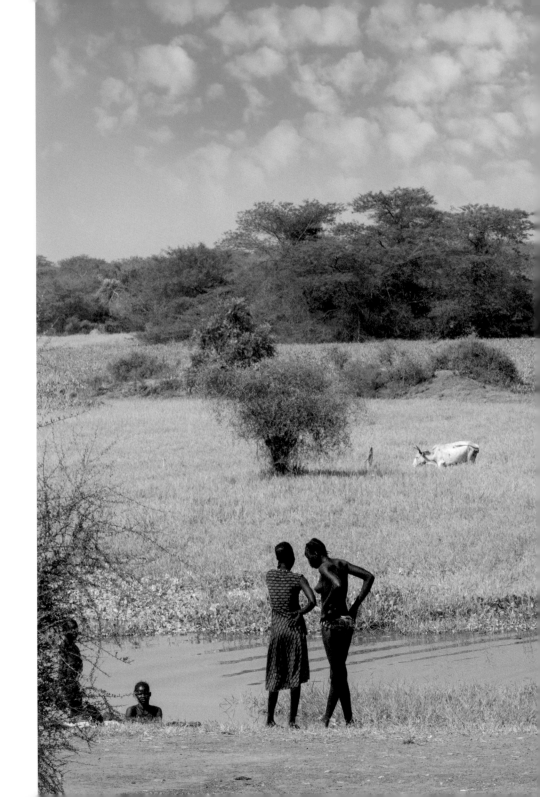

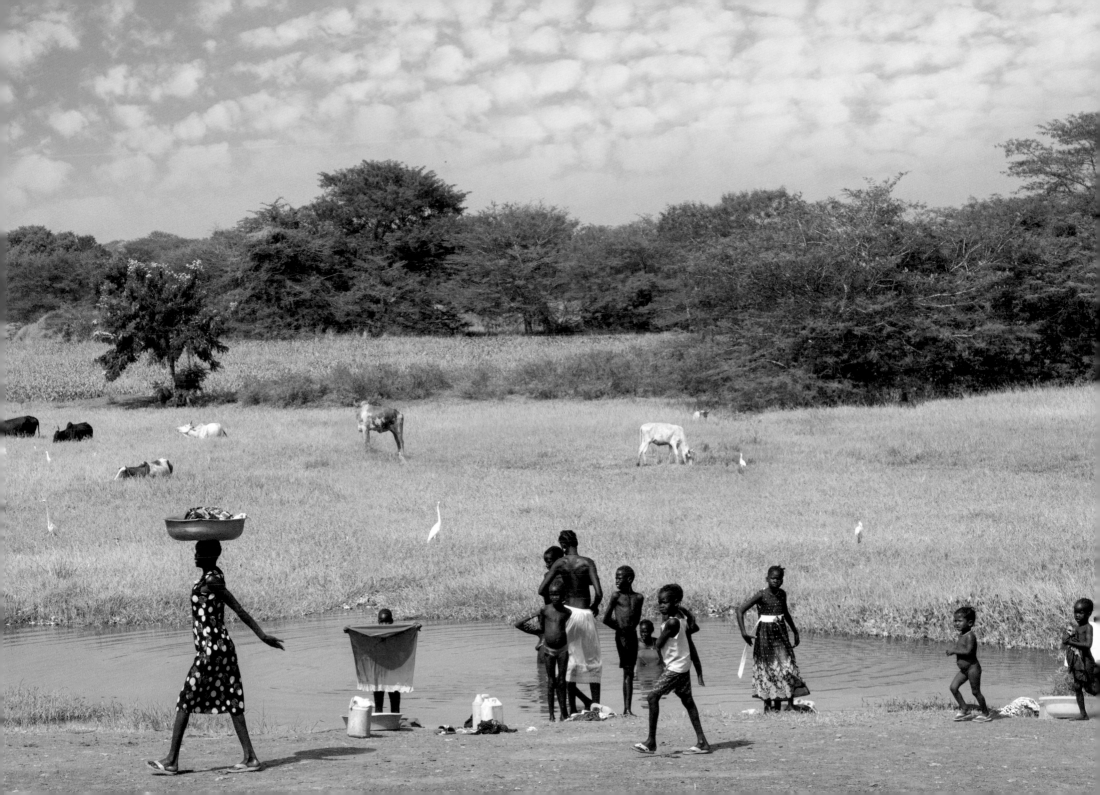

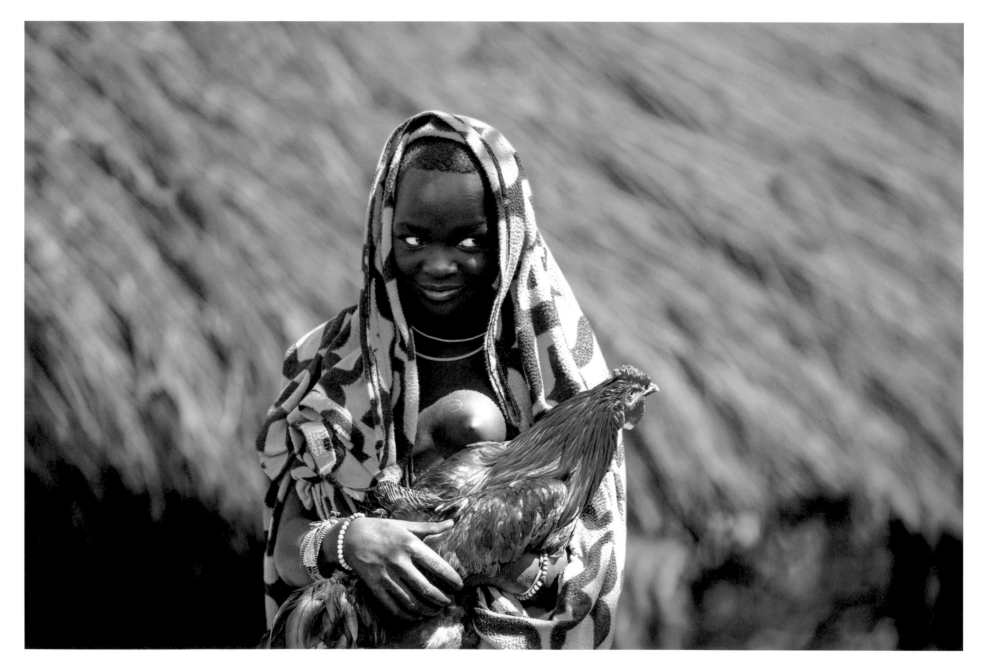

**公雞與少女**
2018 衣索比亞

在衣索比亞不知名農村，有少女手抱公雞，巧笑倩兮，素顏天成，
奉父母命，一定要把雞賣了。

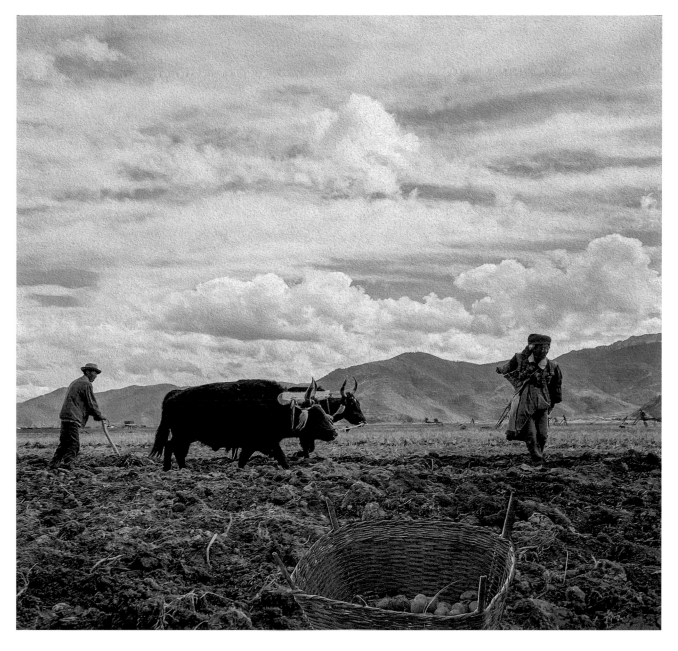

**秋收**
1995 中甸

雲南中甸，當地人稱香格里拉，是一處與世隔絕的未開發農耕區，彝民以馬鈴薯為主食，犛牛耕地，海拔高達 3000 尺，著名風景已有麗江洱海點蒼山，傳說特多，是個一生必遊之處。

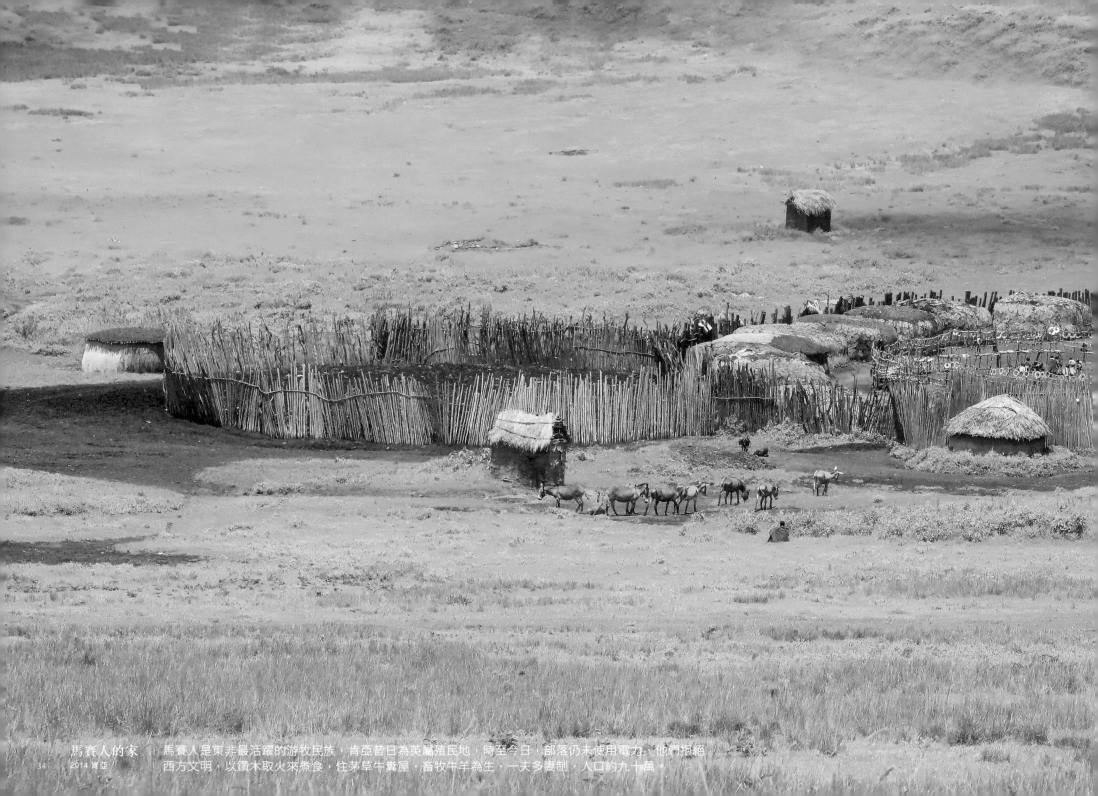

馬賽人的家　　馬賽人是東非最活躍的游牧民族，肯亞昔日為英屬殖民地，時至今日，部落仍未使用電力，他們拒絕
34　2014 肯亞　　西方文明，以鑽木取火來煮食，住茅草牛糞屋，畜牧牛羊為生，一夫多妻制，人口約九十萬。

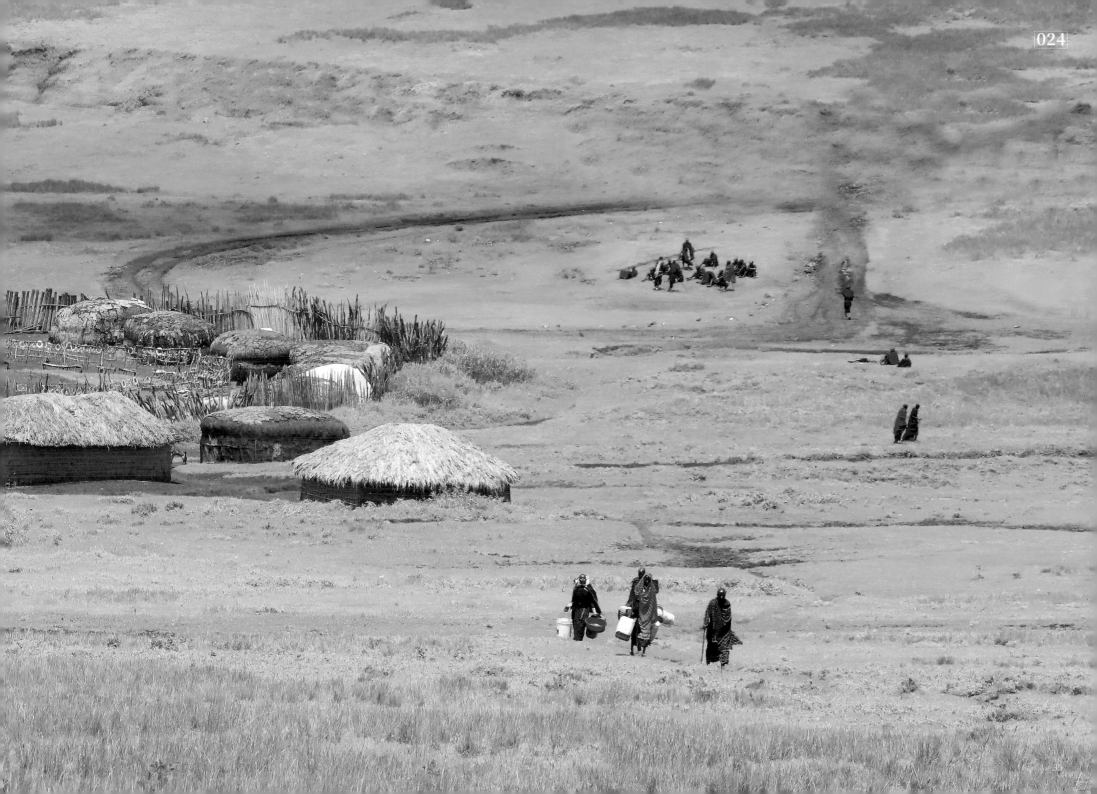

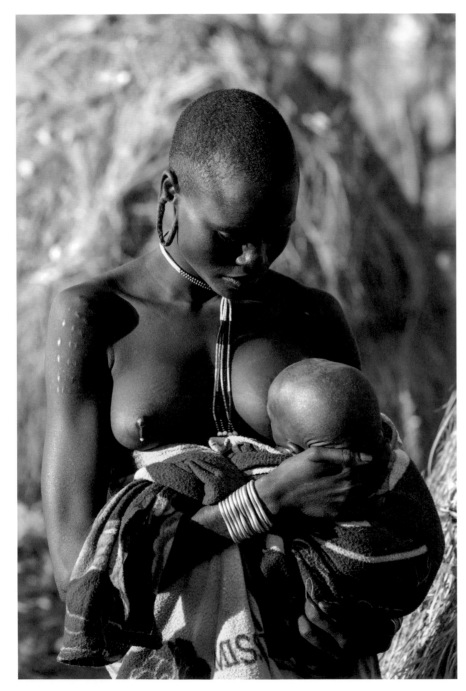

**母親母親**　　2018　衣索比亞

唇盤族為了怕人擄走，把下唇割破、變大、變醜，不割唇的女人其實長相不錯，五官立體，濃眉大眼，育兒母親更是光芒四射，魅力無窮，即便不戴耳飾，也覺得亮麗迷人。

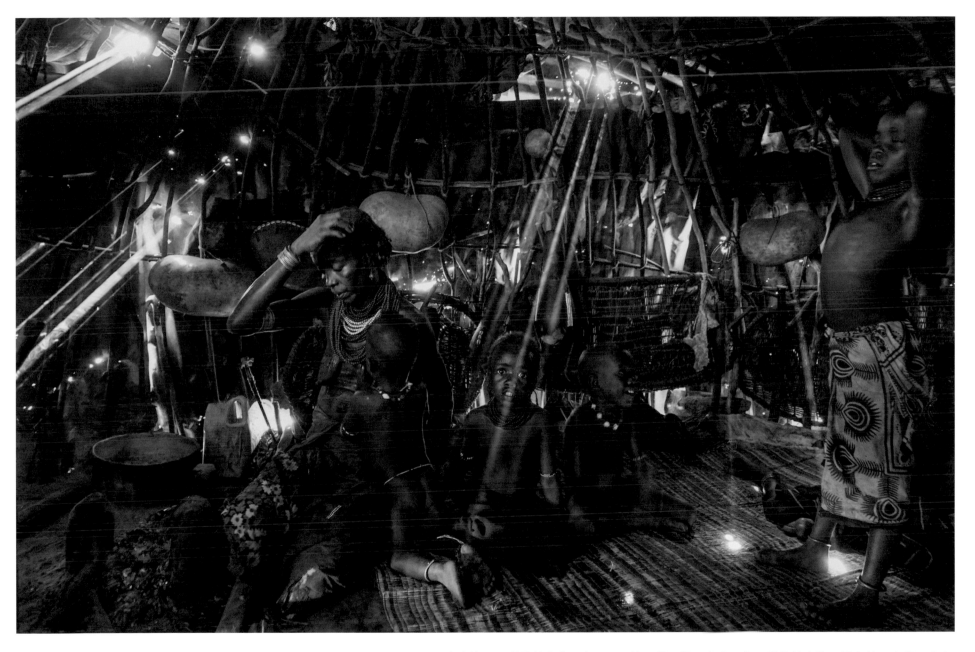

**焦慮的母親**
2018 衣索比亞

衣索比亞是世界著名窮困之國，百姓三餐不繼，衣食不全，破敗的家篷，眾多黃口小兒，空空
的食鼎，弱瀛的身軀，令人不忍卒睹，這哪像人的世界？

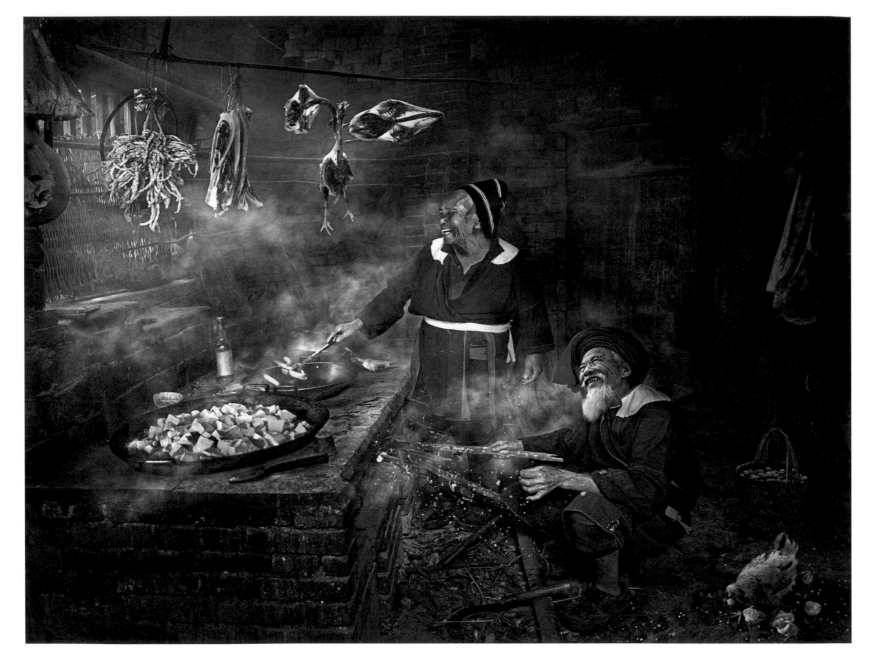

**快樂廚房**
2015 廣東

廣東北部韶關山區，居民生活雖不富裕，然天性樂觀而好客，有客登訪，樂於分享，殺雞
屠鴨，情感融洽，烹山間美味，與客共食。

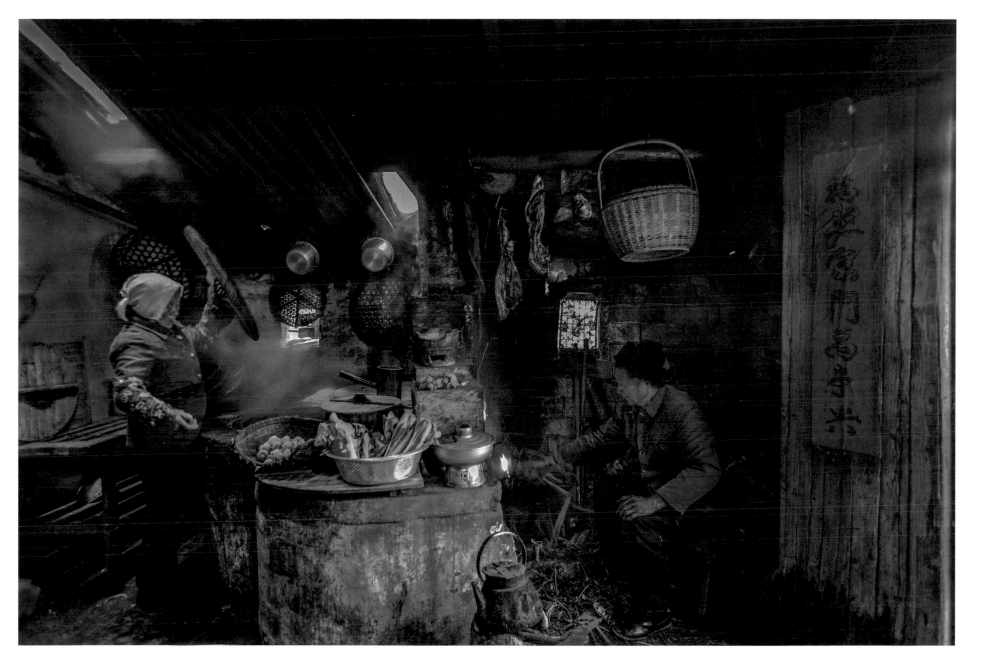

**生活**
2013 安徽

在安徽歙縣鄉下農村，村民生活富裕又悠閒、和樂，好客不拒生，有如孟浩然詩所寫「故人具雞黍，邀我至田家」又如儲光羲之「孺人喜逢迎，稚子解趨走」的和樂境界，令人流連忘返。

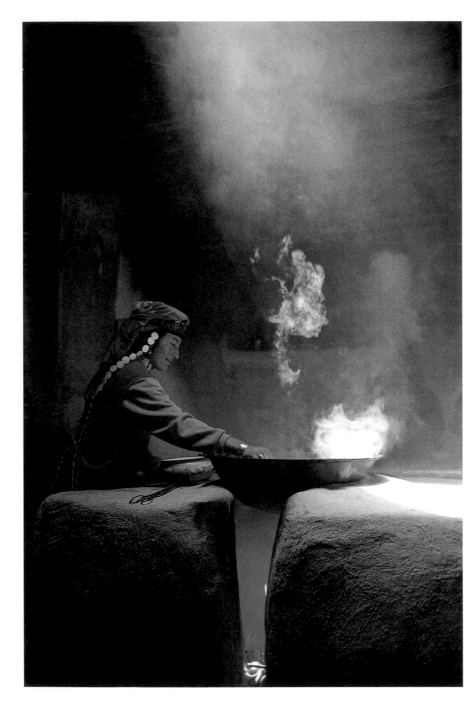

**午炊**　　1994 塔吉克斯坦

塔吉克在新疆西北屬中亞區域，民風好客，人文教養極優，
人種秀美，家家戶戶廚房皆中空，午膳時，光影極優。

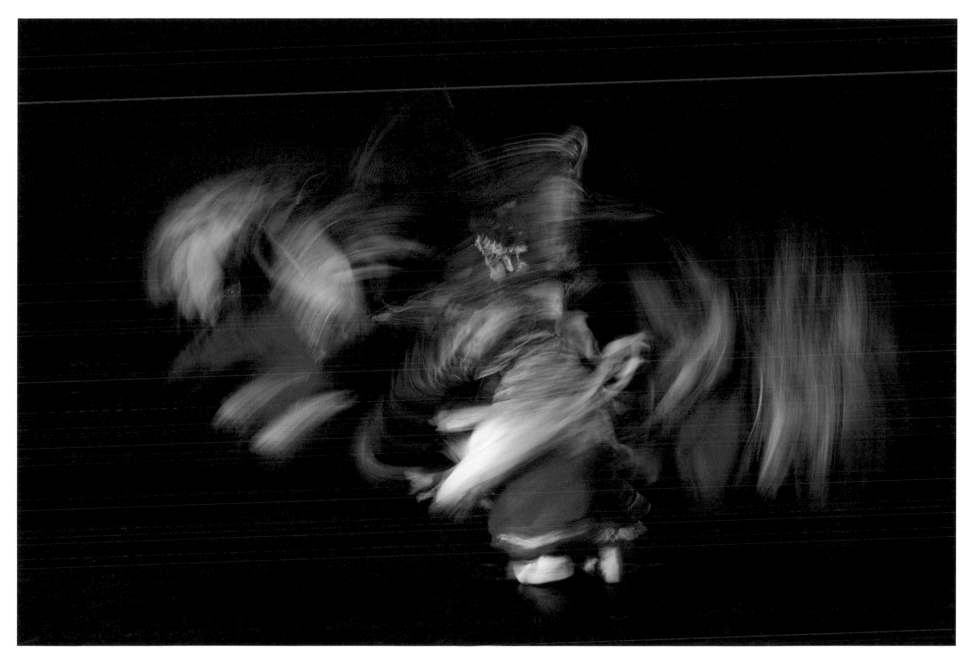

**靈舞**
2019 台中

忠孝節義的歷史人物，常在民間流傳形成教化，在影棚拍歷史名人，除了緬懷事蹟，
衣著打扮，舞技身段，另有迷人之處，尤以極慢拍攝，更可以顯露神秘靈動風姿。

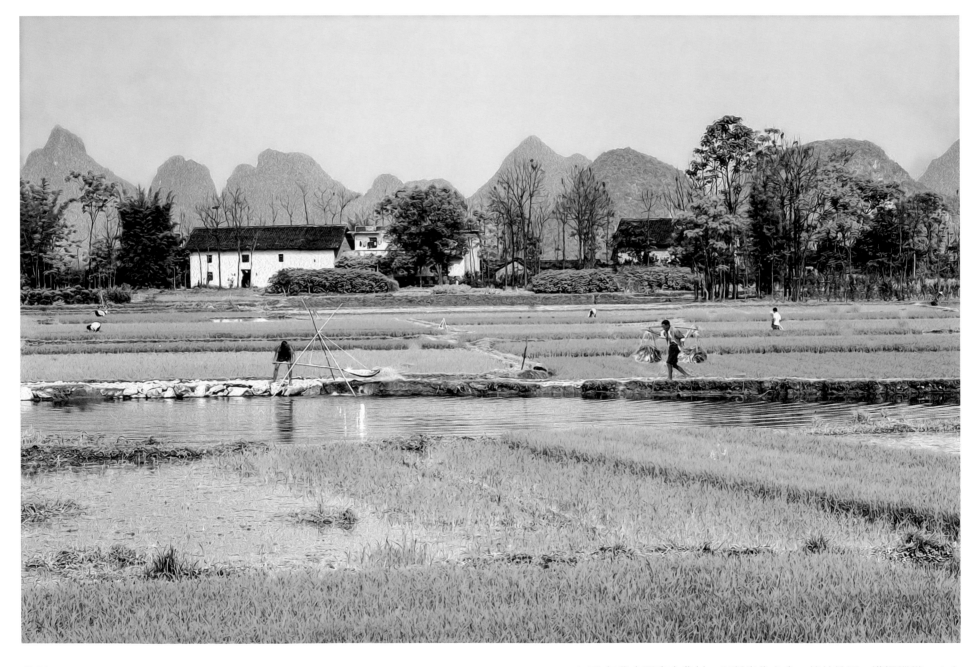

**農村**
1987 廣西

70 年代中國南方農村，以稻米為主食，桂林地區，溝渠縱橫，人力
取水十分便捷，一年三穫，生活富裕。

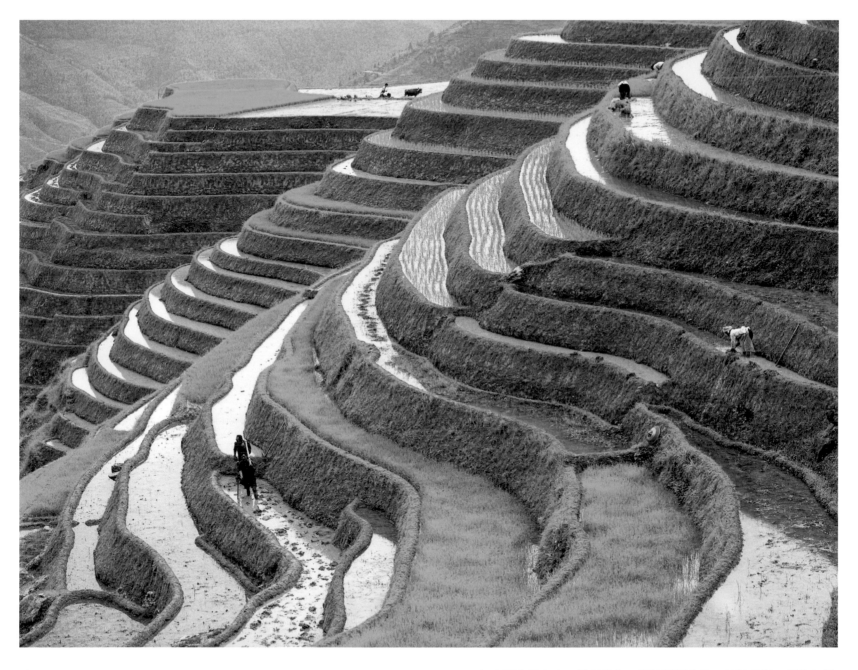

**農忙**
1987 廣西

廣西北部多山，梯田密集，侗族種稻為生，地狹且斜，耕牛無法
進入，只能靠人力翻土，一年兩穫，靠天吃飯。

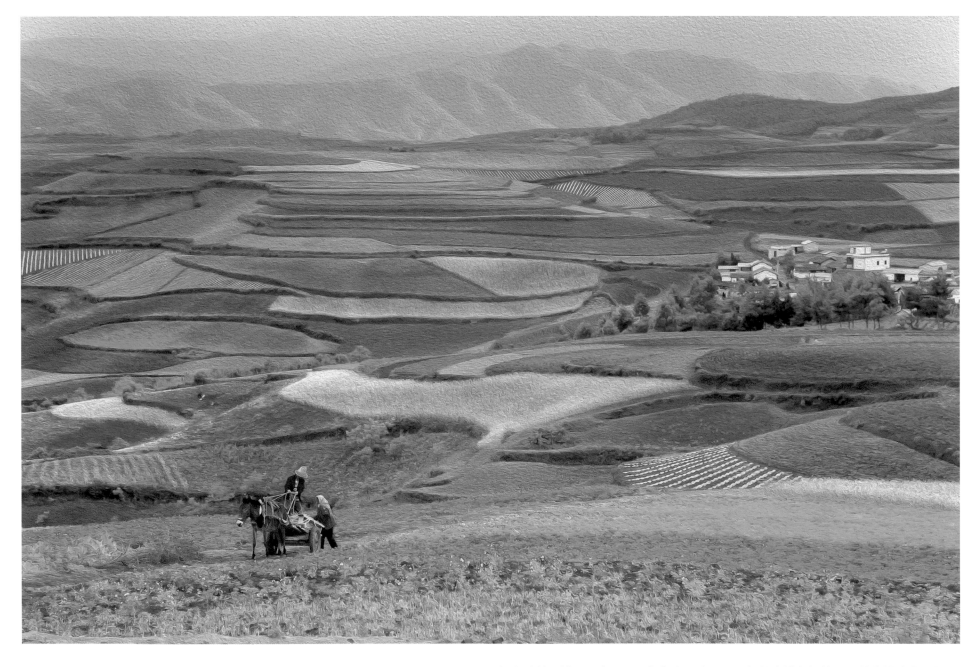

**五彩東川**
2005 昆明以北

紅土地鎮位於昆明東川區，每年九至十二月，部份土地翻根待種，其他耕地滿種蕎麥
青稞，或其他農作，很像色塊，色彩絢麗斑斕，襯以藍天白雲，景色似上帝之花園。

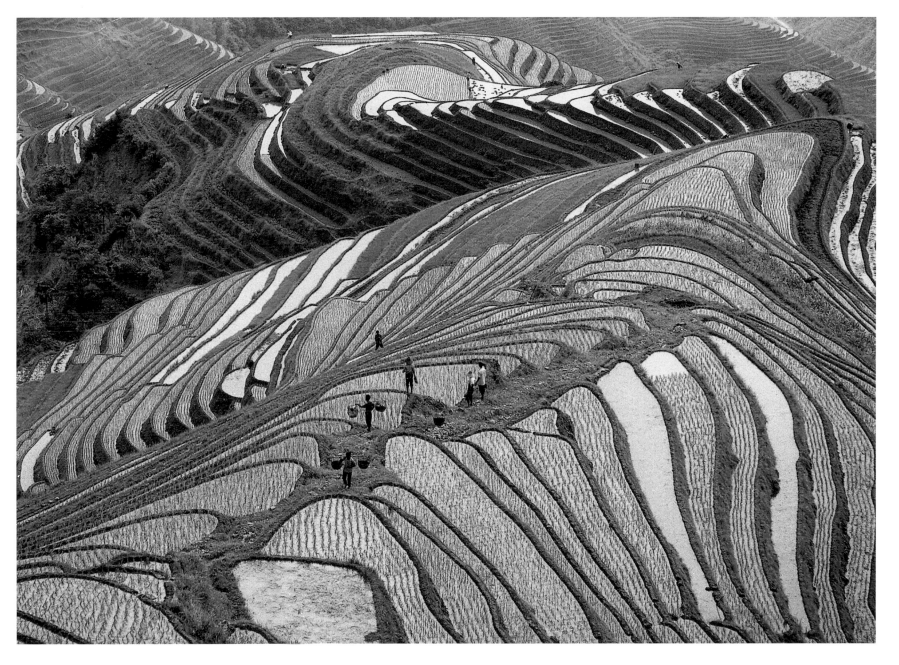

**龍勝梯田**
1987 廣西

廣西龍勝，以梯田美景聞名，有 200 年以上歷史，海拔高達 1100 米，坡度達 45 度，因山形像龍的脊背，故名龍脊，俗云：「山是龍的脊，田是雲中梯」

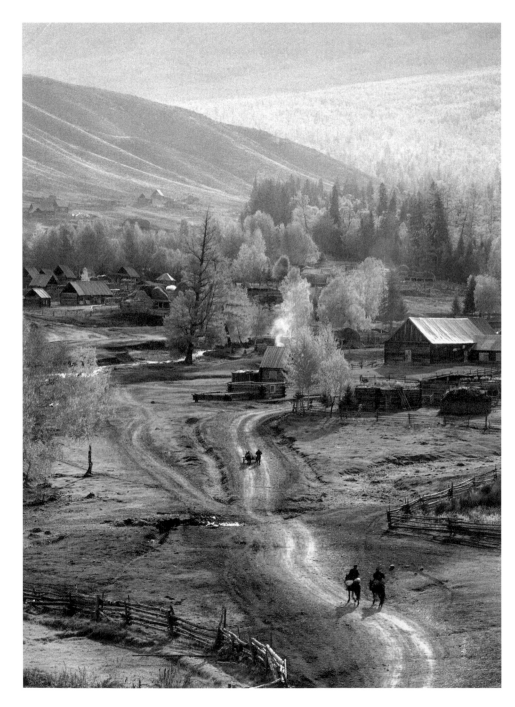

**哈巴村 I**　　1987 新疆

離烏魯木齊約 600 公里的地方，有一個美麗的游牧村名叫哈巴，住有
白俄、哈薩克斯坦、維吾爾人，延綿僻居，和平共處，每至秋來，滿
山樺樹轉成金黃，逶迤泥路，牧人歸去又來，炊煙數縷，青山白雪，
望去不知路遙，有如人間仙境。

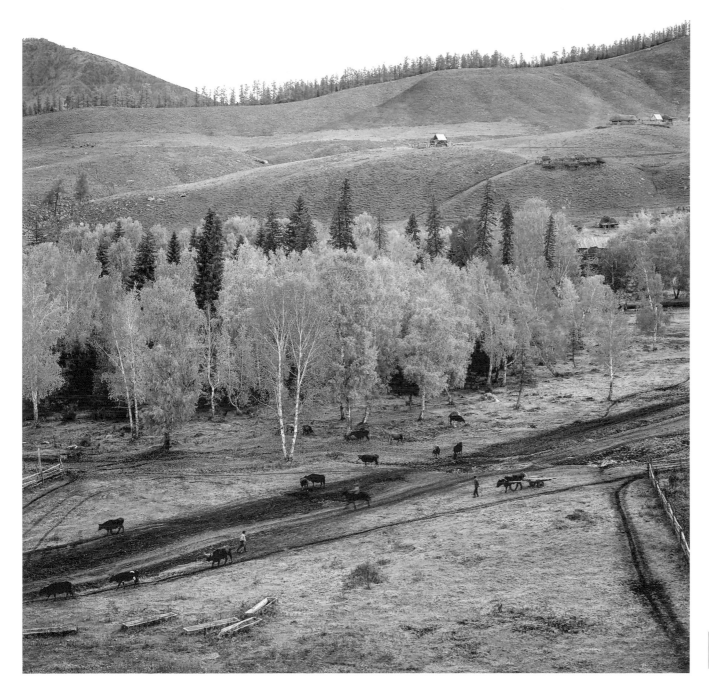

哈巴村 II　　1987 新疆

每到秋來，金色的樺樹掛滿樹梢，發出清脆的鈴鳴聲，居民混雜而居，平靜祥和，是北疆牧民重要補給站。

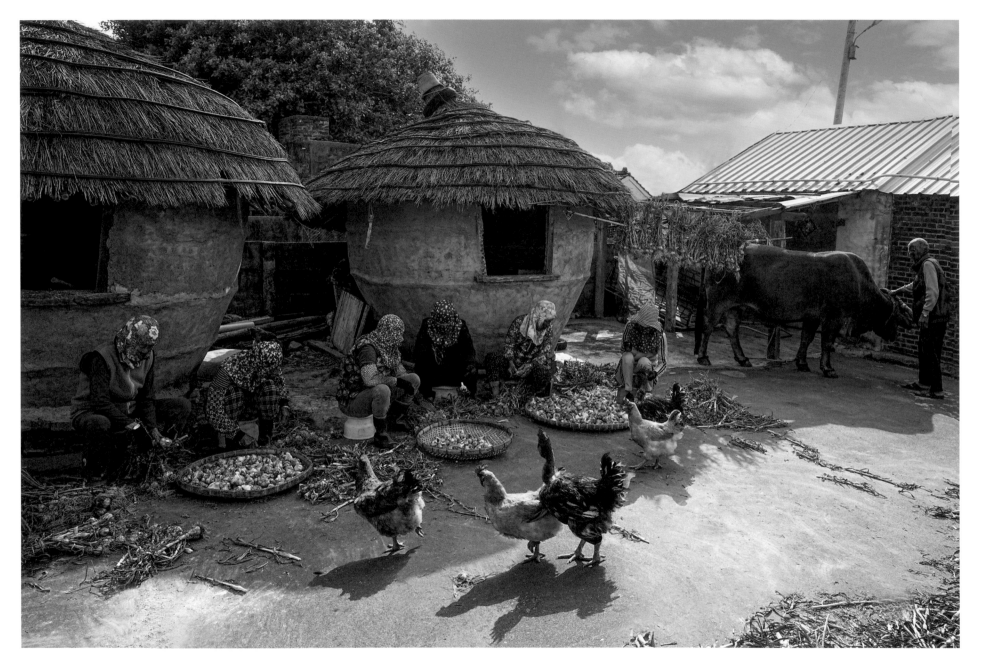

**農作季節**
2021 大城

彰化海邊大城,居民種植蒜頭,收成時間,村姑村婦攜手合作,採收大蒜,撥成蒜粒,入倉儲備,
故人具雞黍,邀我至田家,何等溫馨感人,數十年未回家鄉,黃牛老爹,笑問客從何處來。

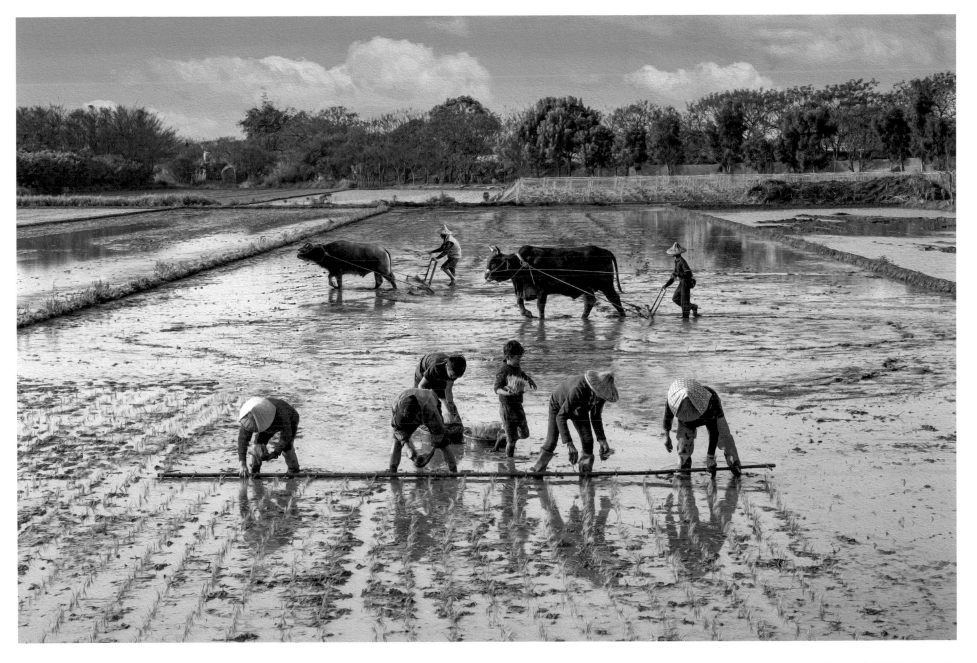

**春耕**
2021 嘉義

早期台灣農村，春耕、夏耘、秋收、冬藏，每至插秧期，東畬南圃叱喝耕牛聲，不絕於耳，大小兒童，下田幫遞秧苗，父母插秧，爺奶界苗，田家樂，其樂融融。

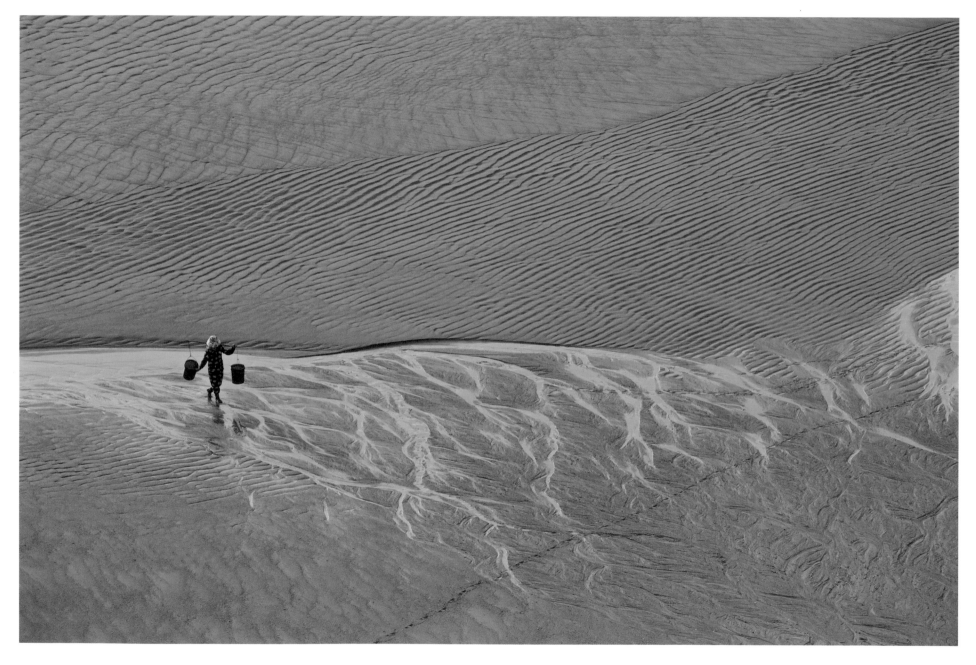

討小海
2016 福建霞浦

閩北有個地區叫霞浦，依山面海，島嶼眾多，居民多以捕魚為生，退潮時，魚蝦貝常留滯在潮間帶，婦孺常以簡易魚具撈捕，謂之：討小海。

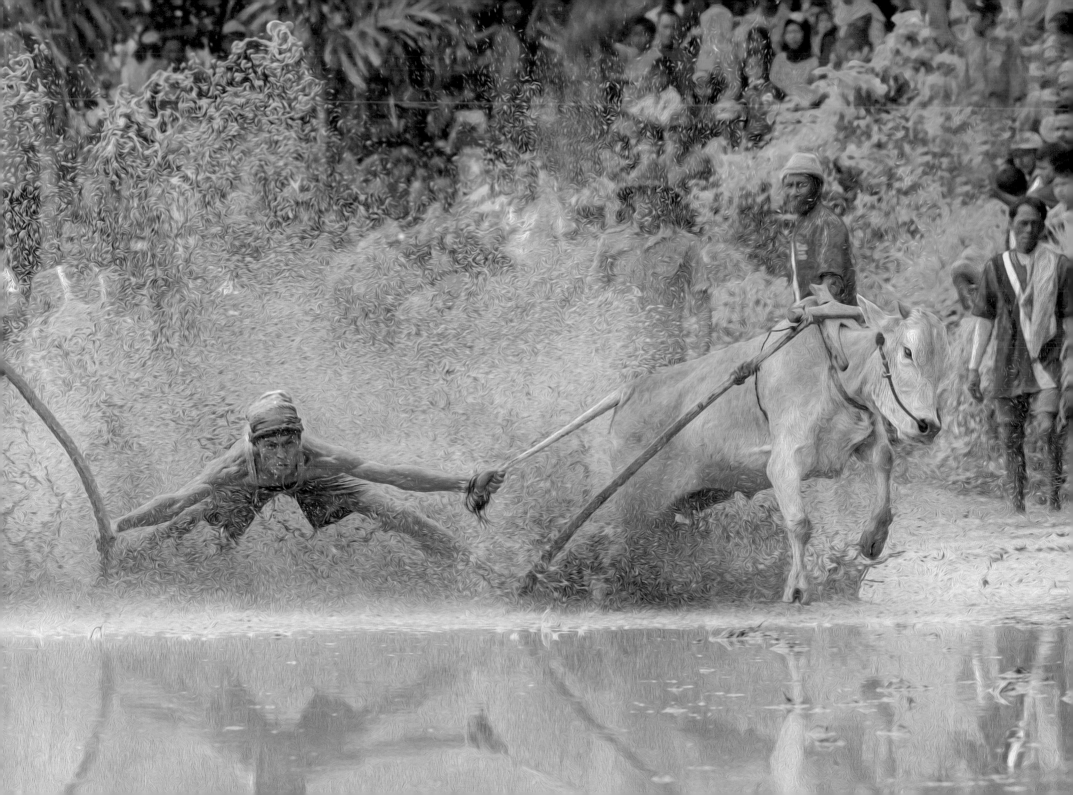

## 養鴨人家

2022 濁水溪畔

濁水溪為台灣最長河川　因水流常夾帶泥沙　淤積處
多形成養殖最佳場域　白色菜鴨圈養溪畔數以萬計
晨起時　餵完飼料養鴨人家會將眾鴨趕入水域　健身兼
沐浴　一舉兩得

甘侯攝影並記

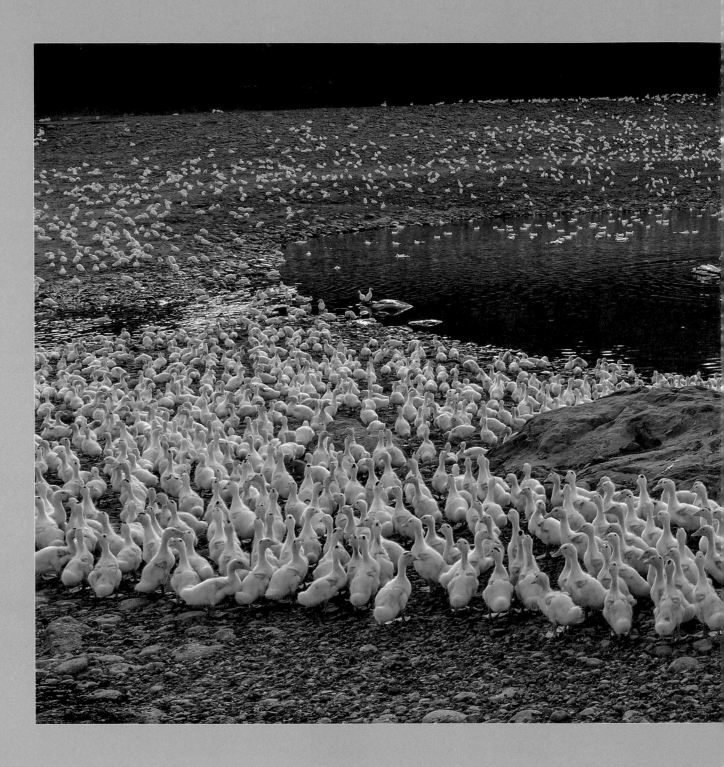

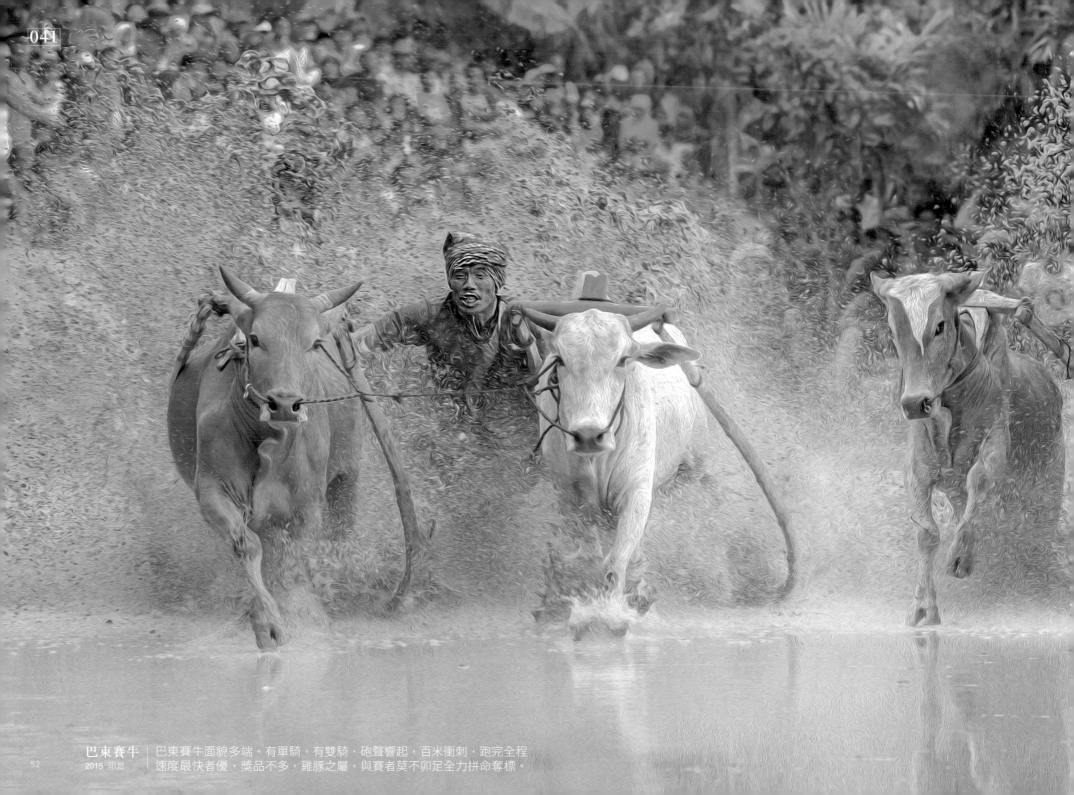

**巴東賽牛** | 巴東賽牛面貌多端，有單騎，有雙騎，砲聲響起，百米衝刺，跑完全程
2015 印尼 | 速度最快者優，獎品不多，雞豚之屬，與賽者莫不卯足全力拼命奪標。

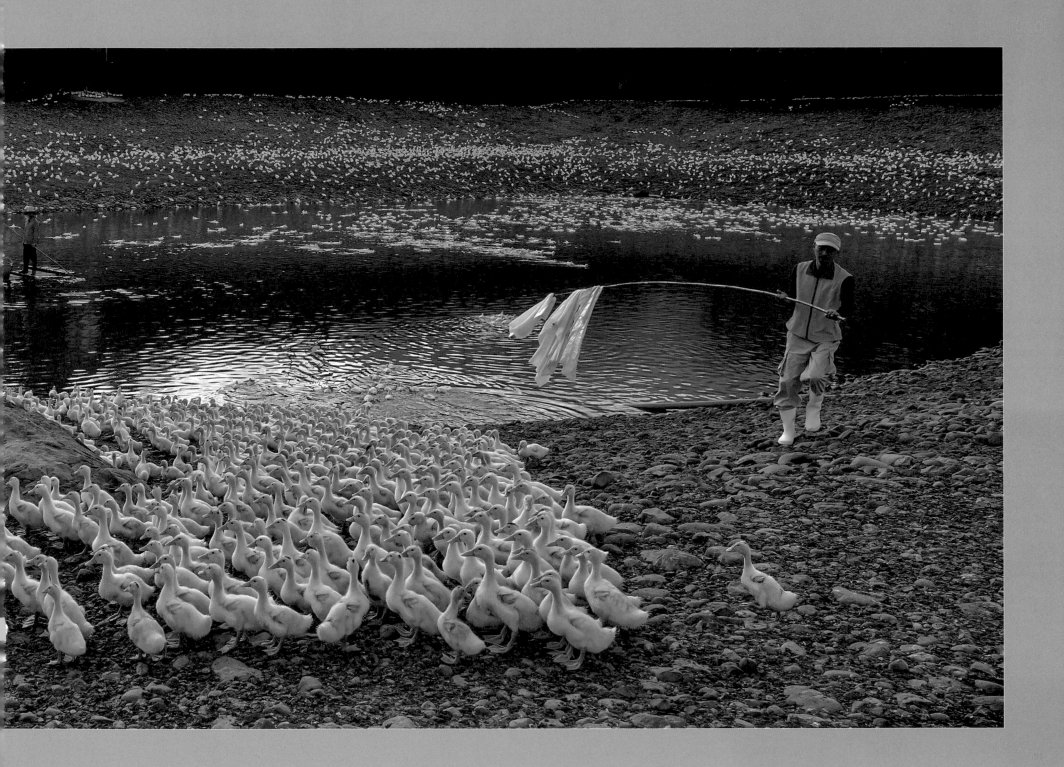

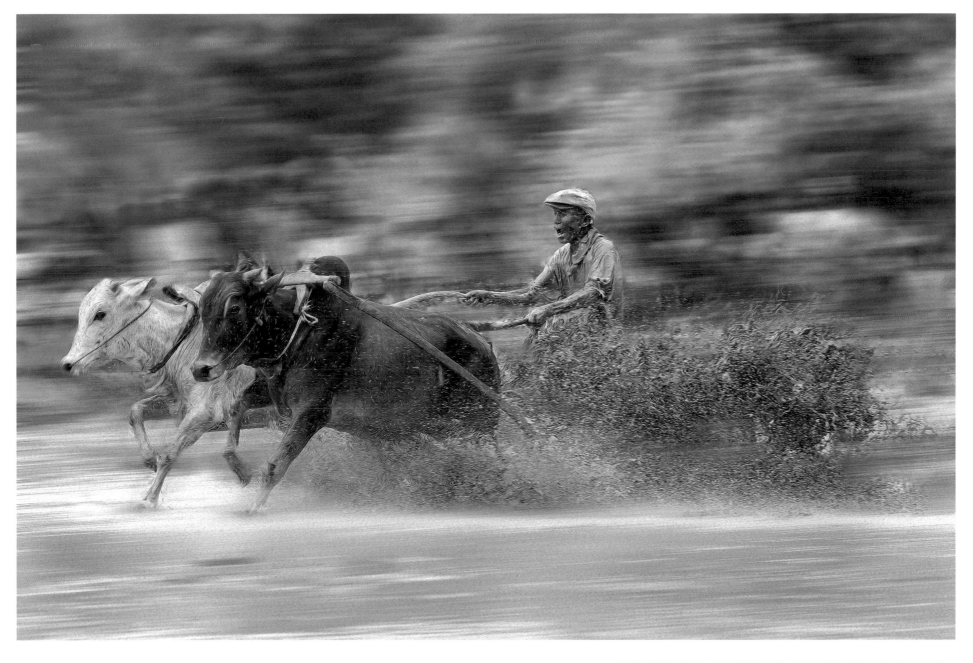

賽牛
2015 印尼

印尼巴東地區，在夏稻秋收後，村民常以泥地賽牛競技為樂，
與賽者，不分年齡，百米泥田，達標為勝。

故人庄
1990 陽朔

故人具雞黍
邀我至田家

綠樹村邊合
青山郭外斜

開軒面場圃
把酒話桑麻

待到重陽日
還來就菊花

甘侯攝影並記

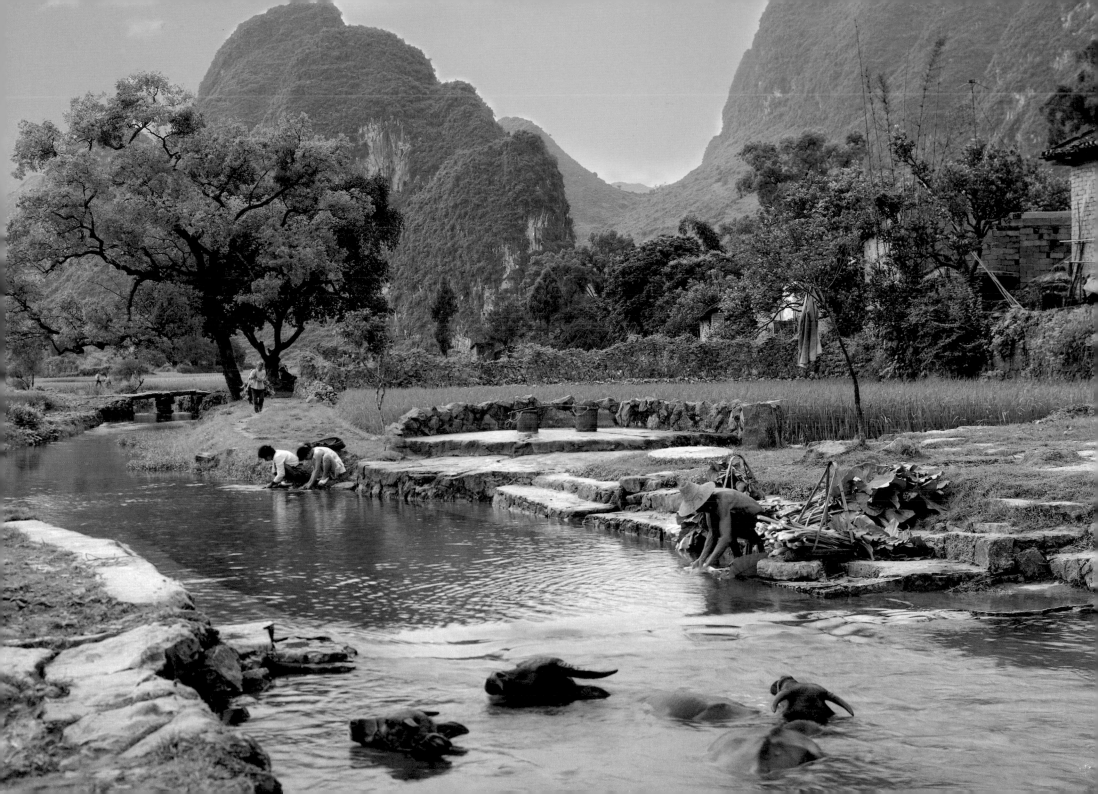

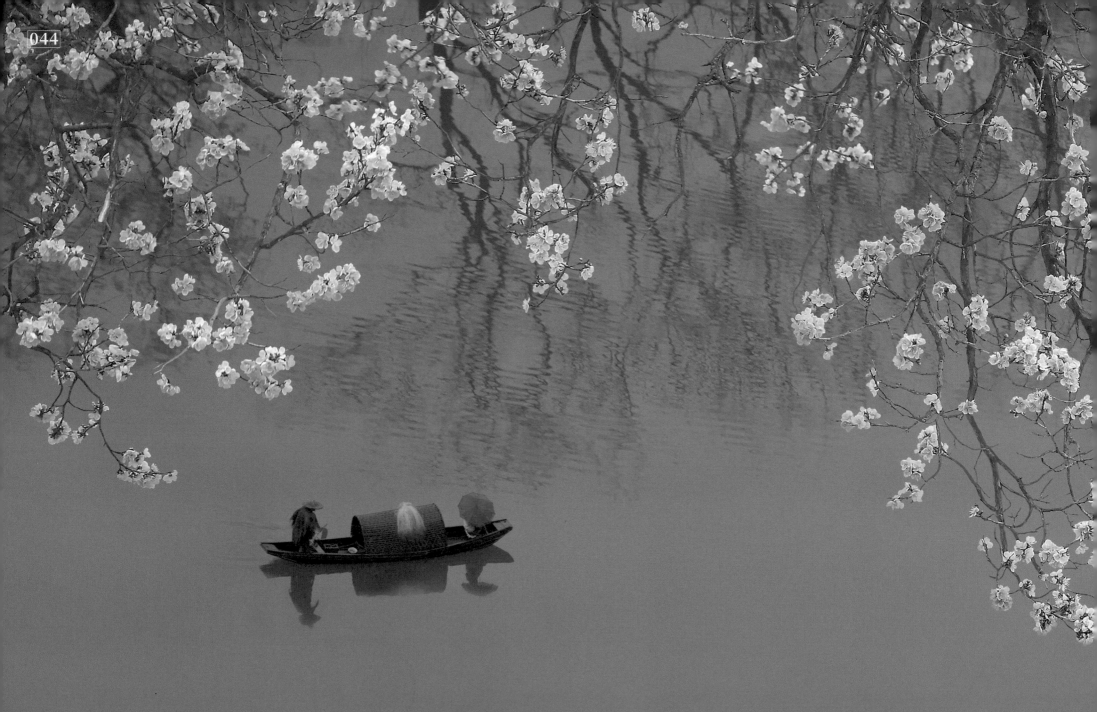

杏花、春雨、江南 ｜ 報道先生歸也，杏花春雨江南。

2017 浙江　　　　　　　　　　　　風入松 — 虞集 —

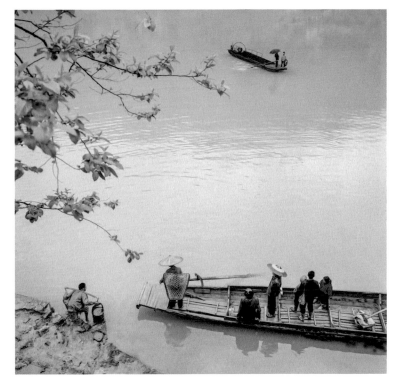

**免費渡輪**　1998 貴州遵義

> 微雨過後，身上竹製雨具尚未脫下，乘客已等著開駛，挑水的鄉親問話，還來不及回答，彼岸已經過來交接了，反正每天都在這邊轉悠，話就留著下次回答了。

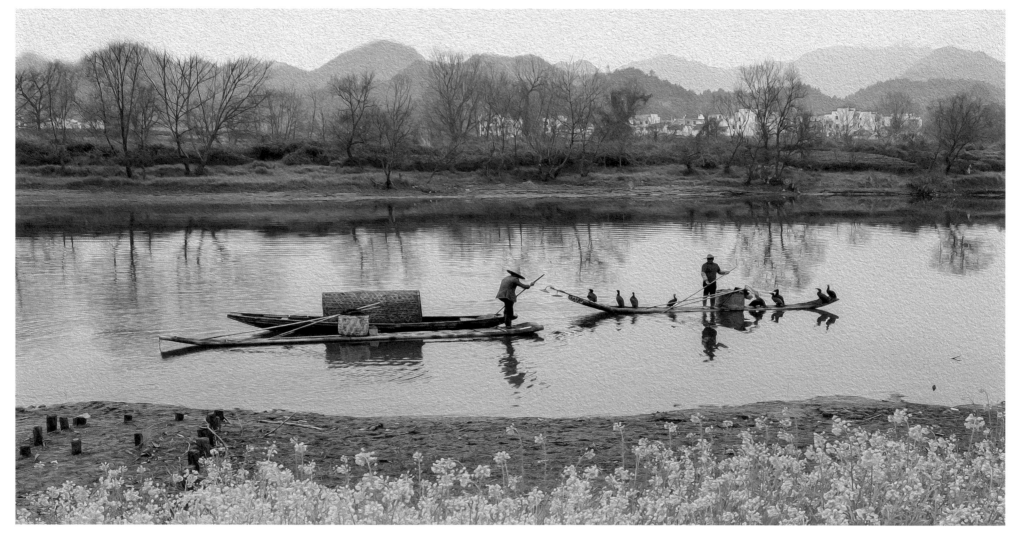

**漁家**
2014 安徽

安徽婺源,為漁米之區。
居民飼養鷺鷥捕魚,同行相借問,或恐是同鄉。

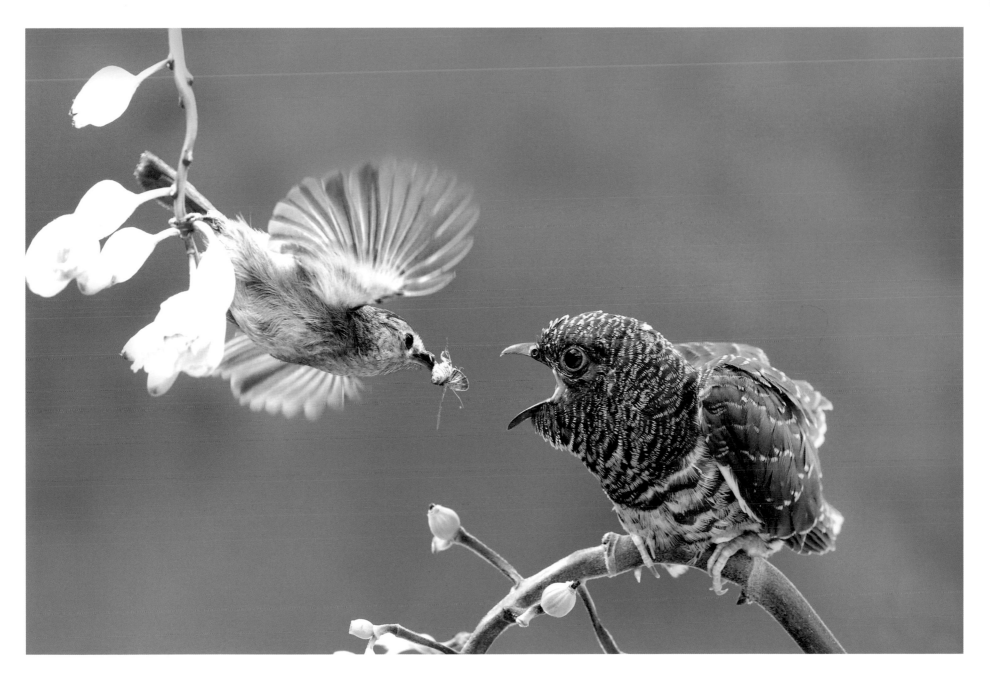

中杜鵑

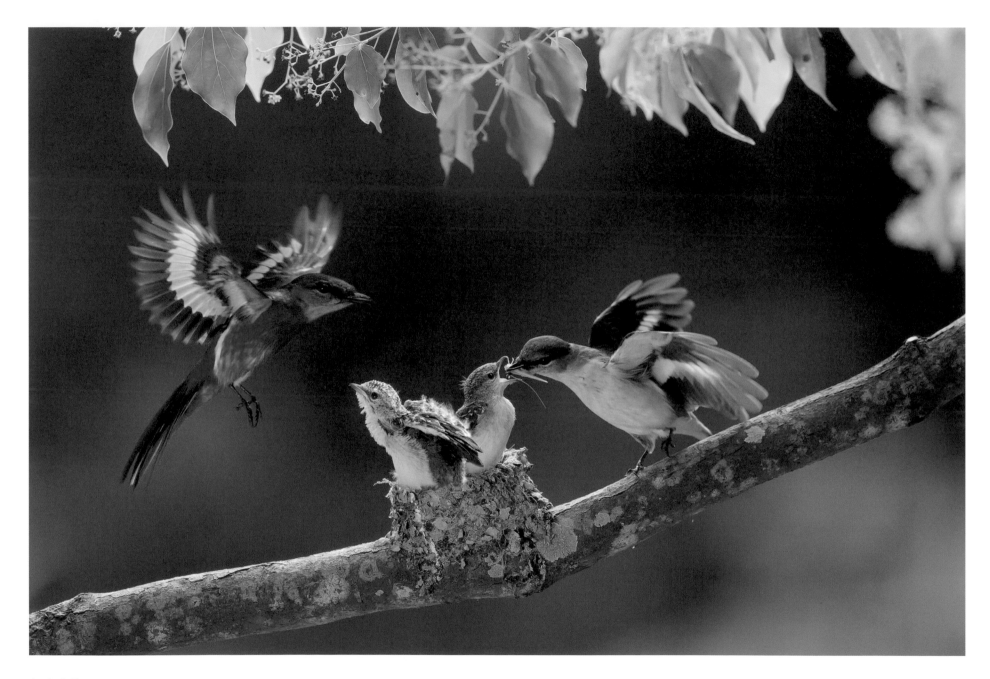

灰喉山椒

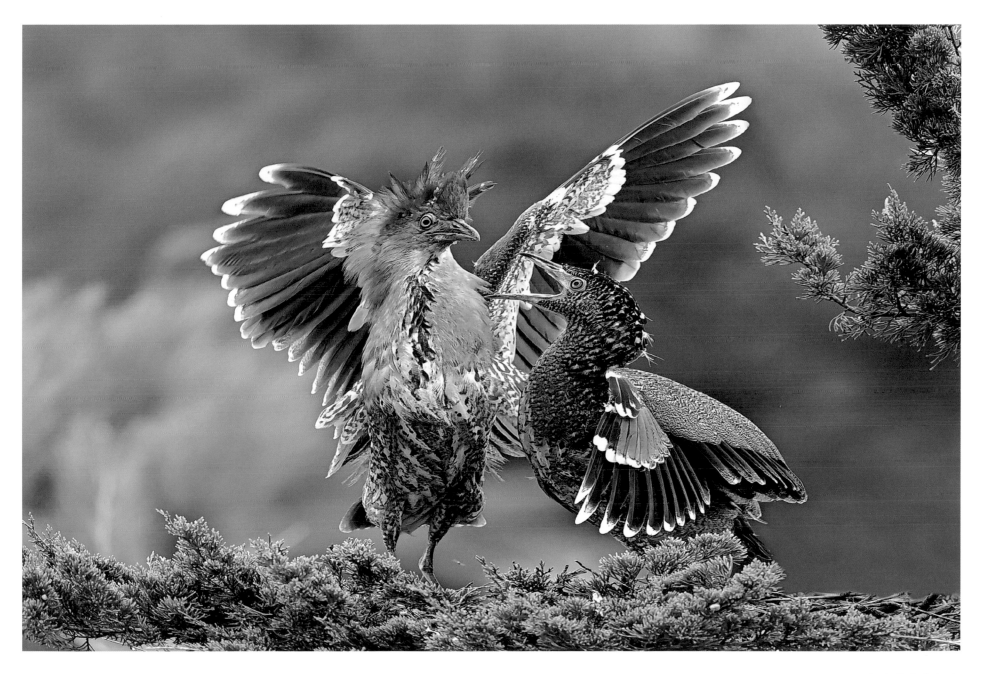

黑冠麻鷺的盛裝舞會

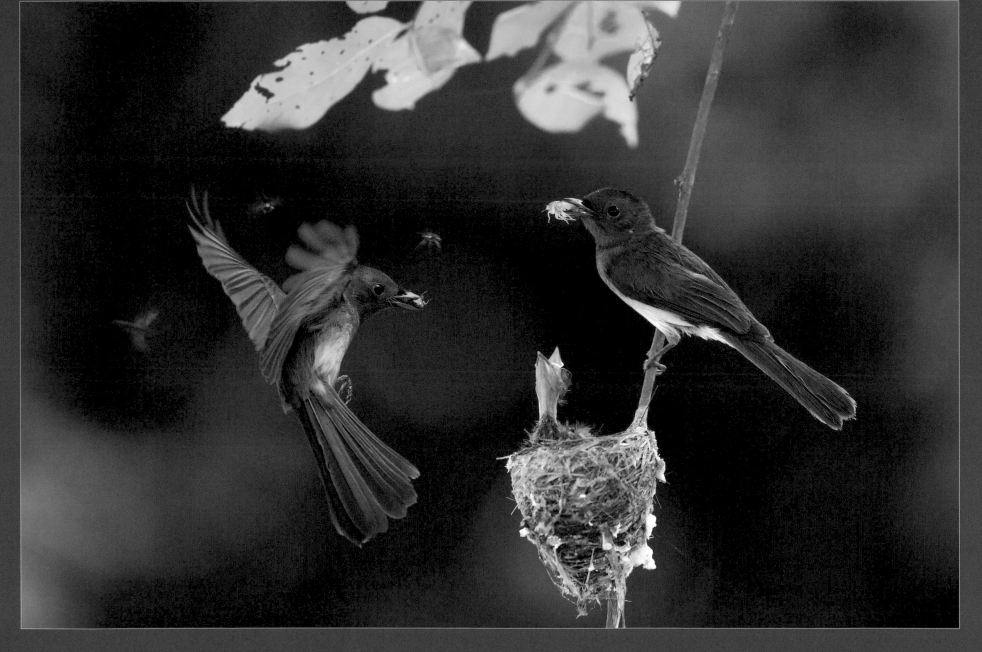

100分黑枕藍鶲

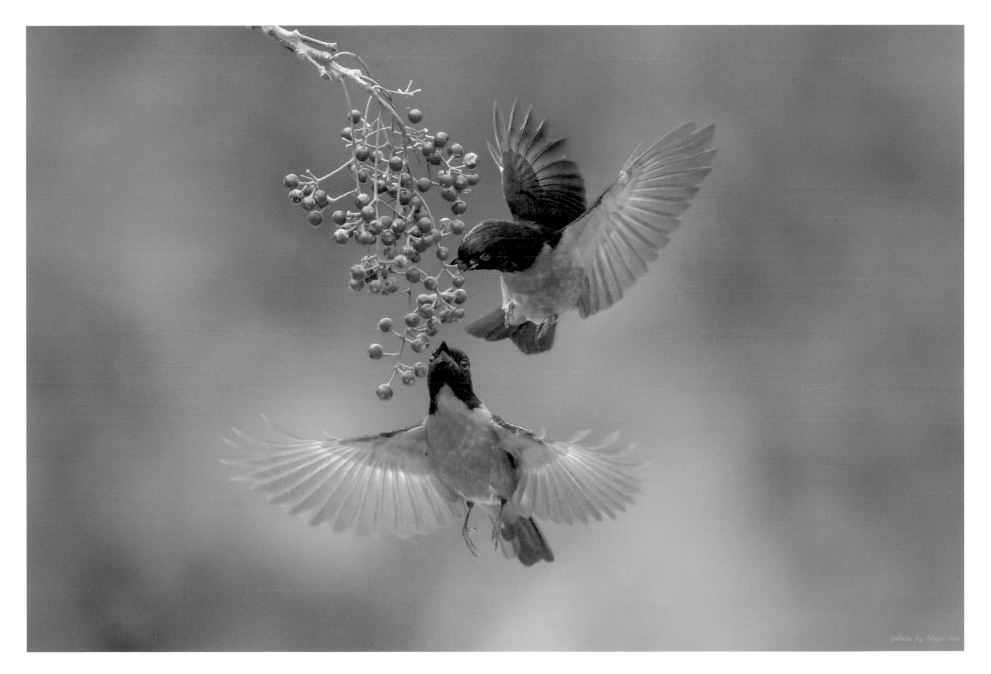

黃腹琉璃

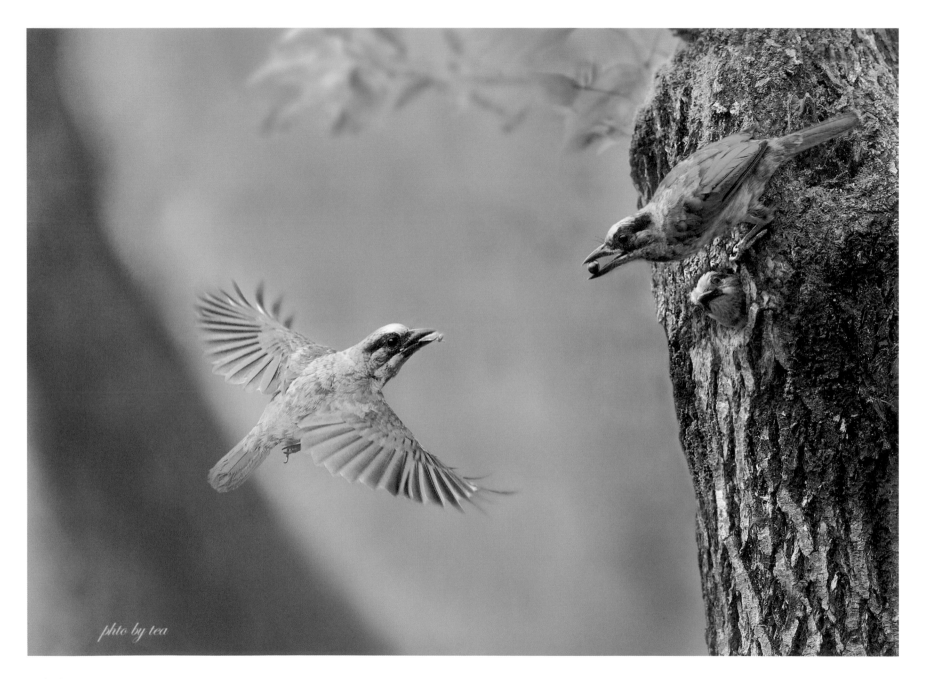

五色鳥

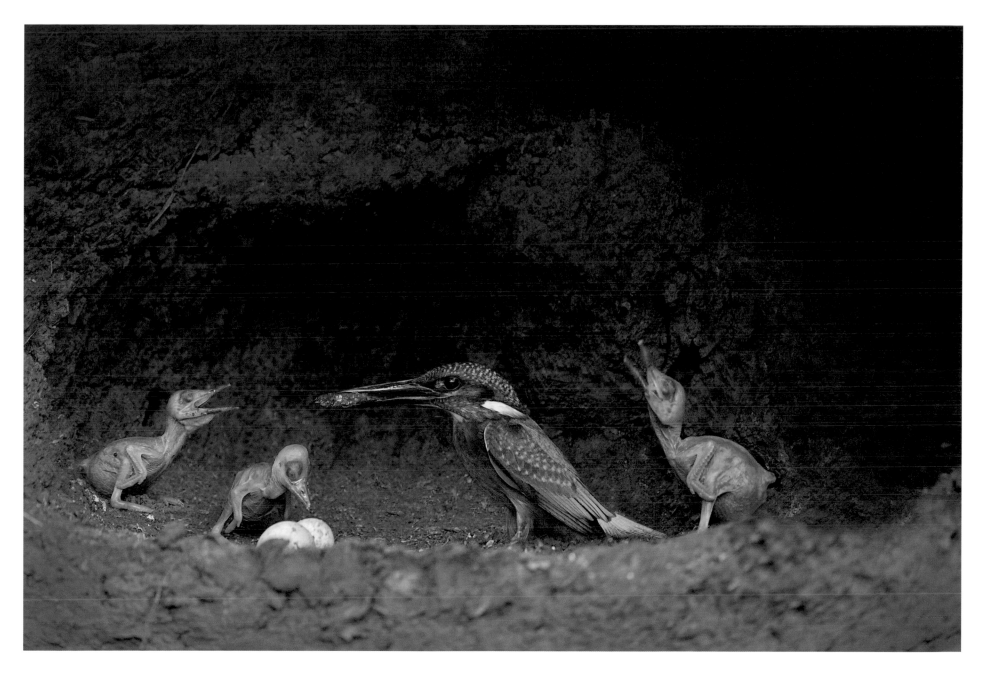

洞穴裡的翠鳥

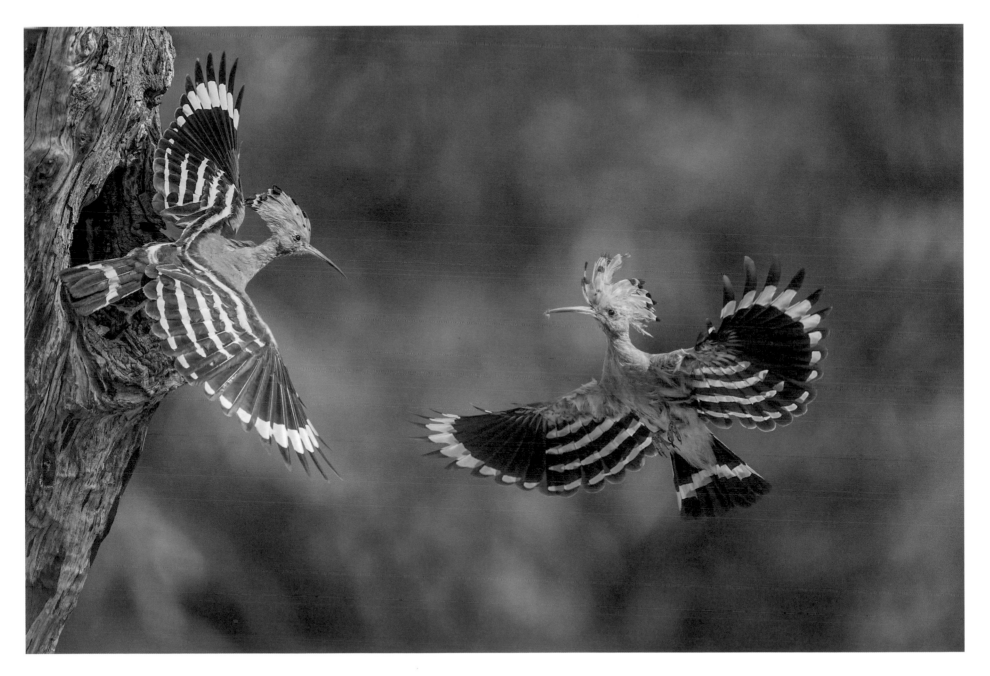

戴勝

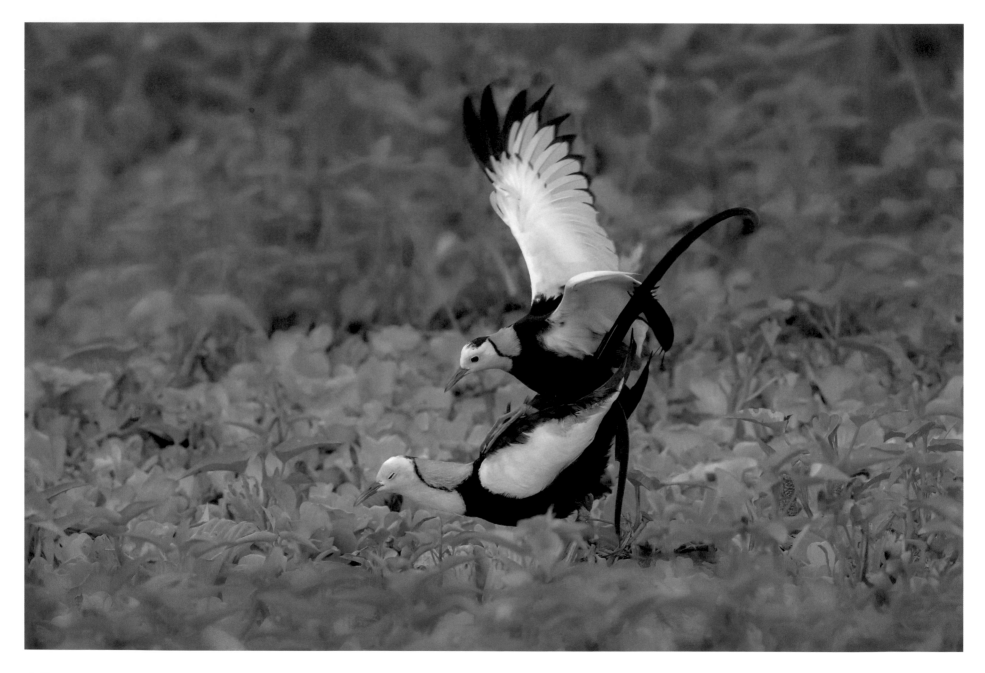

水雉

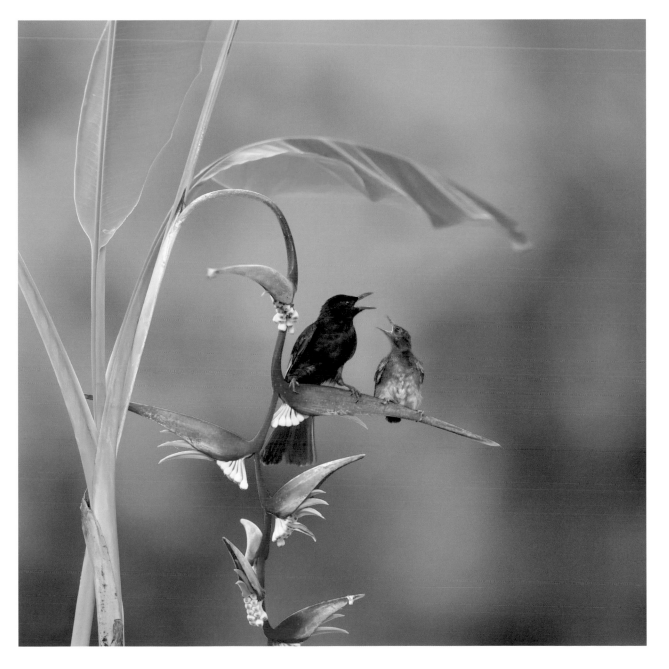

紅嘴黑鵯

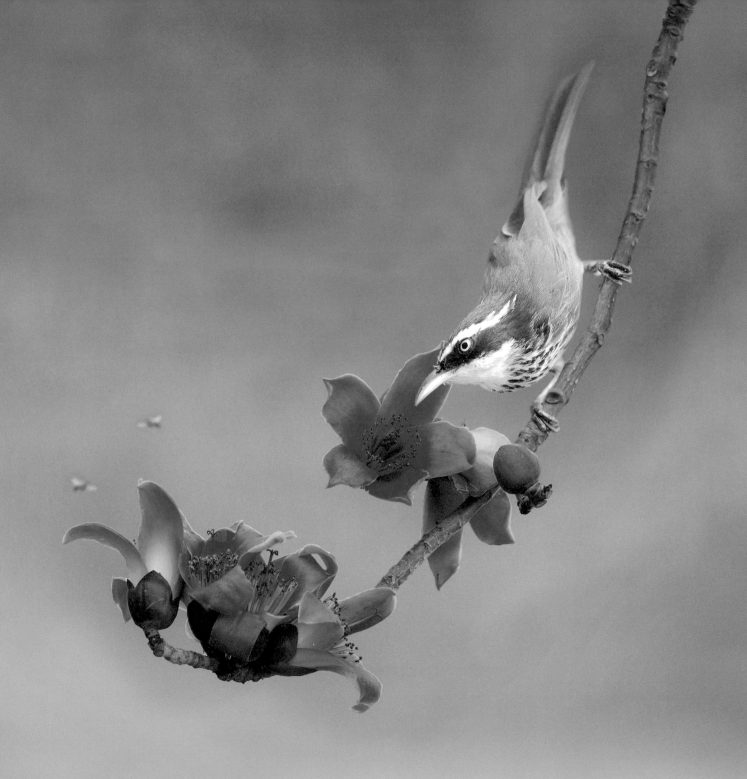

小彎嘴

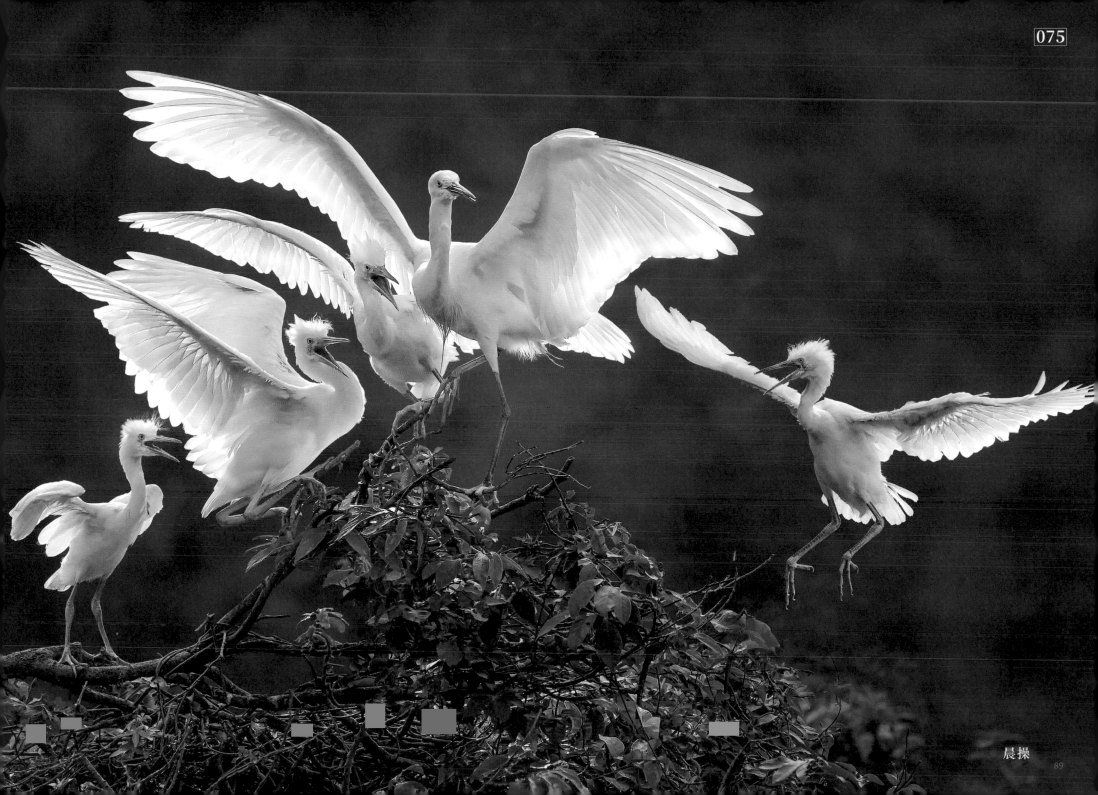

晨操

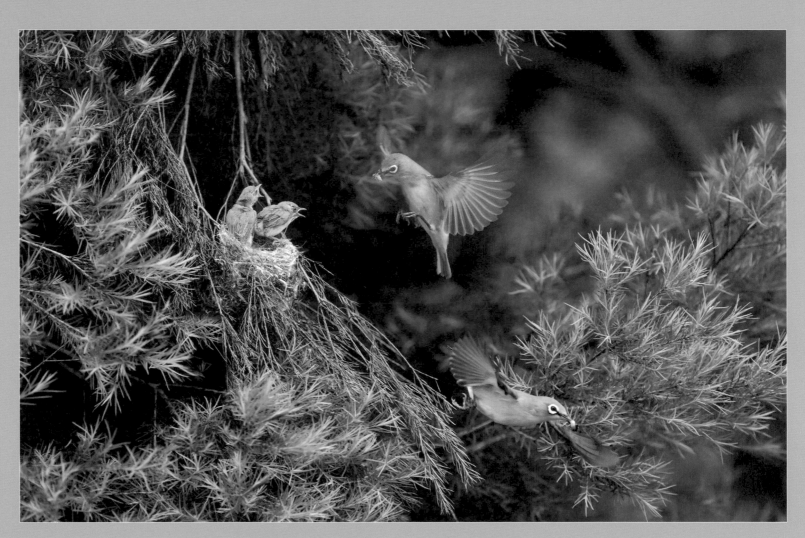

芳蹤處處

巴拔咬著食物進　馬迷咬著糞便出
小小繡眼就是這樣成長　身形嬌小
顏色美艷
啼聲迷人左鄰右舍　芳蹤處處

甘侯攝影並記

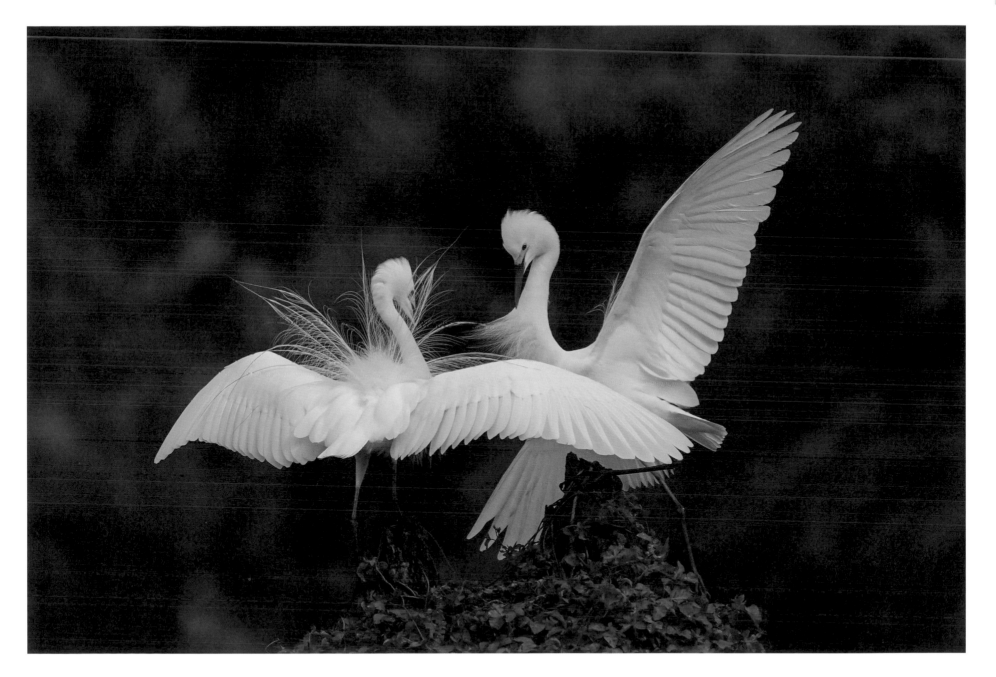

春之頌

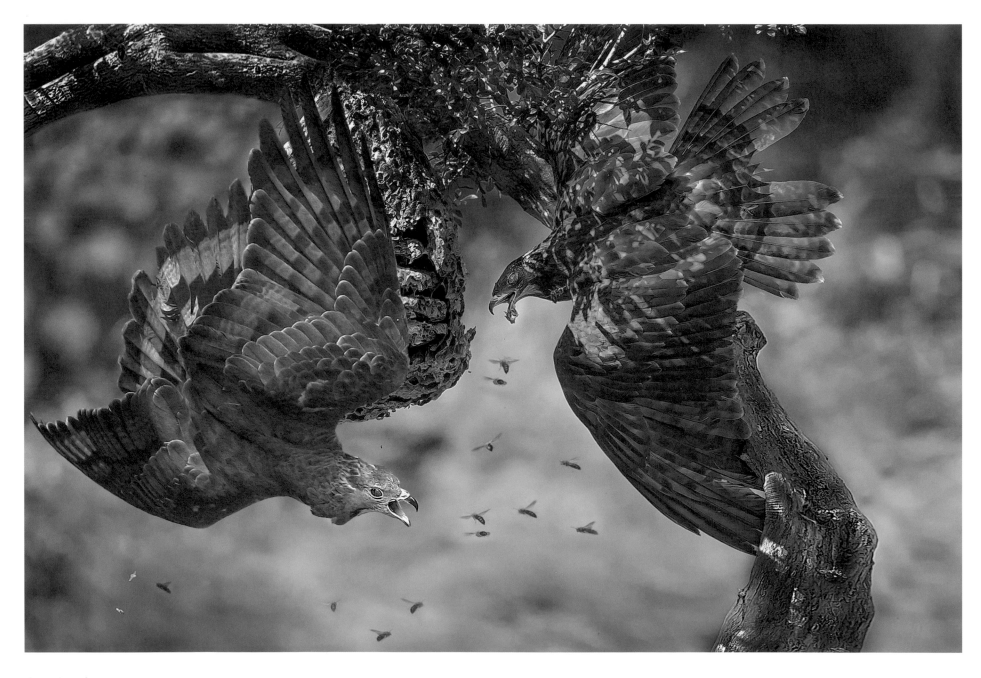

虎頭蜂與鷹

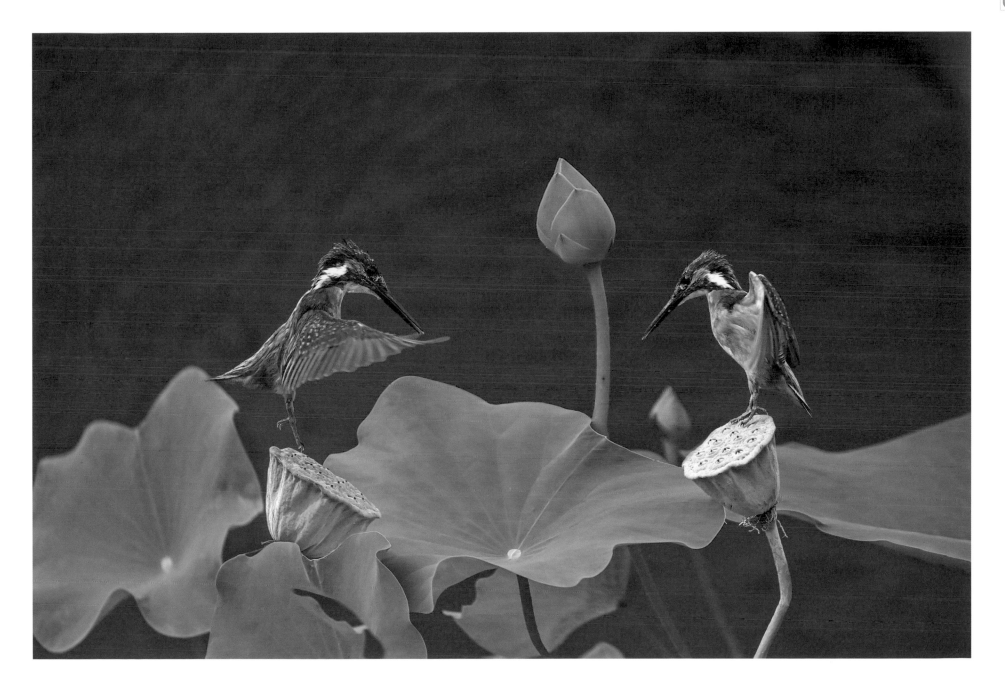

一起來跳舞

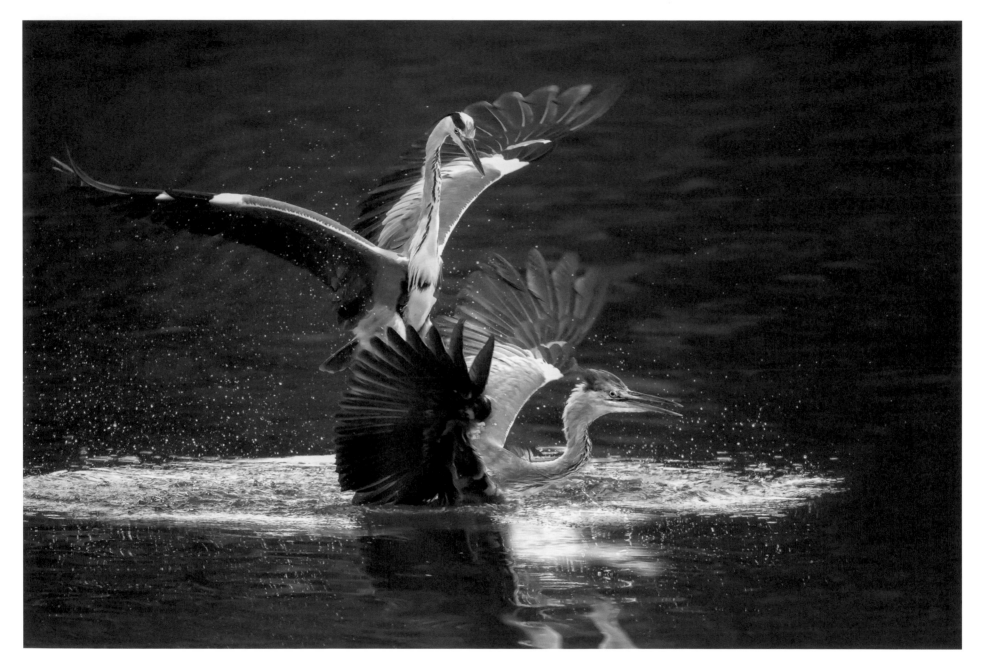

大灰鷺的愛情遊戲

巧燕

飛燕

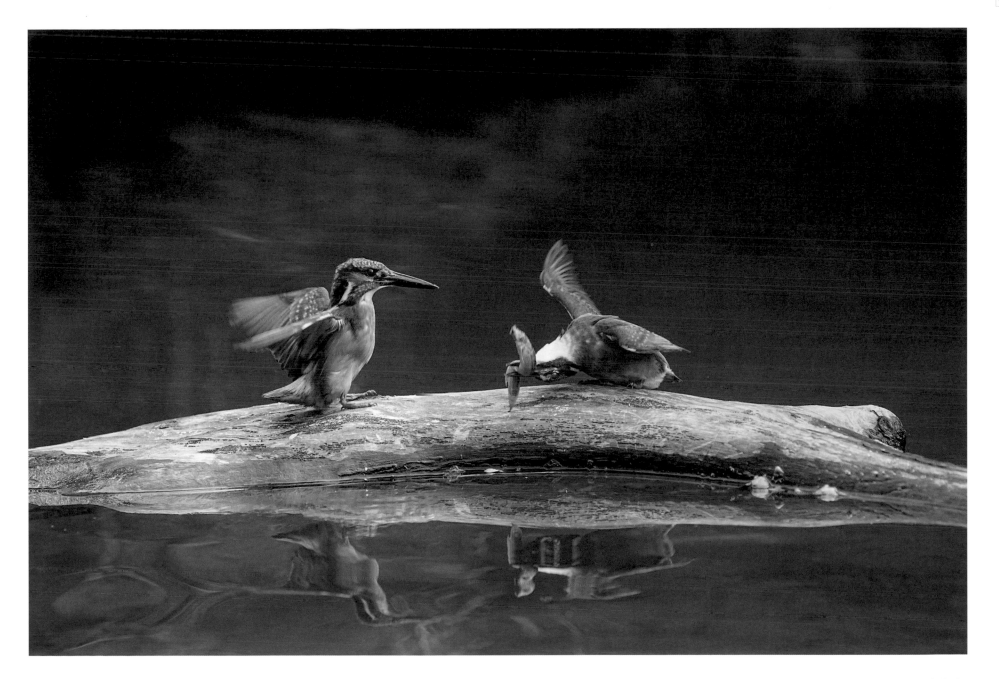

快來幫忙

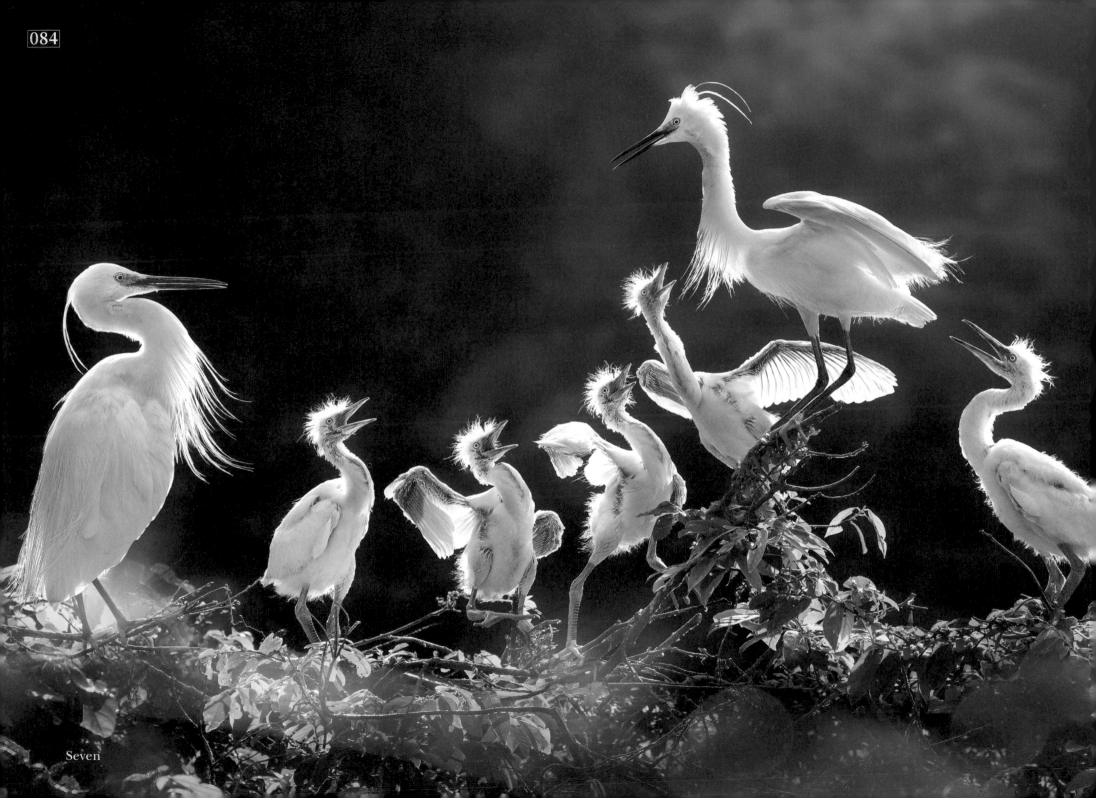

Seven

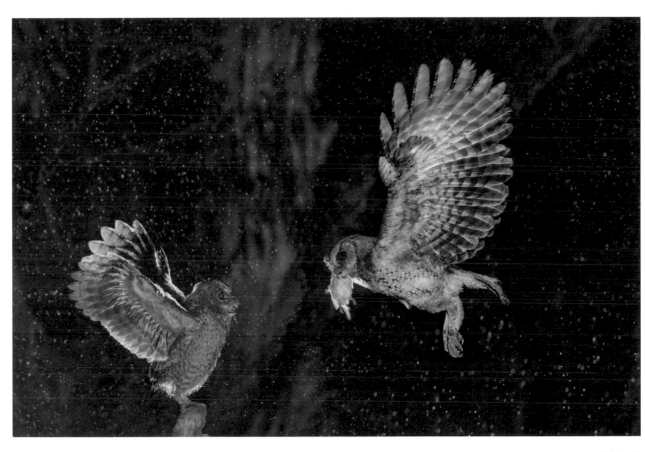

領角鴞

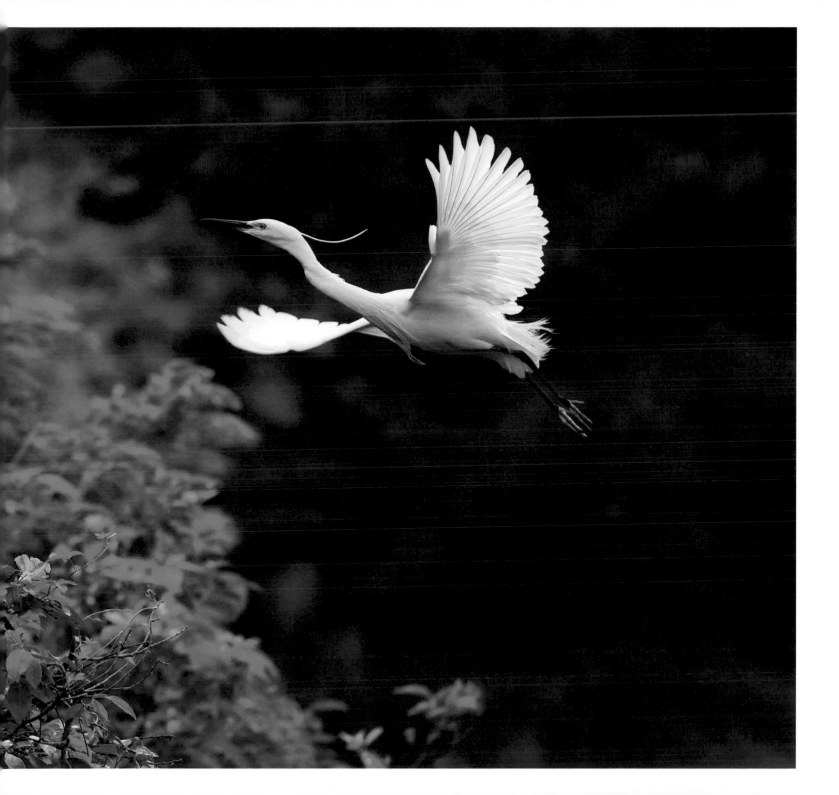

呦呦鹿鳴

呦呦鹿鳴　食野之蘋　我有嘉賓　鼓瑟吹笙

吹笙鼓簧　承筐是將　人之好我　示我周行

詩經　小雅　甘侯攝影並記

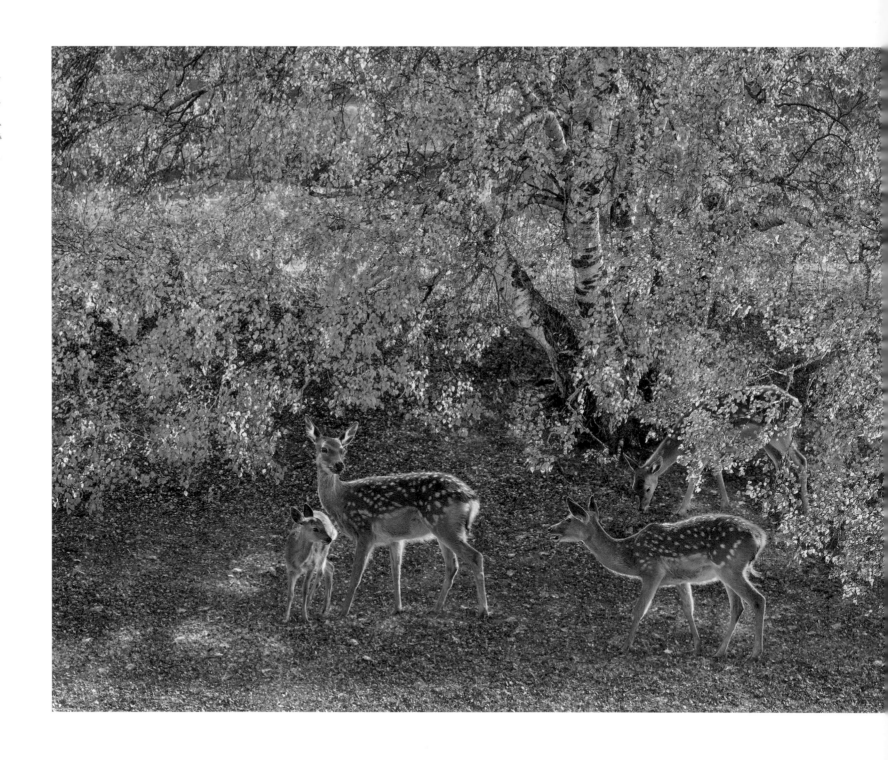

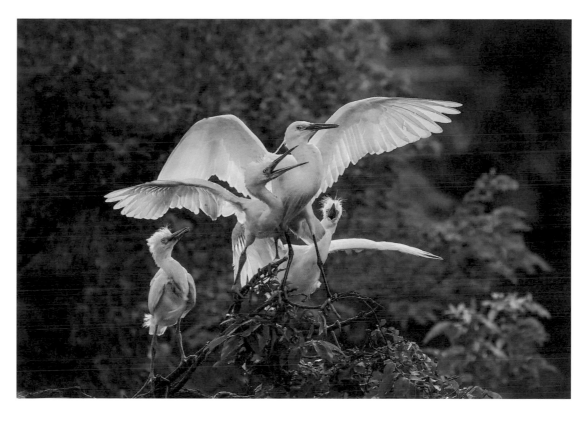

大白鷺早餐

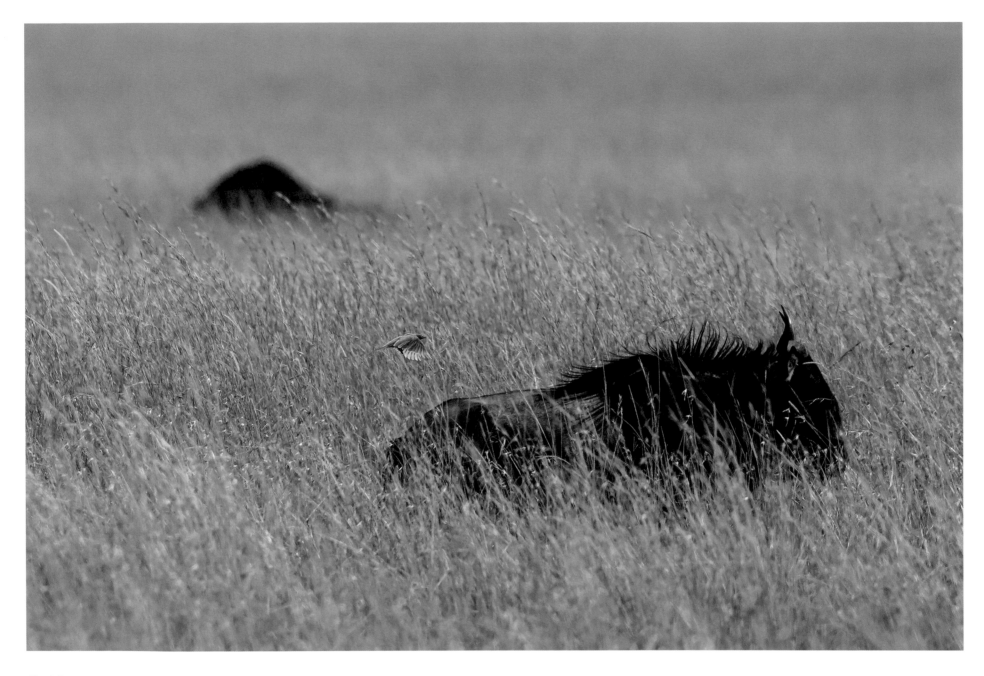

草原上

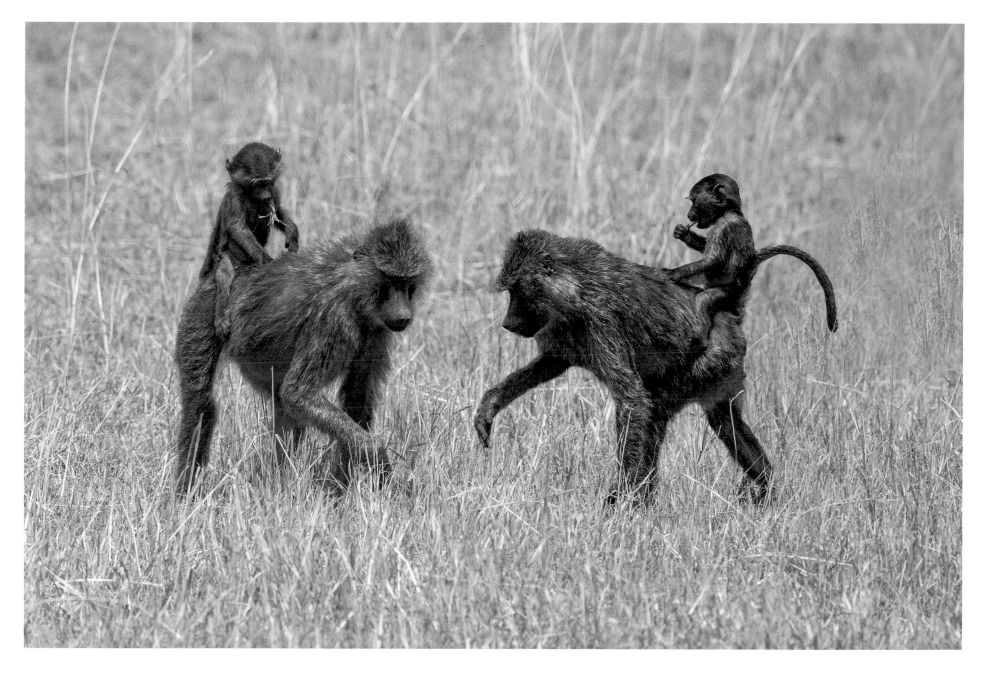

草原中的朋友

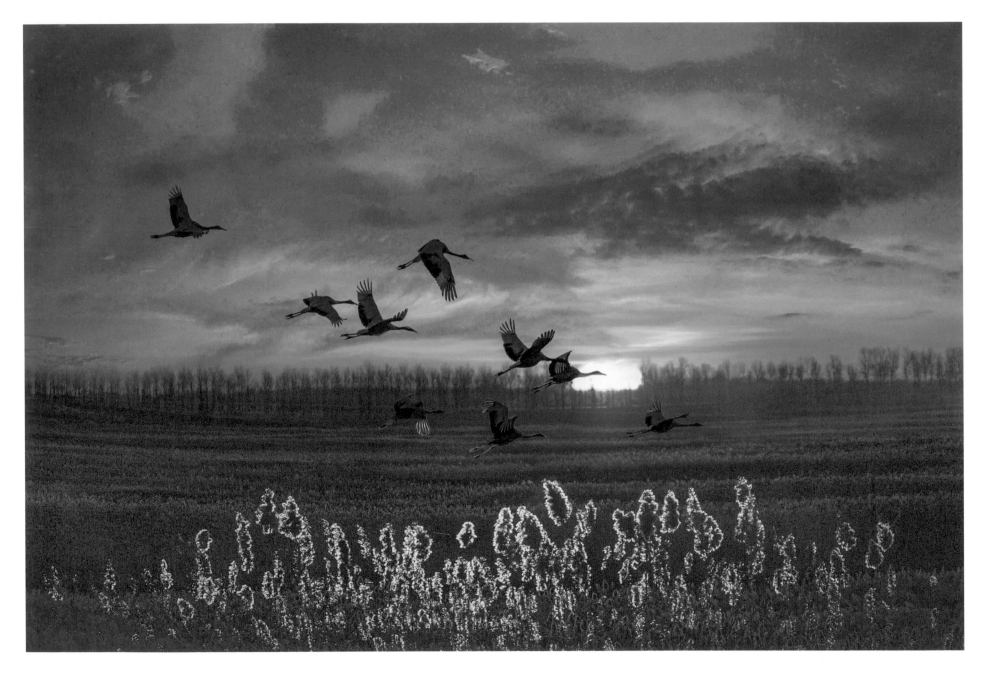

丹頂鶴

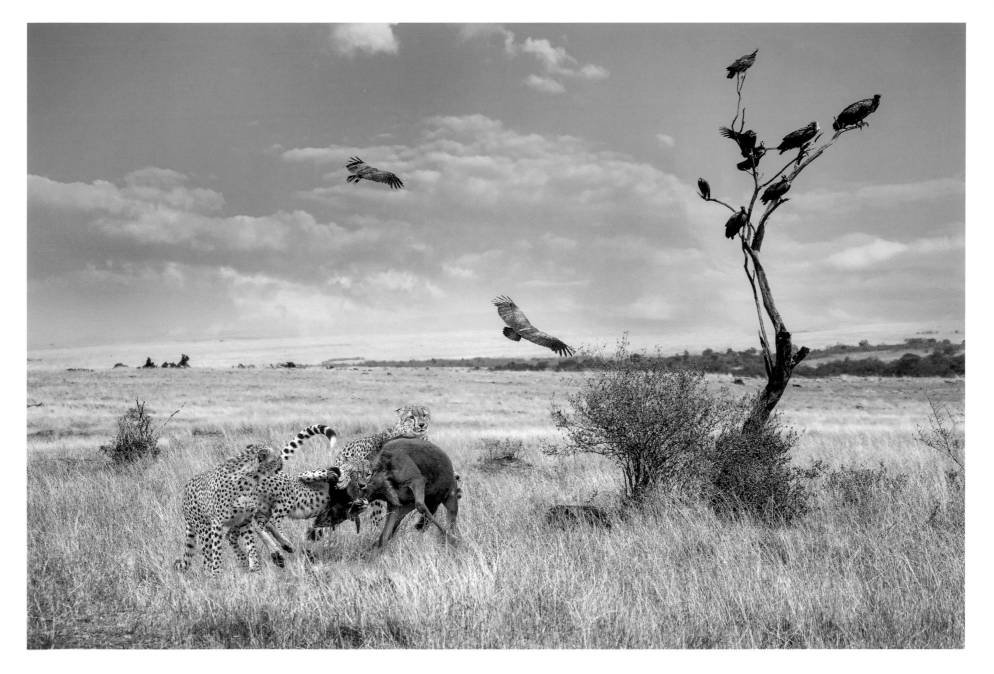

野蠻大地

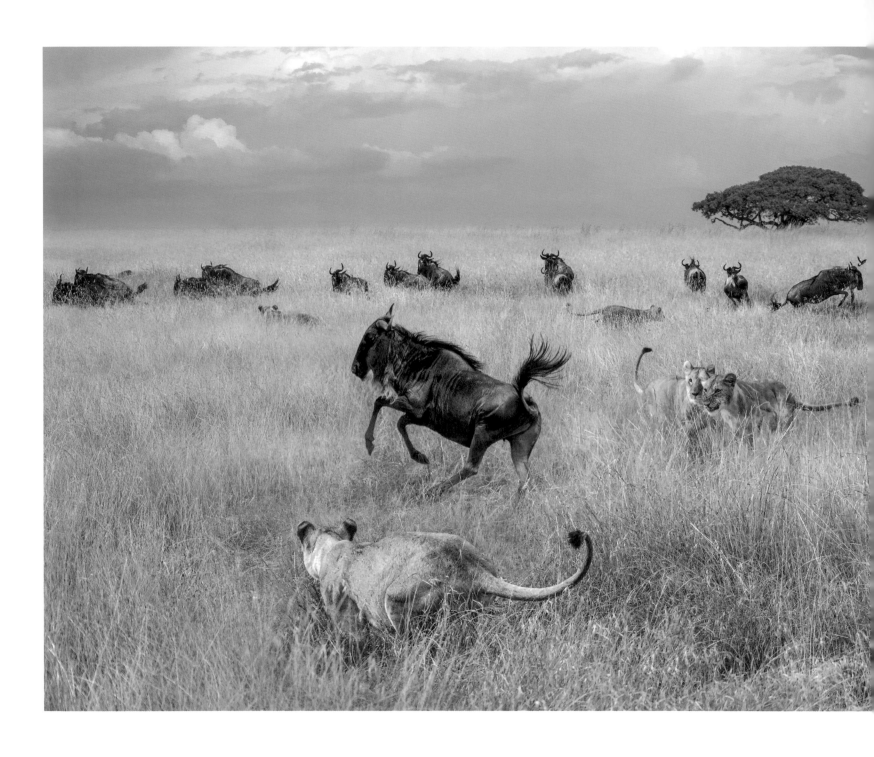

生命鬥士

獅子與牛羚 在非洲大地 每天上演生存遊戲

這隻強壯的鬥士 在獅群包圍下終能殺出重圍

我與好友數名見證了生命的韌性與可能

甘俣攝影並記

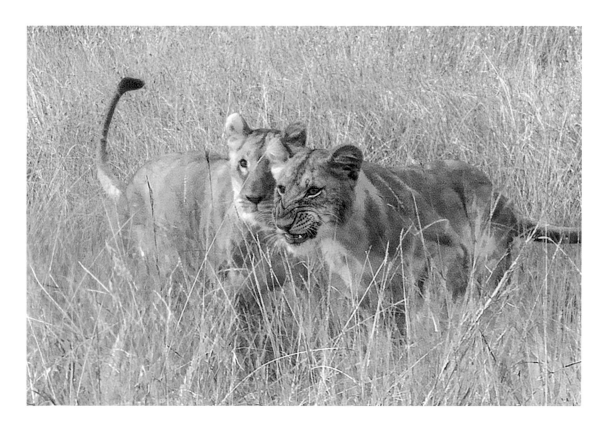

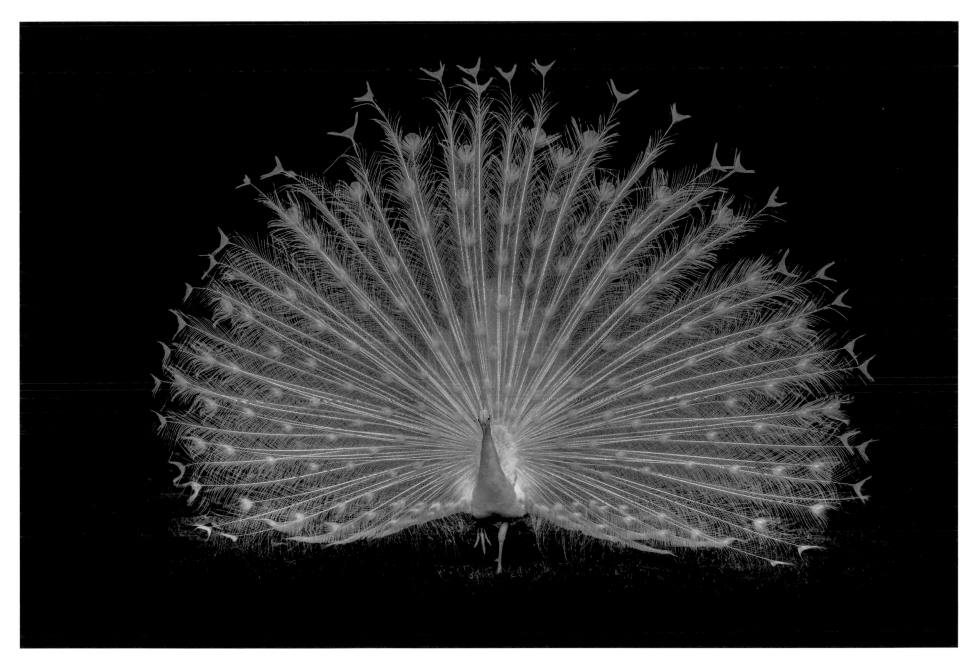

白孔雀

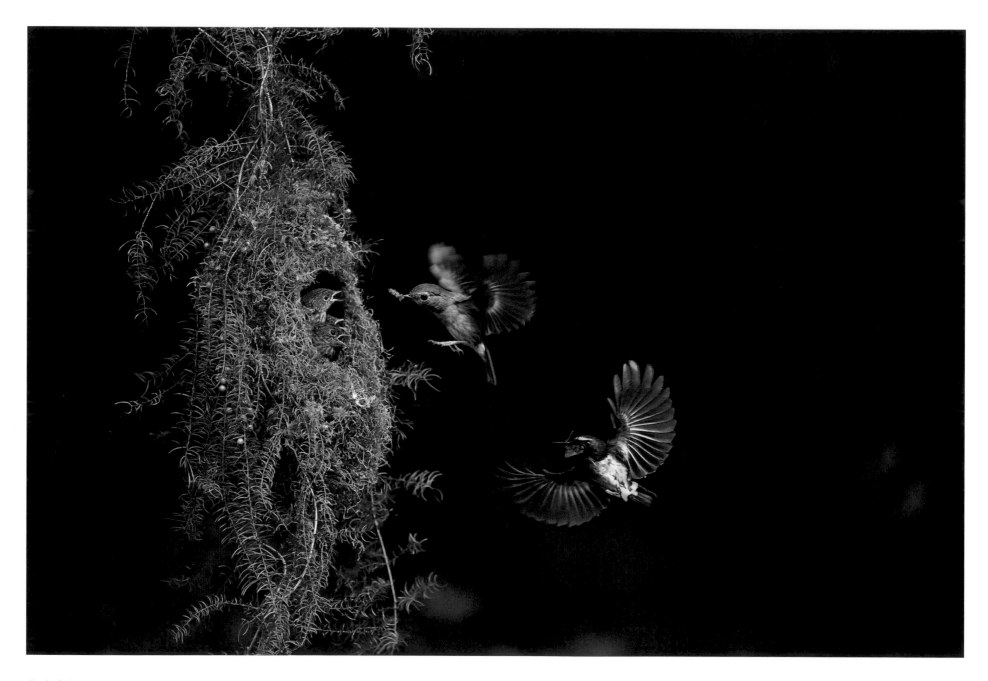

黃胸青鶲

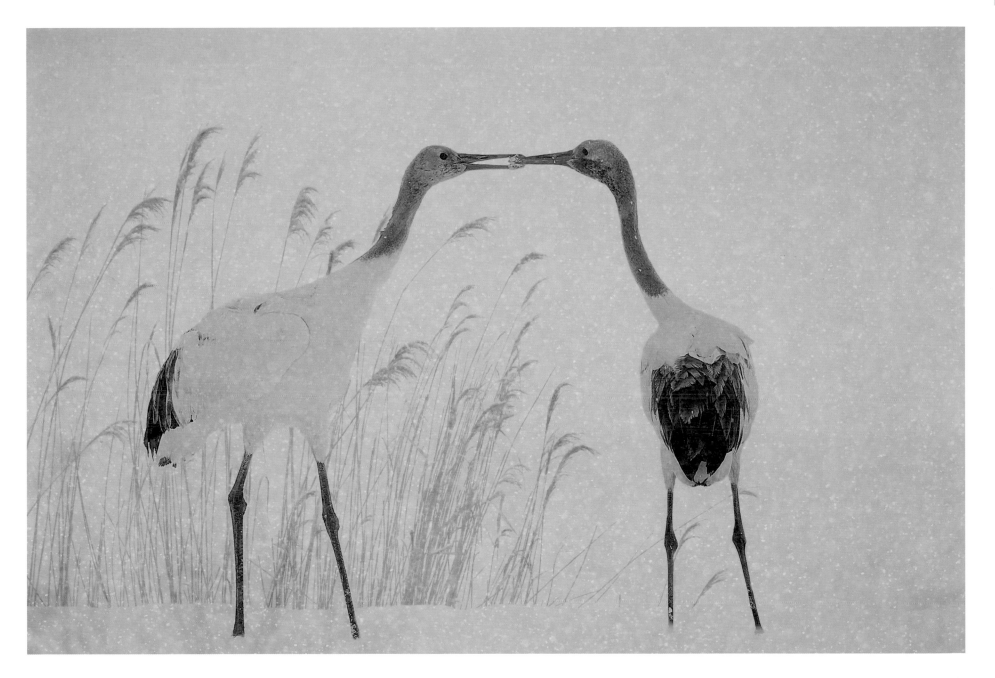

分享

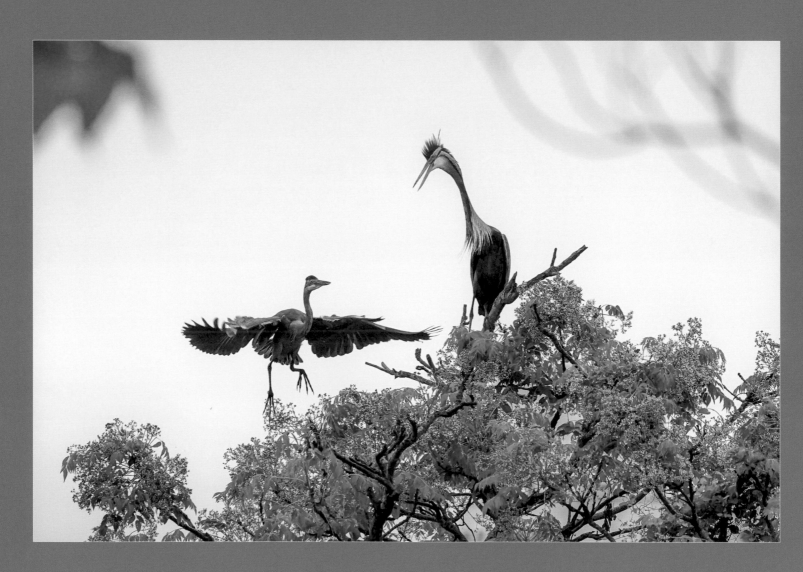

紫鷺

紫鷺又名草鷺 長脖老 冬季候鳥 現留居
宜蘭頭城下埔 善捕魚 楝花開時 正是
牠們的戀愛季節

甘俟 攝影並記

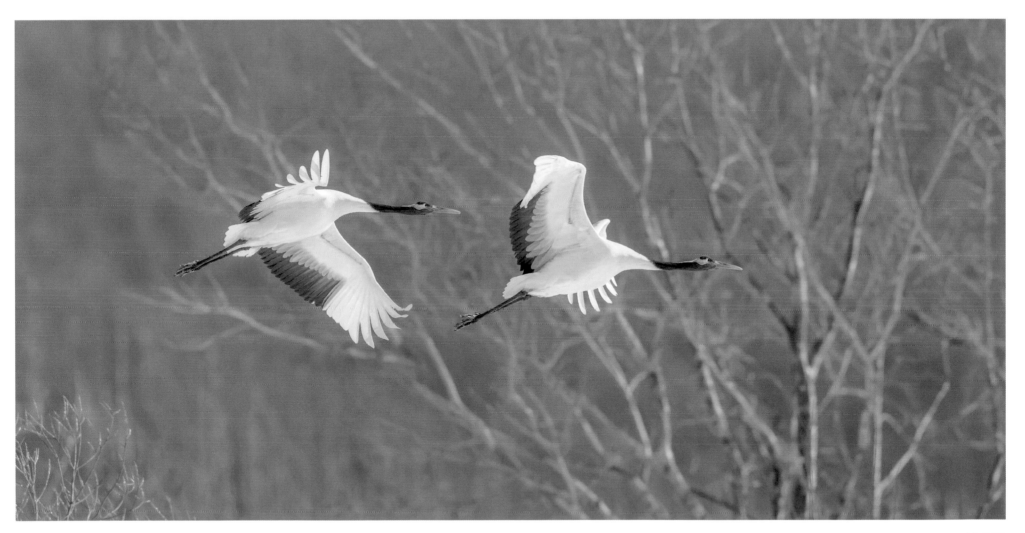

丹頂鶴

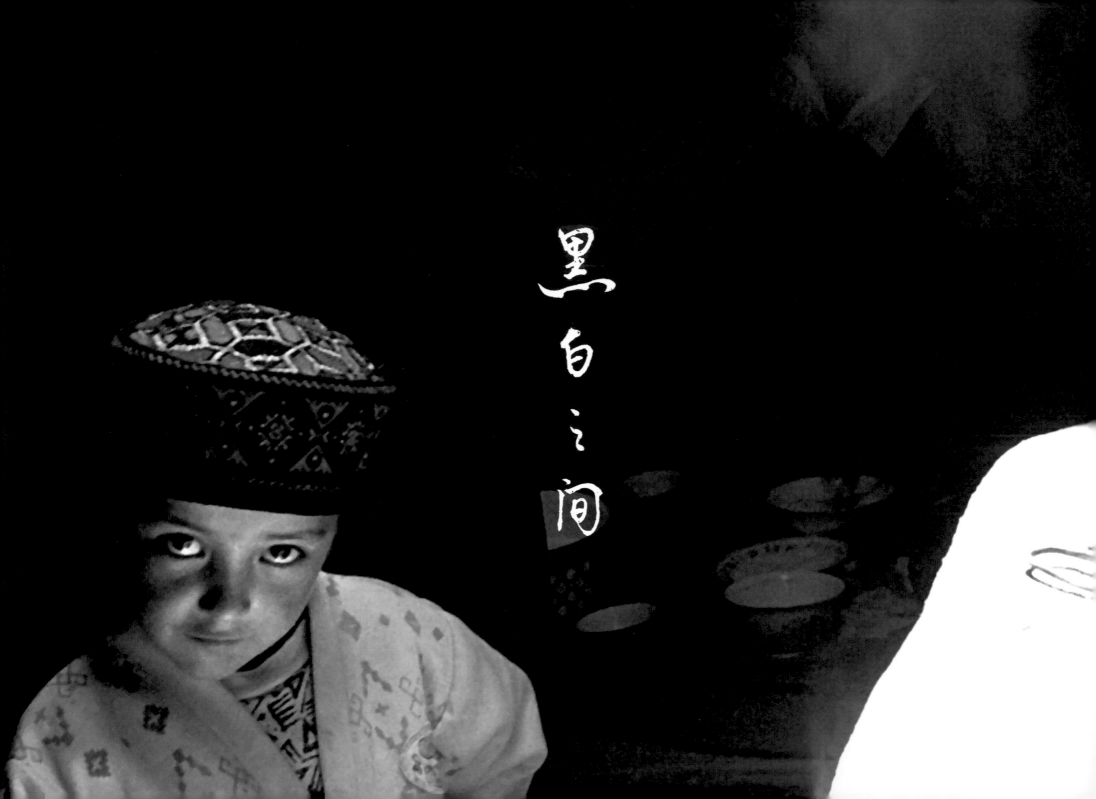

黑白之间

黑白照從事攝影數十年首度接觸，人文居多，佳作偏少，有了彩色正負片，略補不足，
然久年回顧，卻以黑白片耐人尋味，大概少而彌珍吧，區區十餘幅，卻是我的最愛。

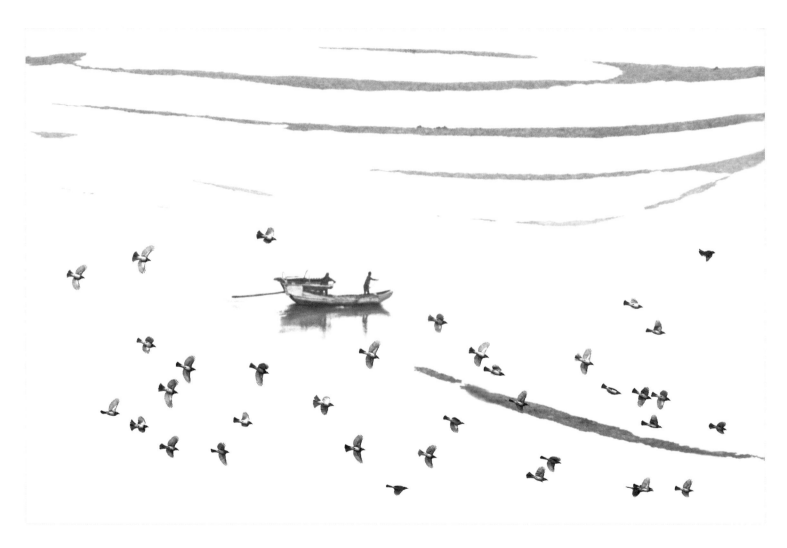

飛鳥競與還

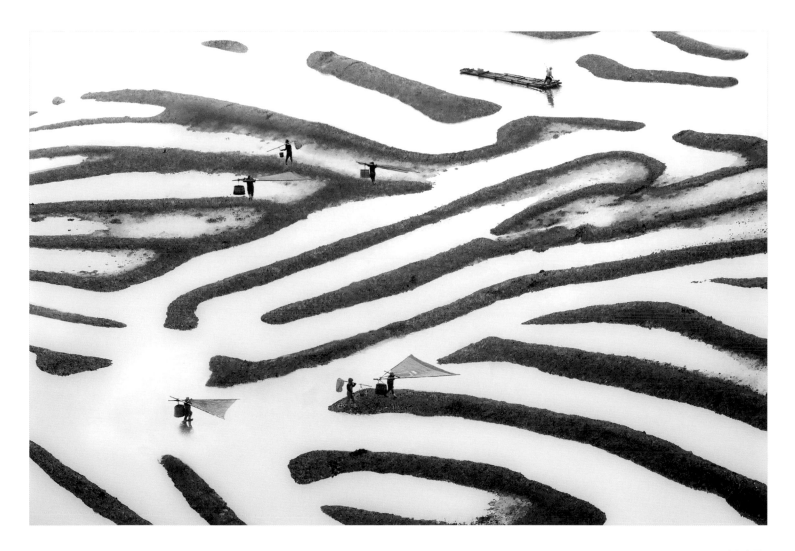

討小海

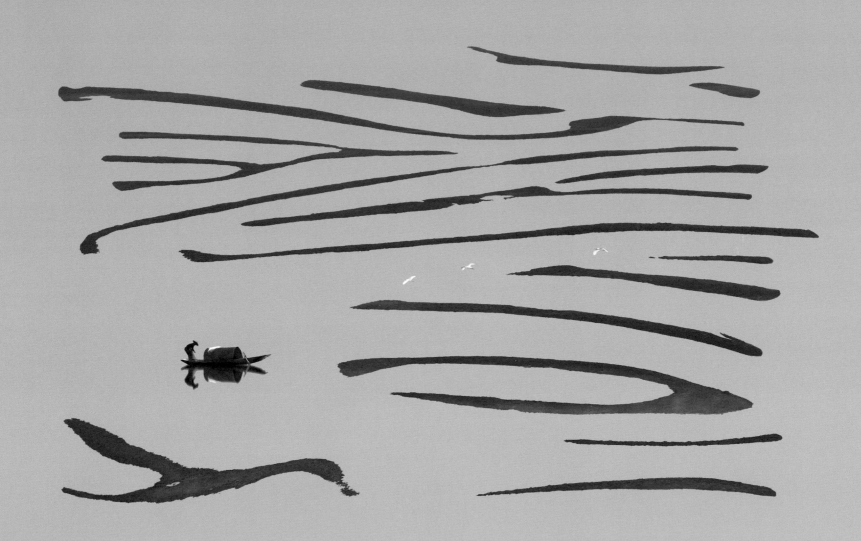

漁父 I

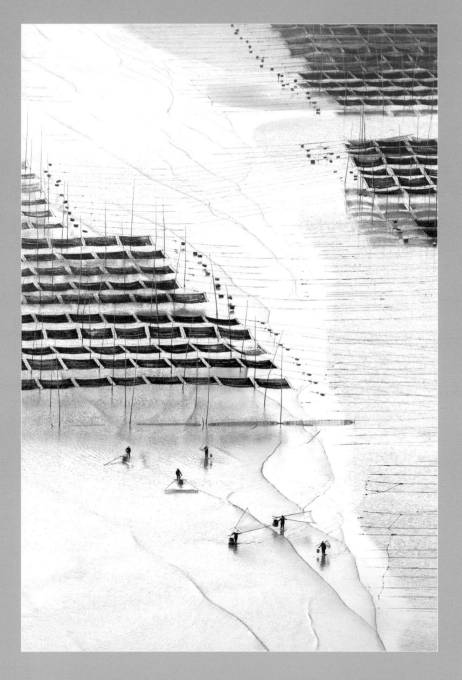

海海人生

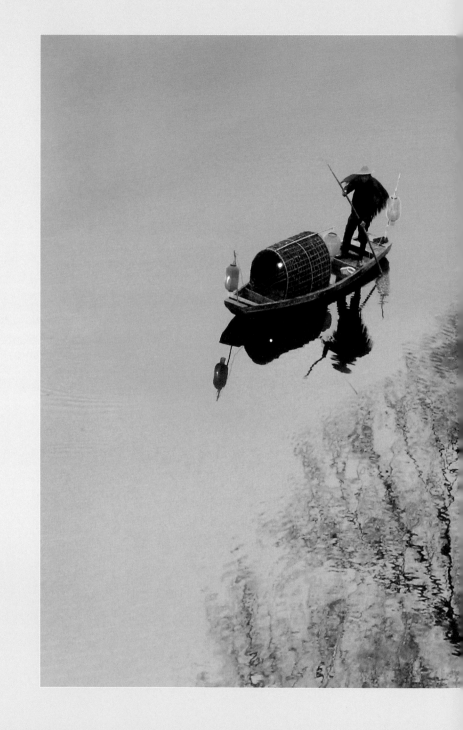

釣罷歸來不繫船
江村月落正堪眠
縱然一夜風吹去
只在蘆花淺水邊

司空曙 江村即事

甲辰 玉

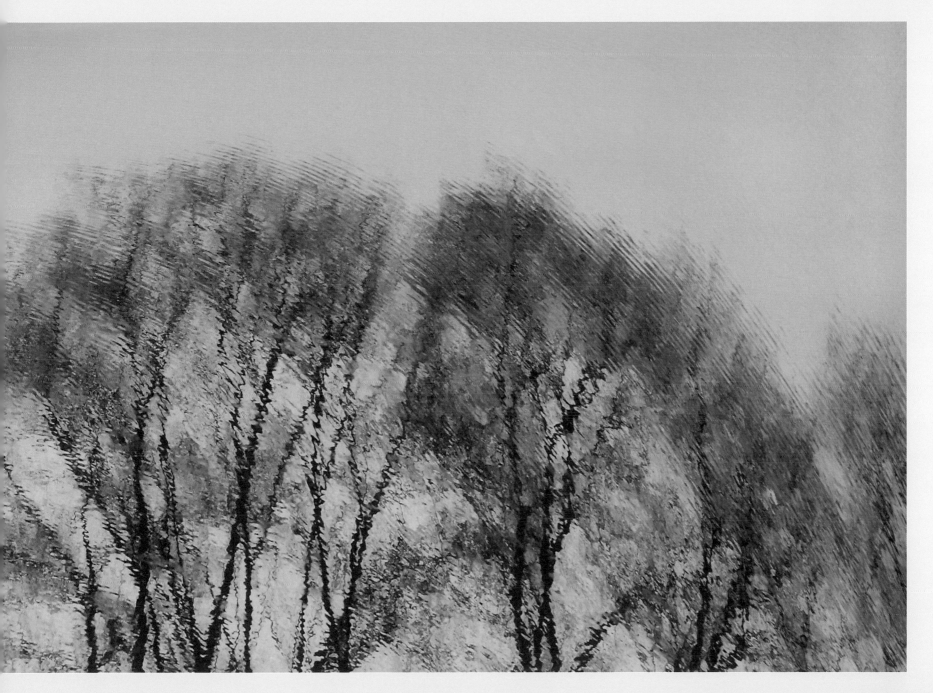

秋江

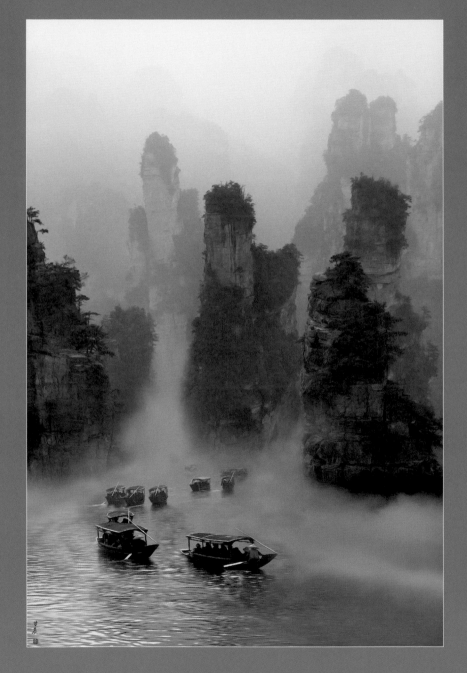

朝聖

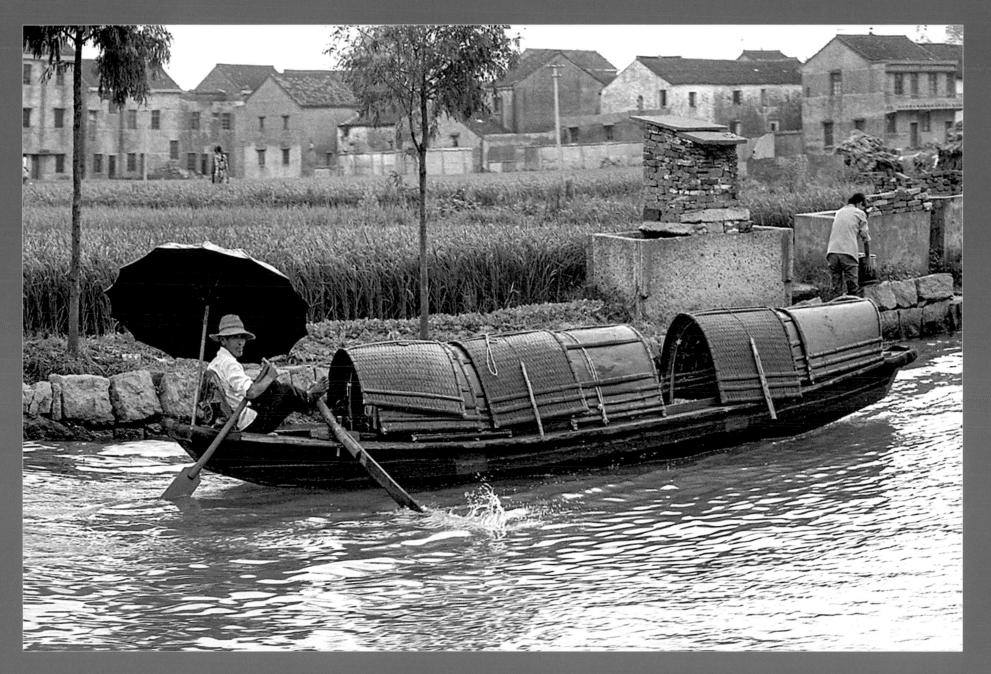

脚划船

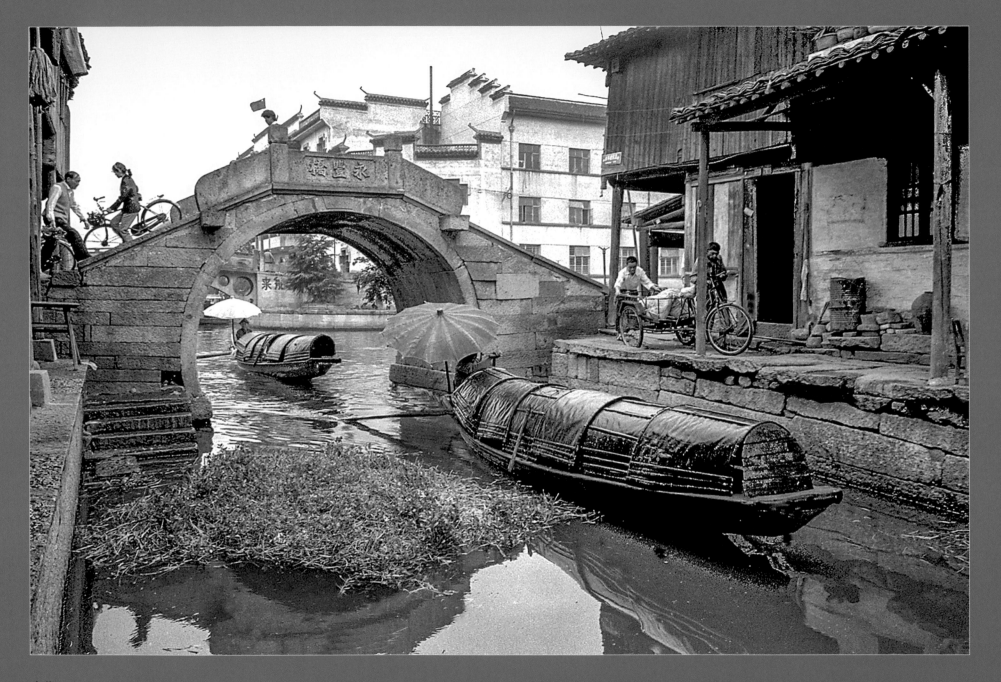

水郷

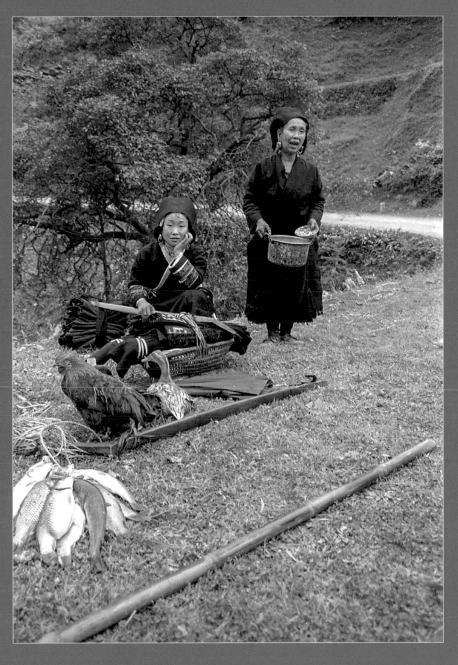

新娘與母親

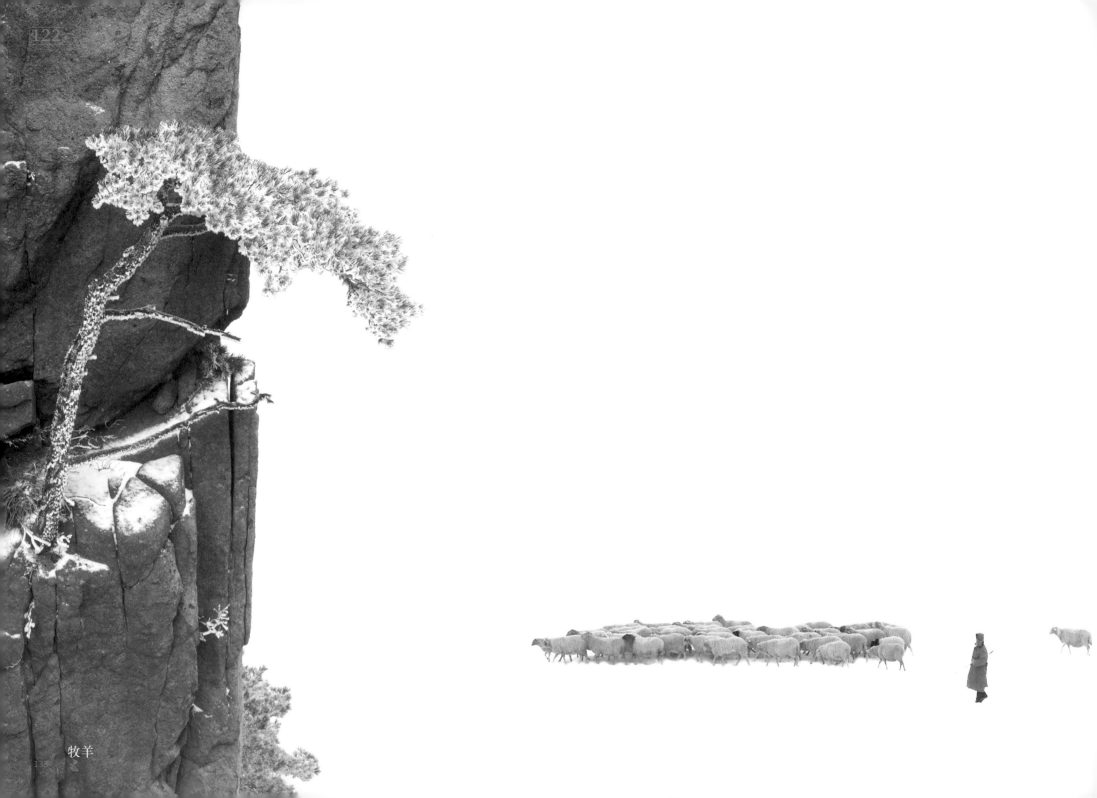

牧羊

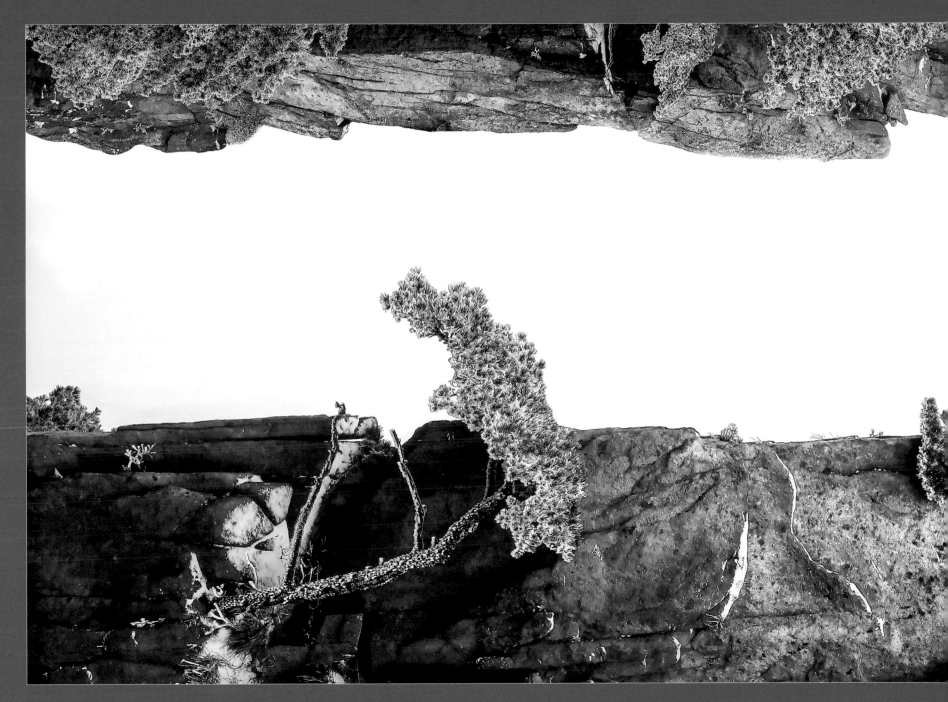

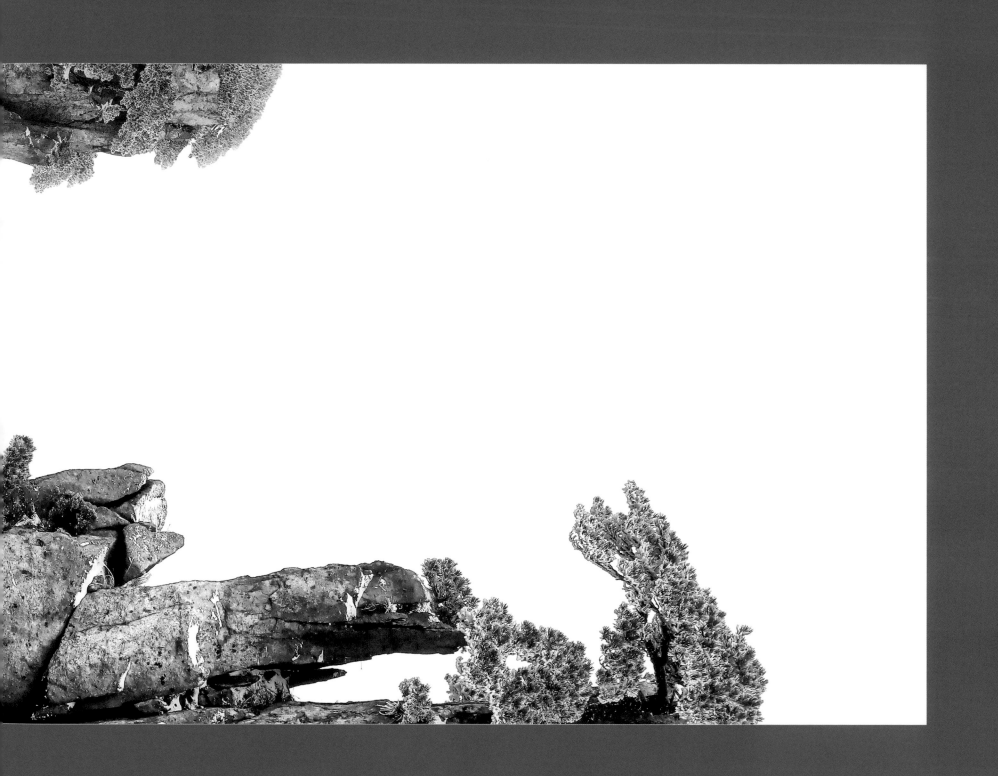

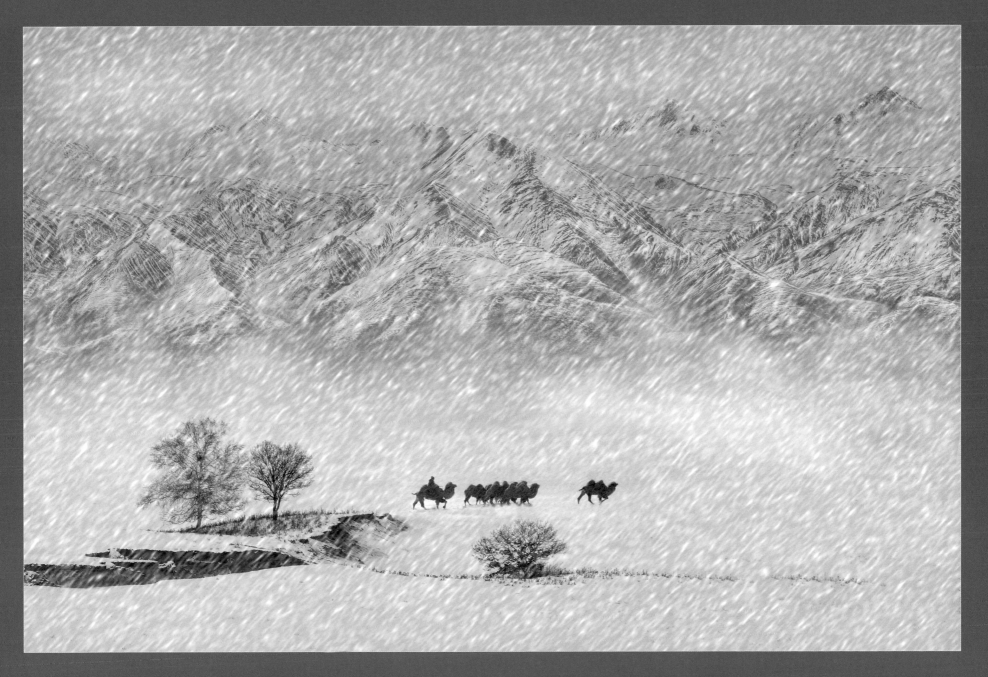

大雪關山

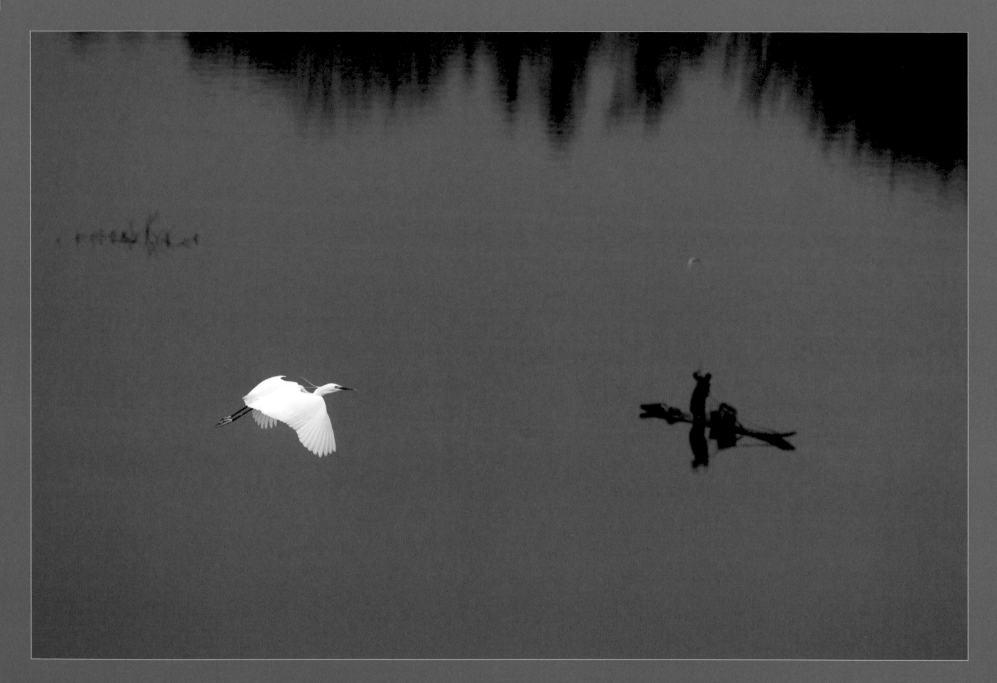

漁父 II

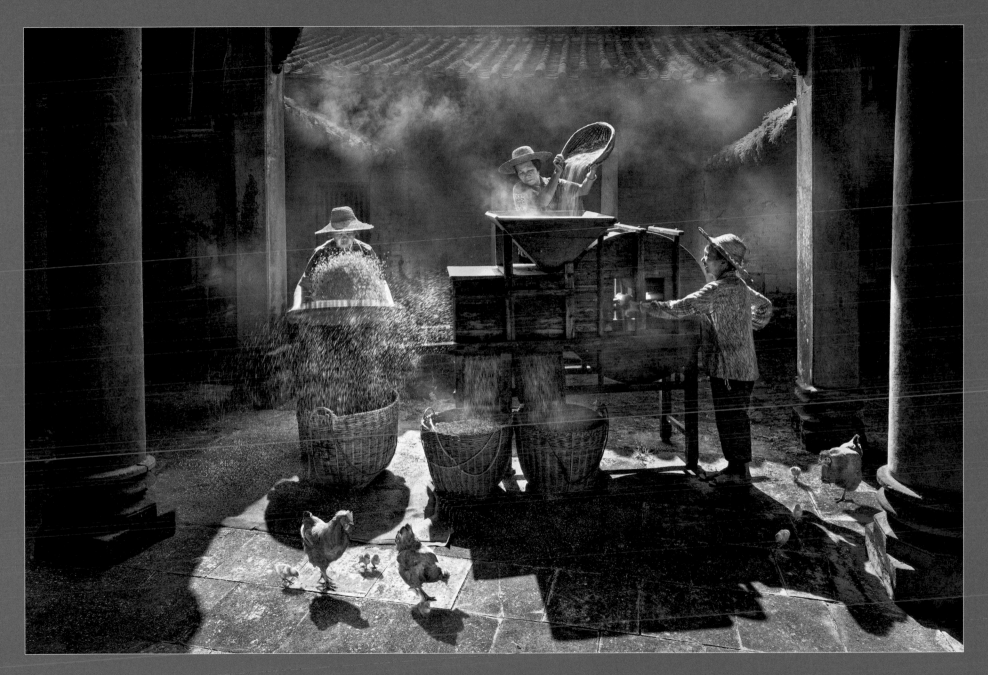

穀稻圖

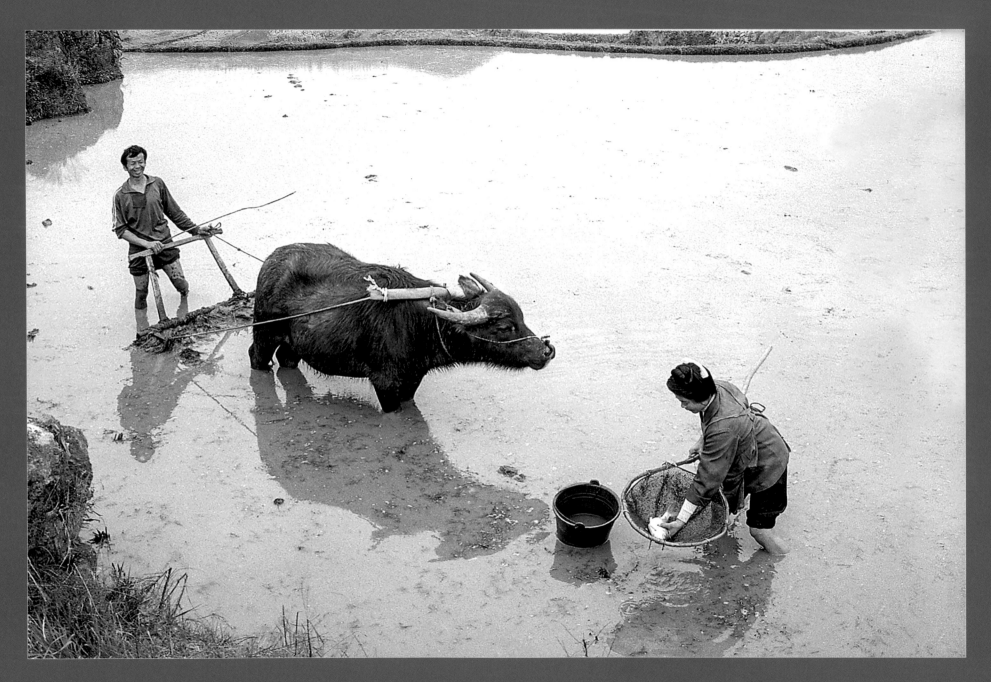

魚稻共生

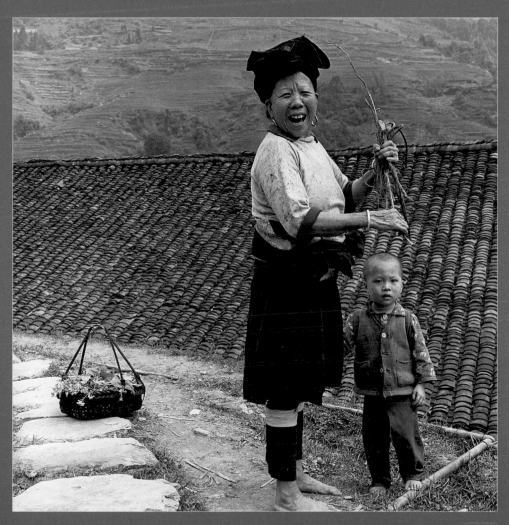

偶遇 129

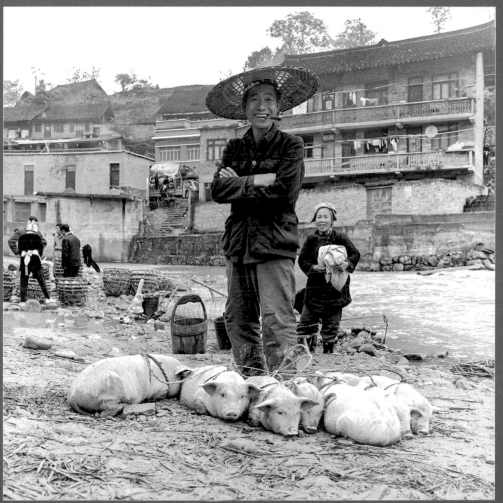

賣豬郎 130

145

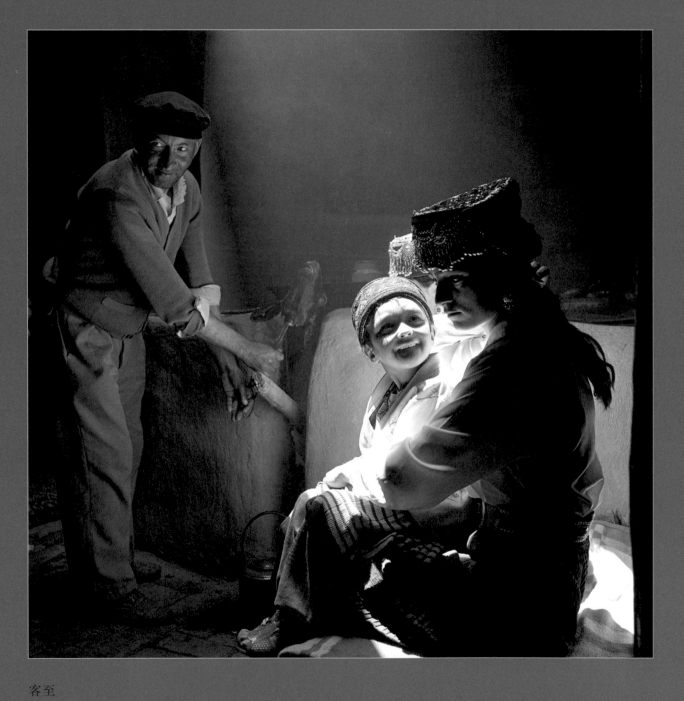

客至

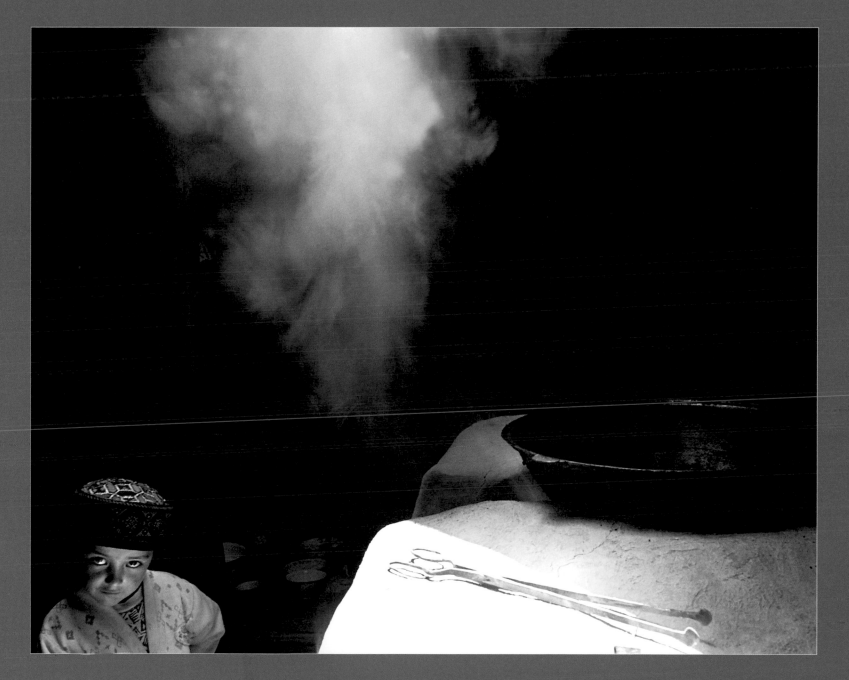

童年

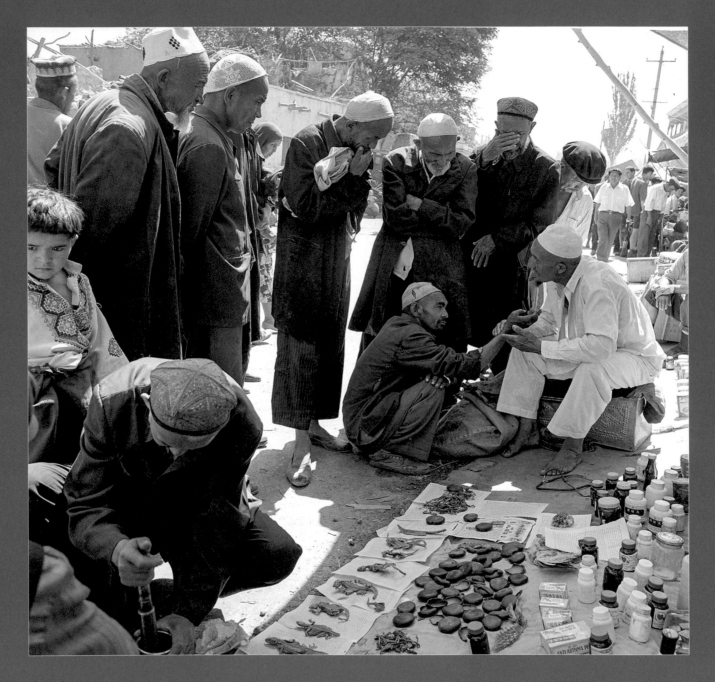

赤腳大夫

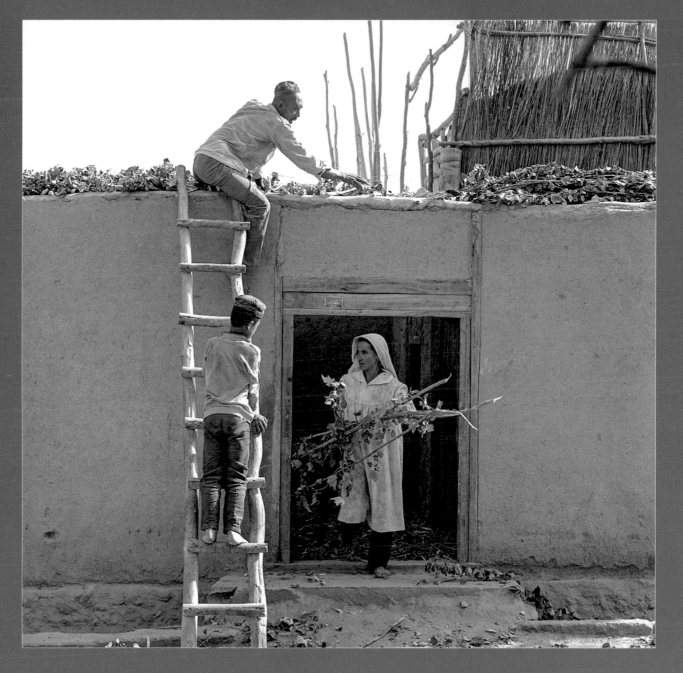

補屋

藝術新生

2000 年時，數位相機流行在當代，對於固執的我，卻仍鍾情於底片，拗不過科技影像之絕妙，從 2005 年後，才開始數位拍照及後製，「以追光躡影之筆，寫通天盡人之懷」
這時我才感覺到，相機如筆墨，可以盡情揮灑，十餘年來，靈感泉湧，舊件新裁，真是不亦樂乎，上帝之手，數位組合，快哉雄風。

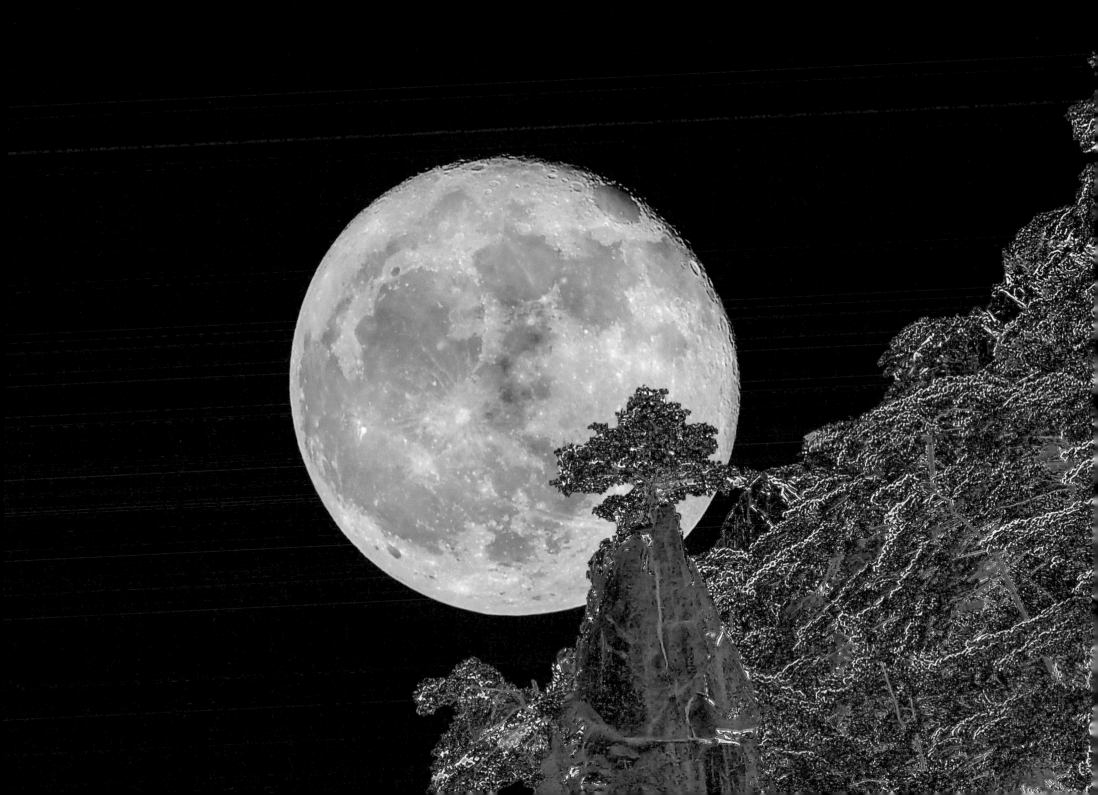

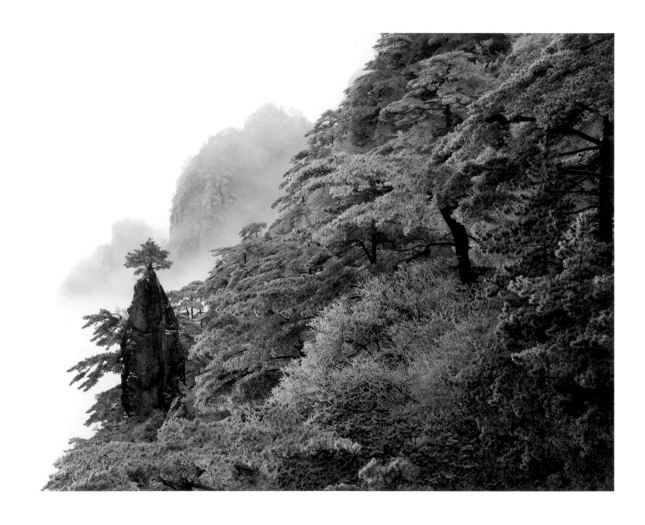

冬日 I

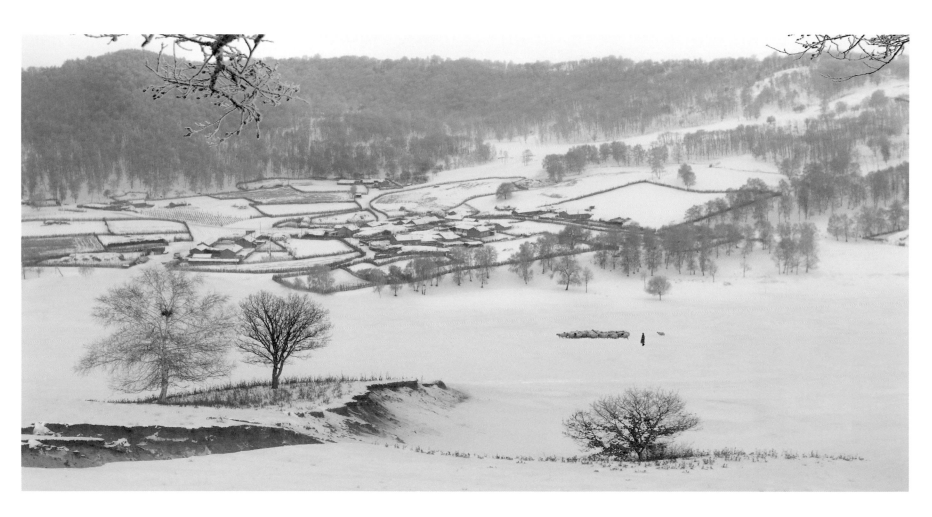

塞外

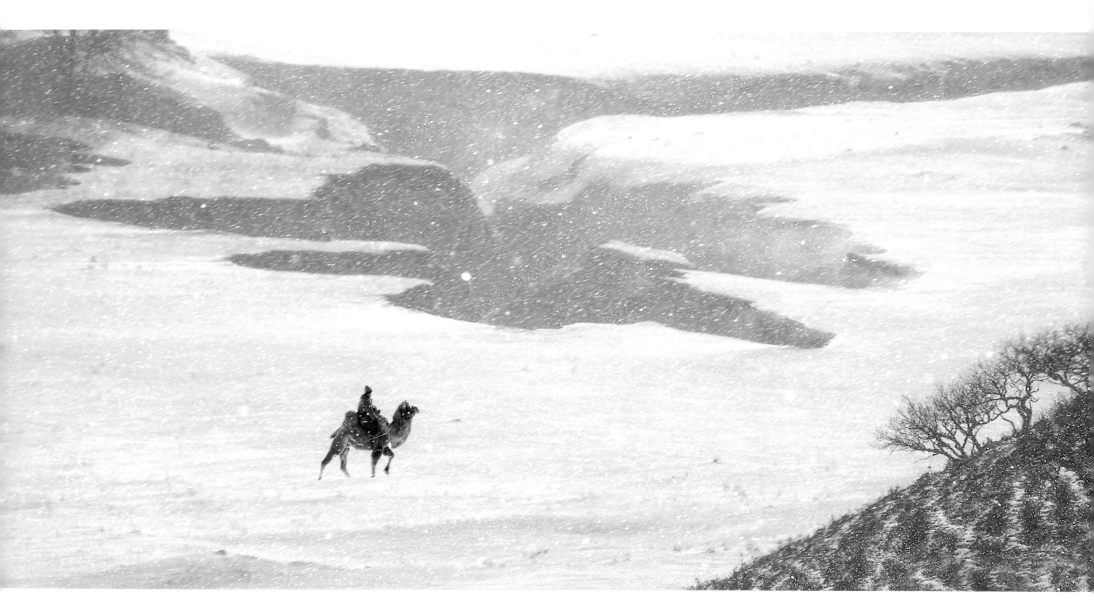

大雪封山

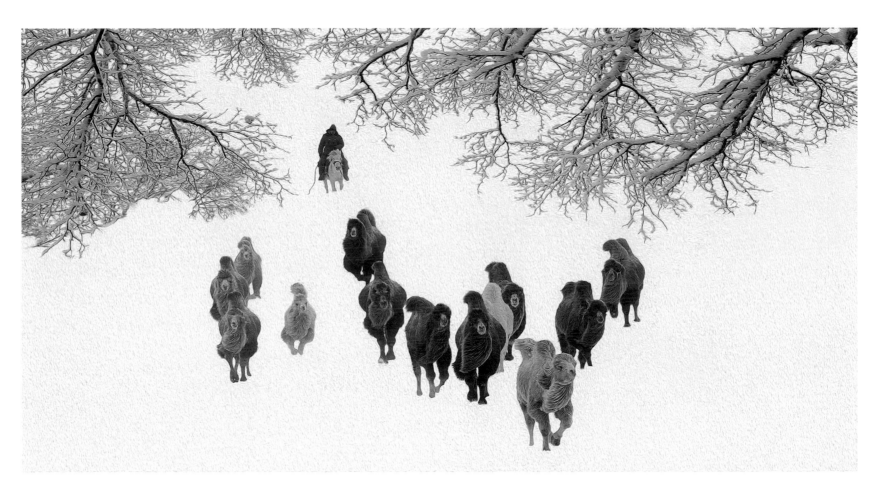

雪域駝牧

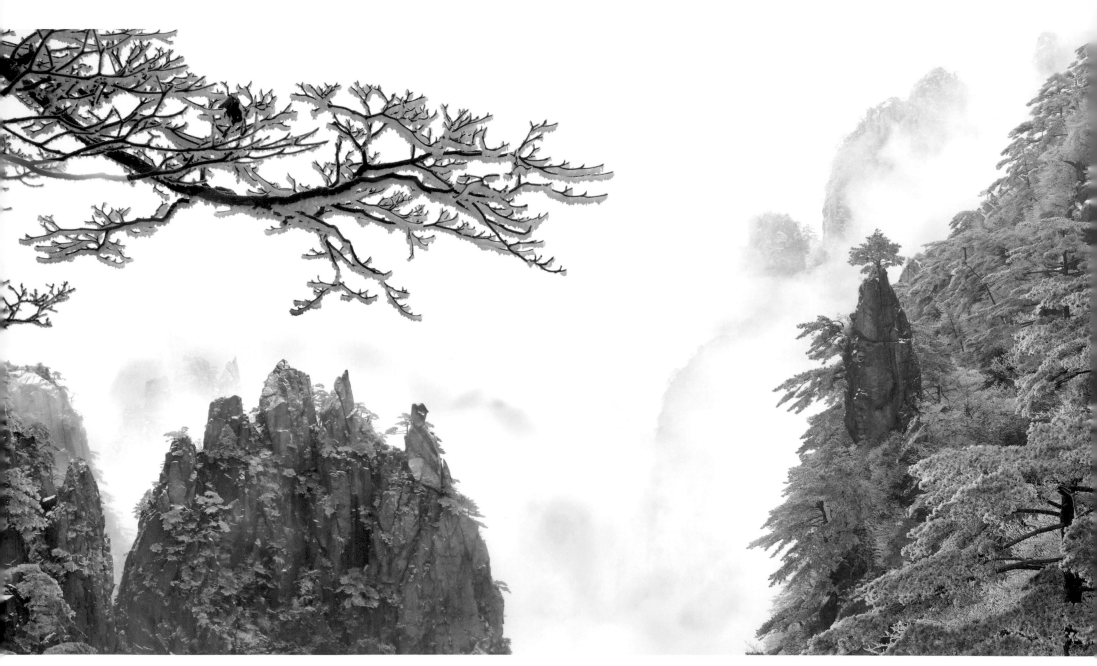

黃山之冬

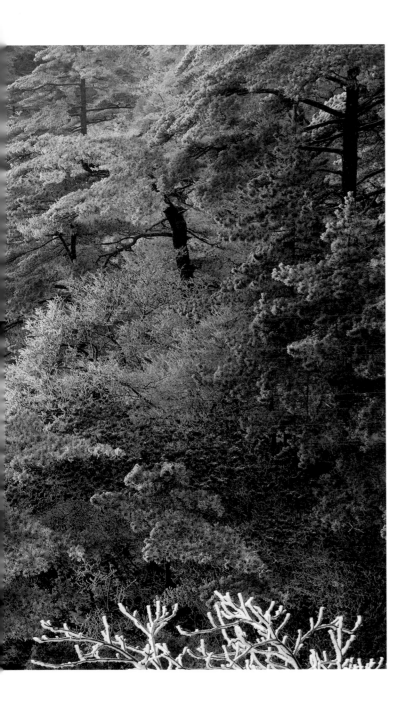

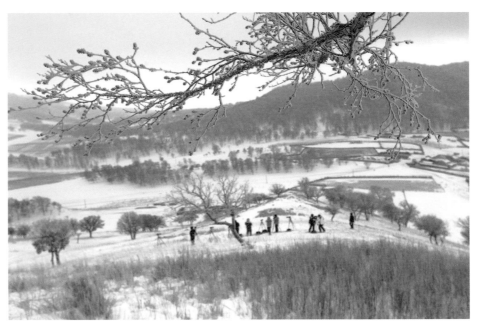

冬日 II

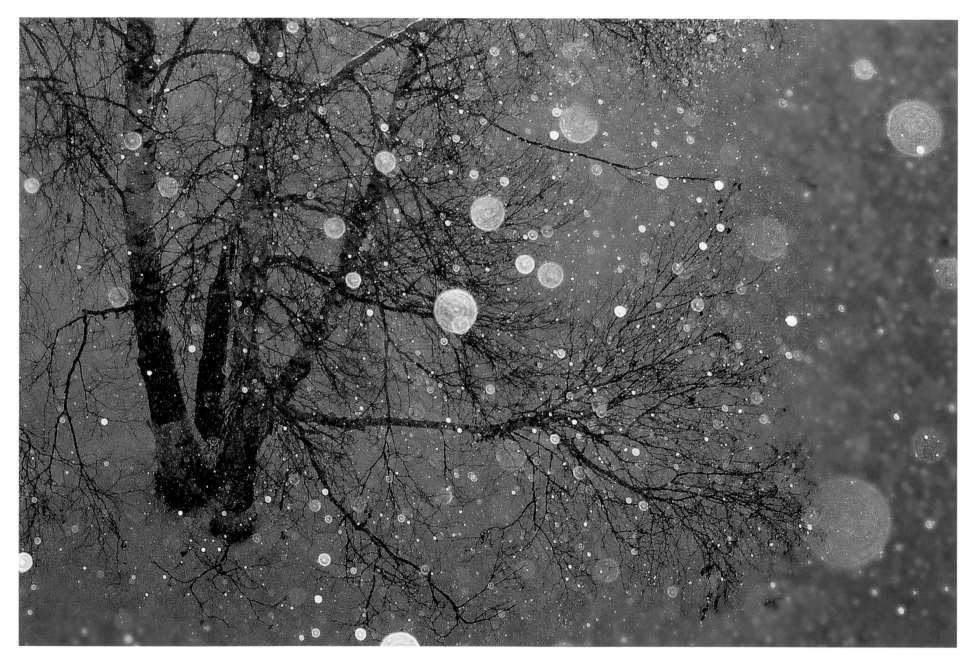

雪霽

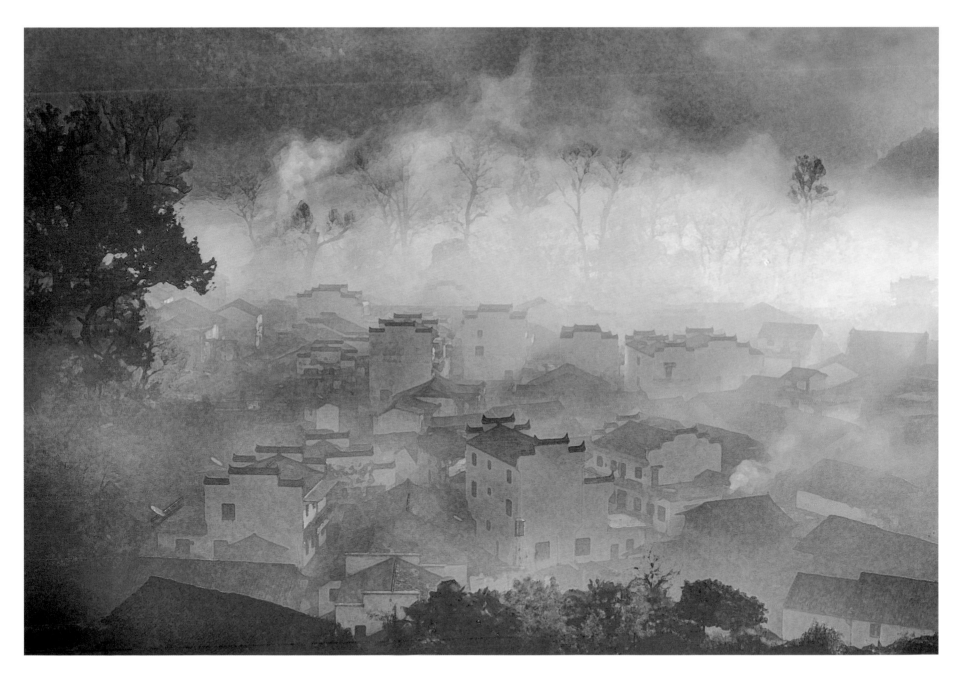

黟縣

台灣　草山　月世界

甘侯 攝影

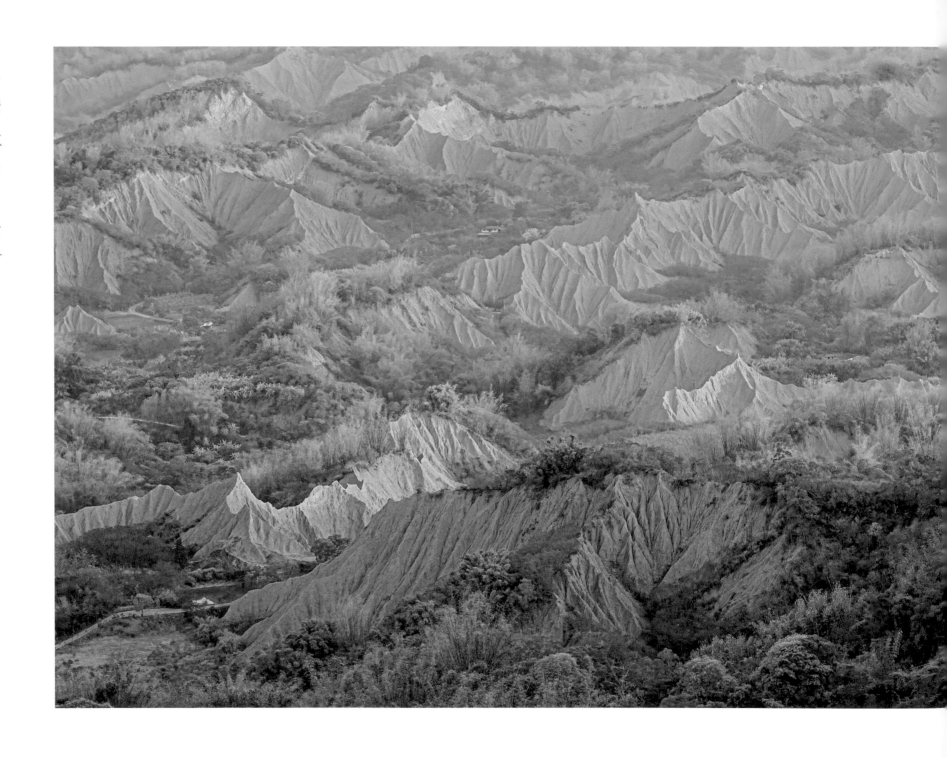

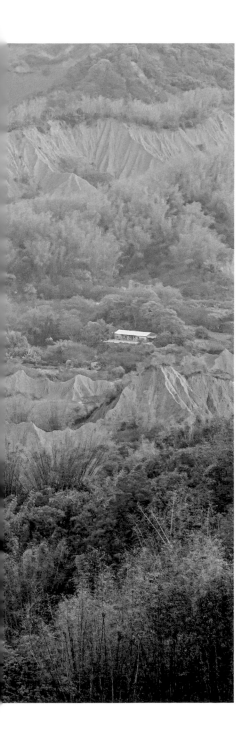

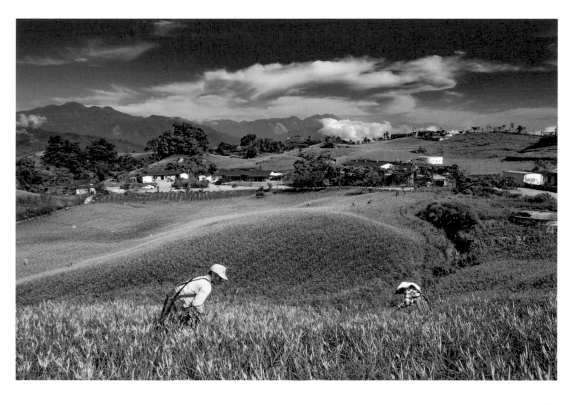

採金針

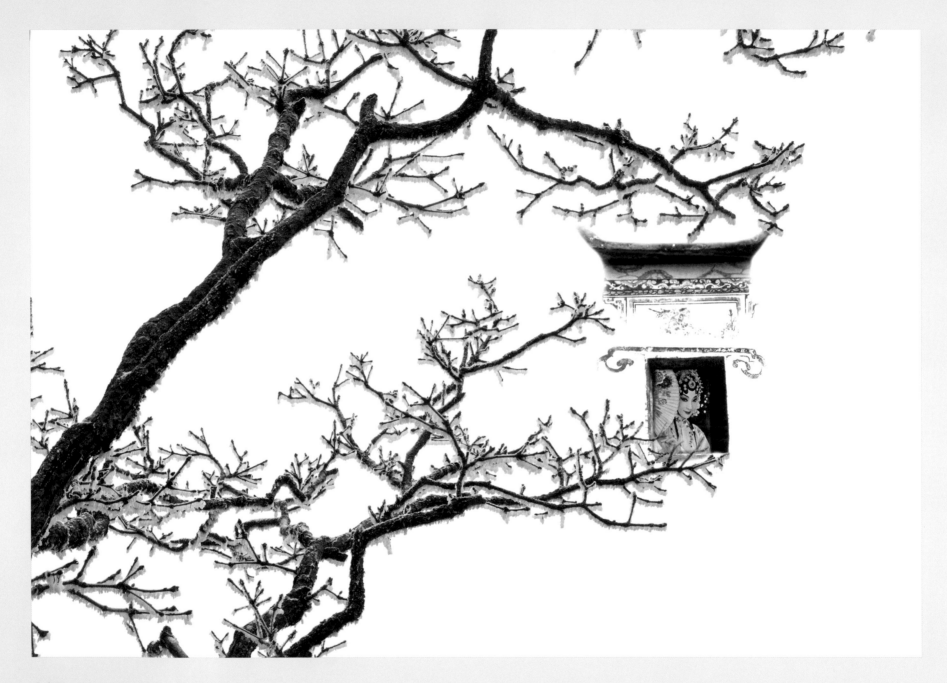

朱顔

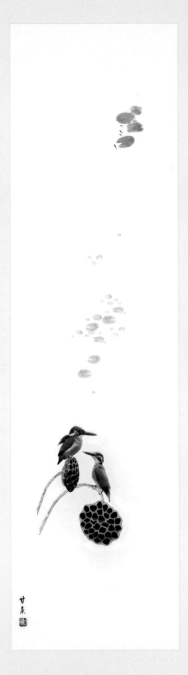

深情

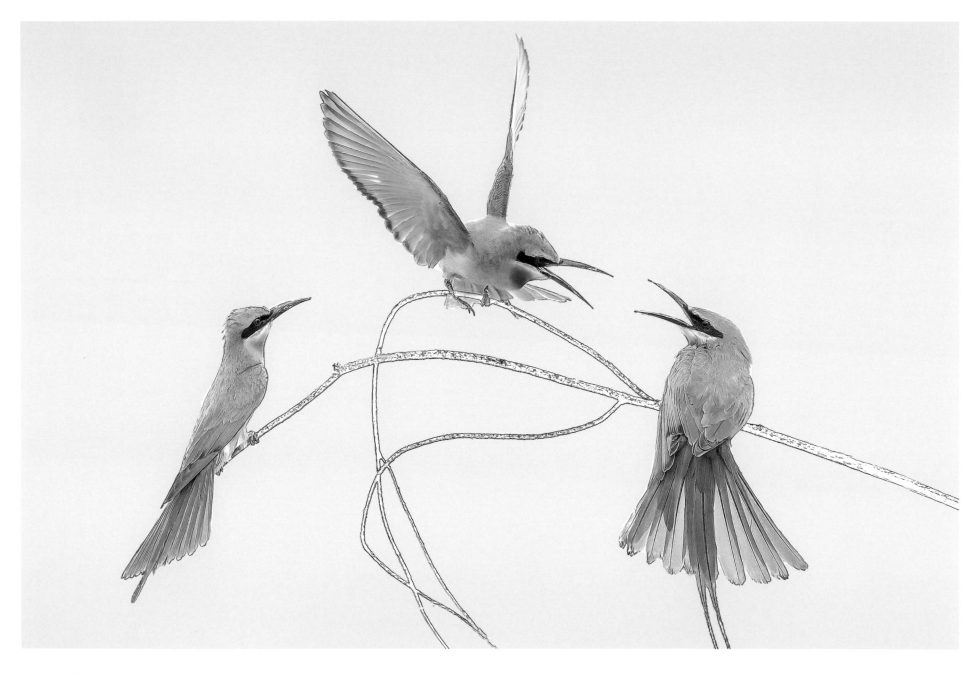

三角習題

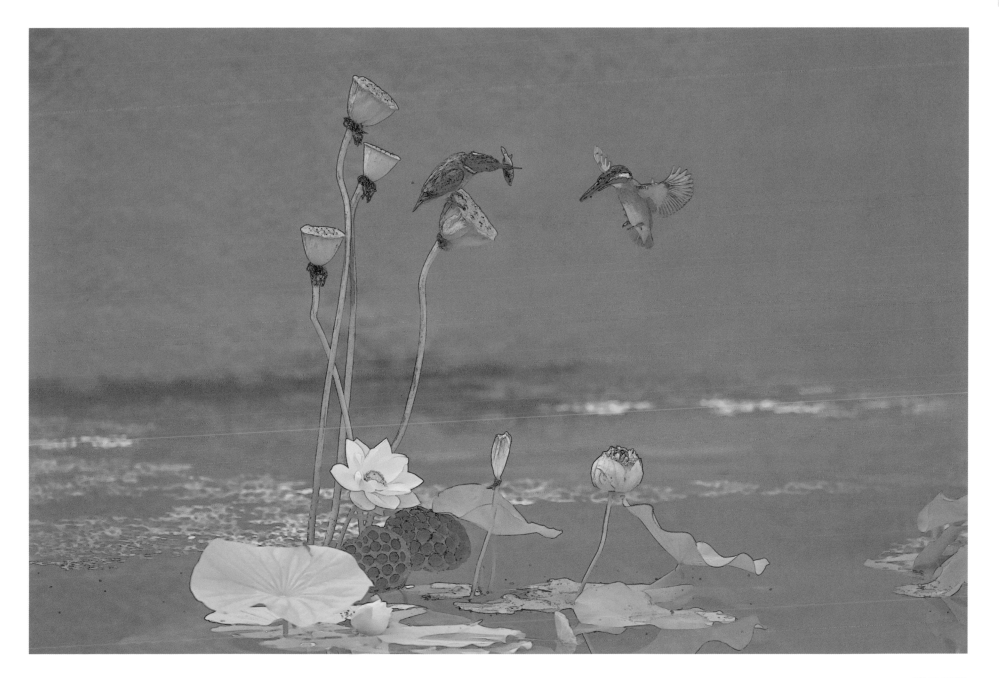

翠鳥育雛

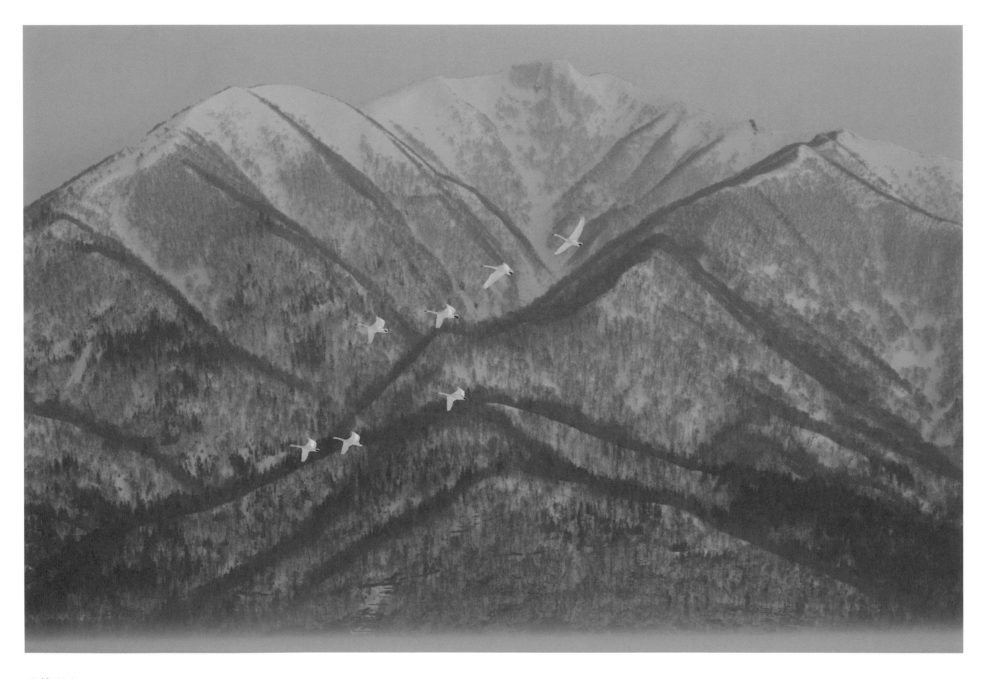

飛越關山

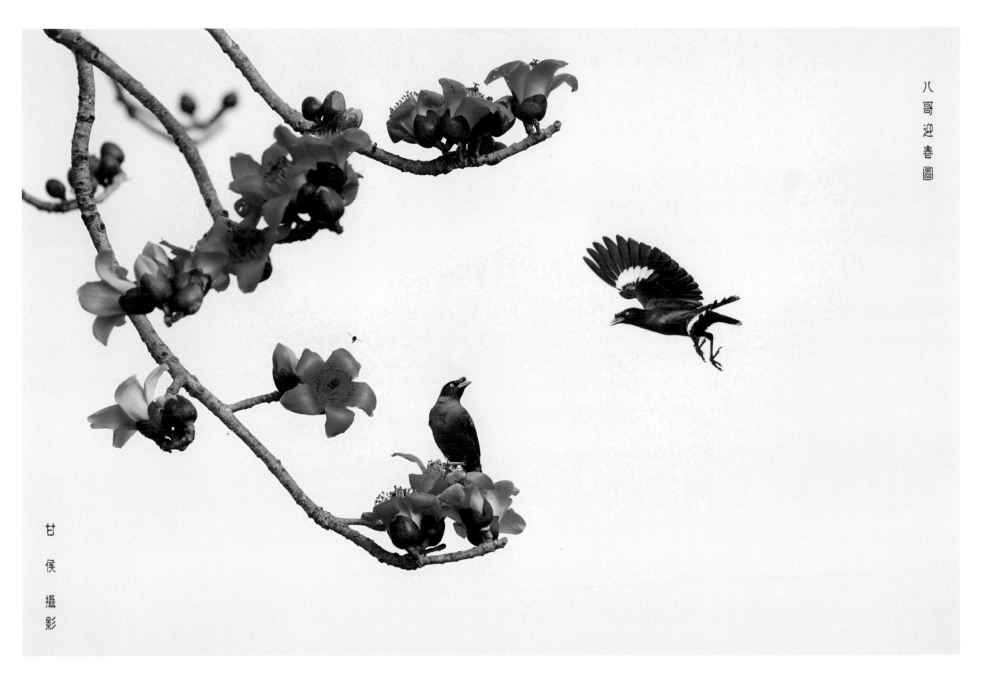

八哥迎春圖

甘侯攝影

八哥迎春圖

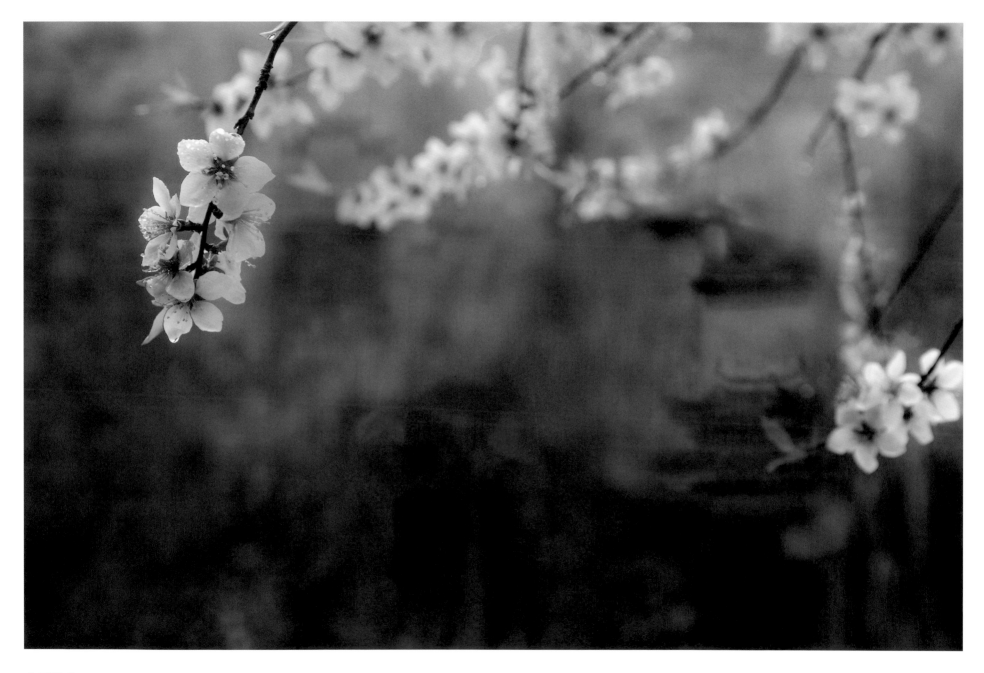

人面桃花

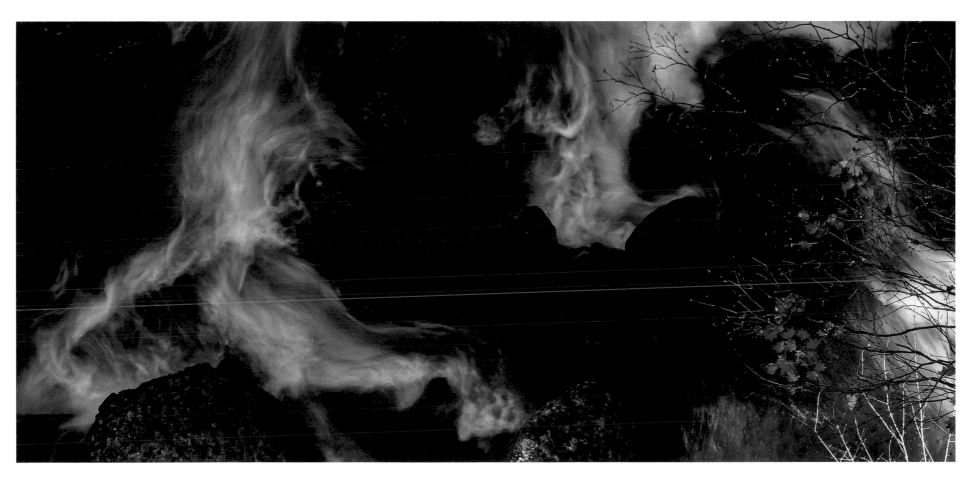

紅與藍

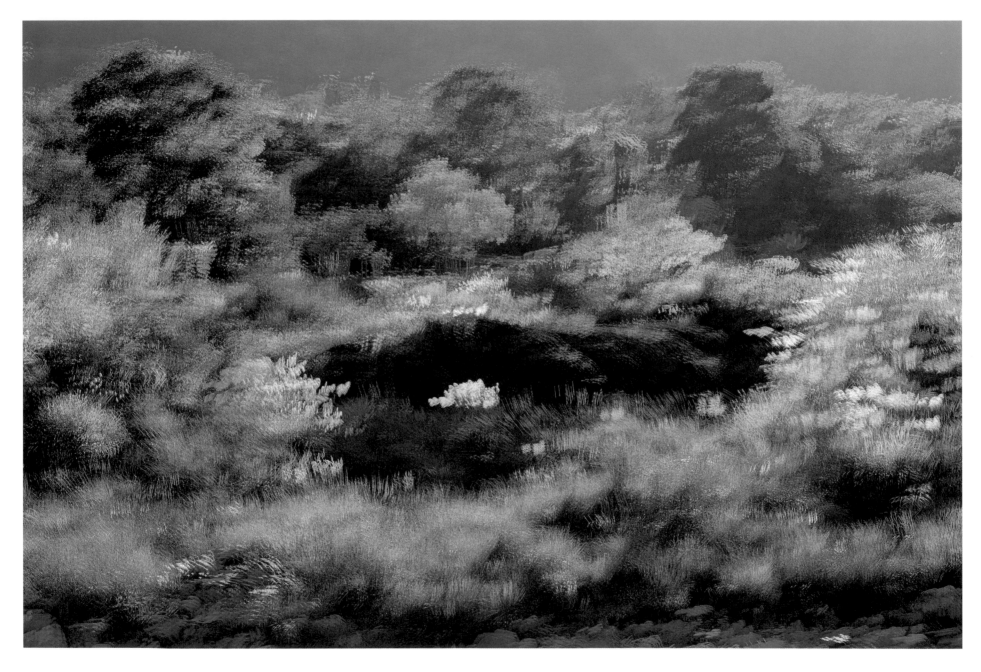

山居

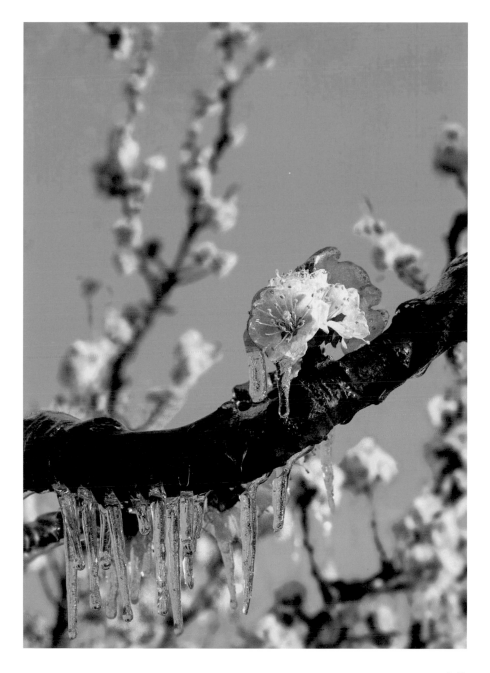

冰梅

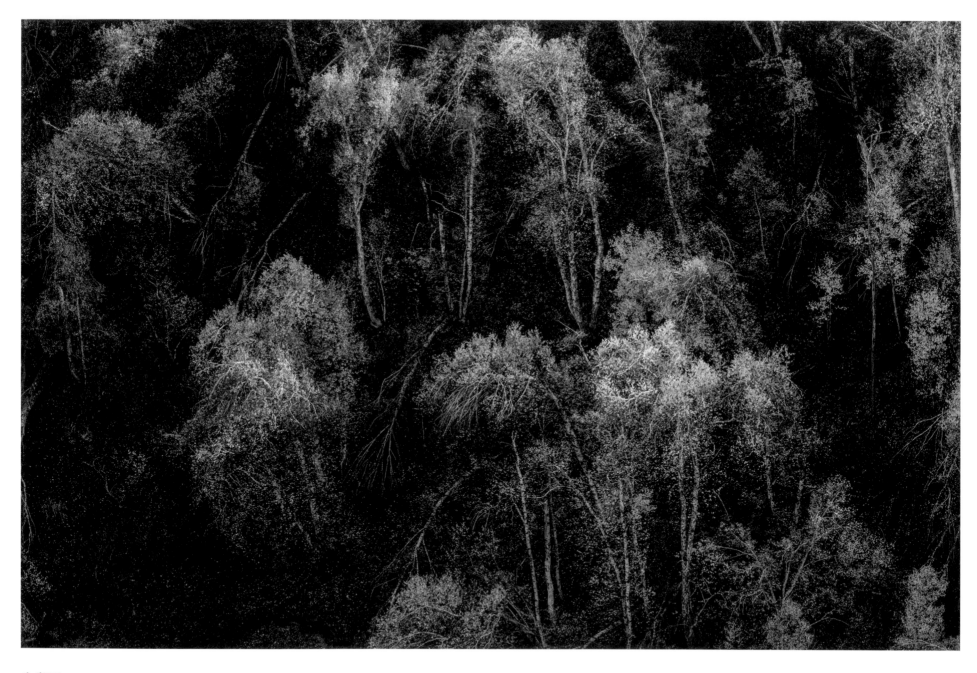

生與死

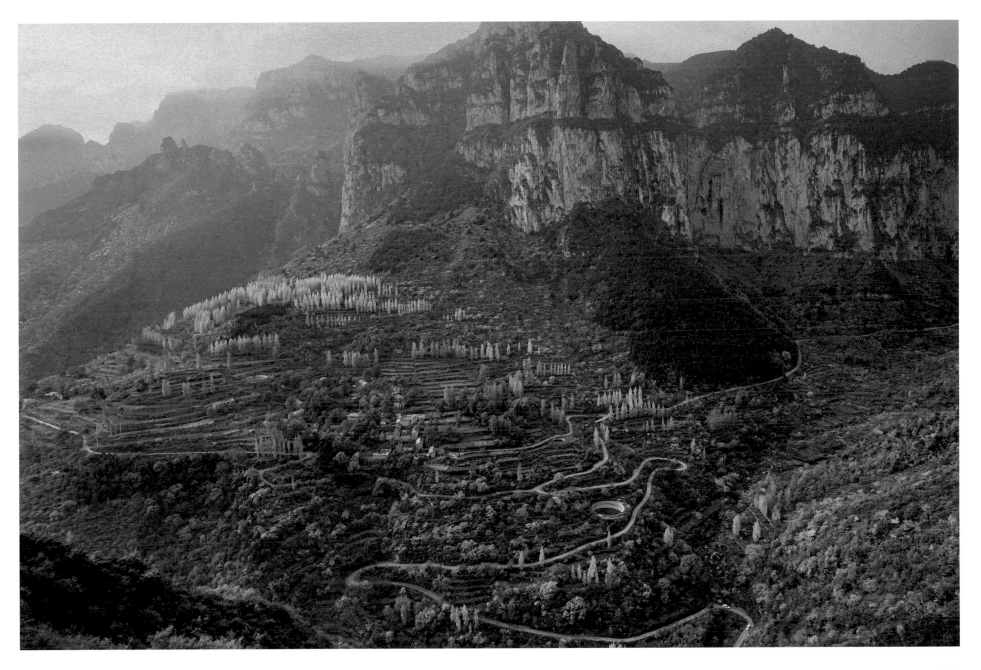

山村

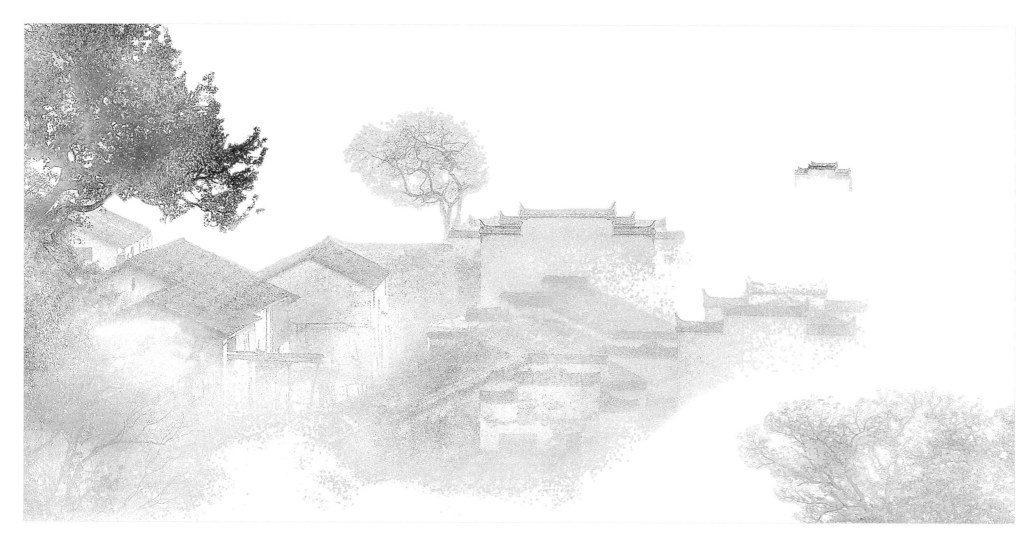

秋山古城

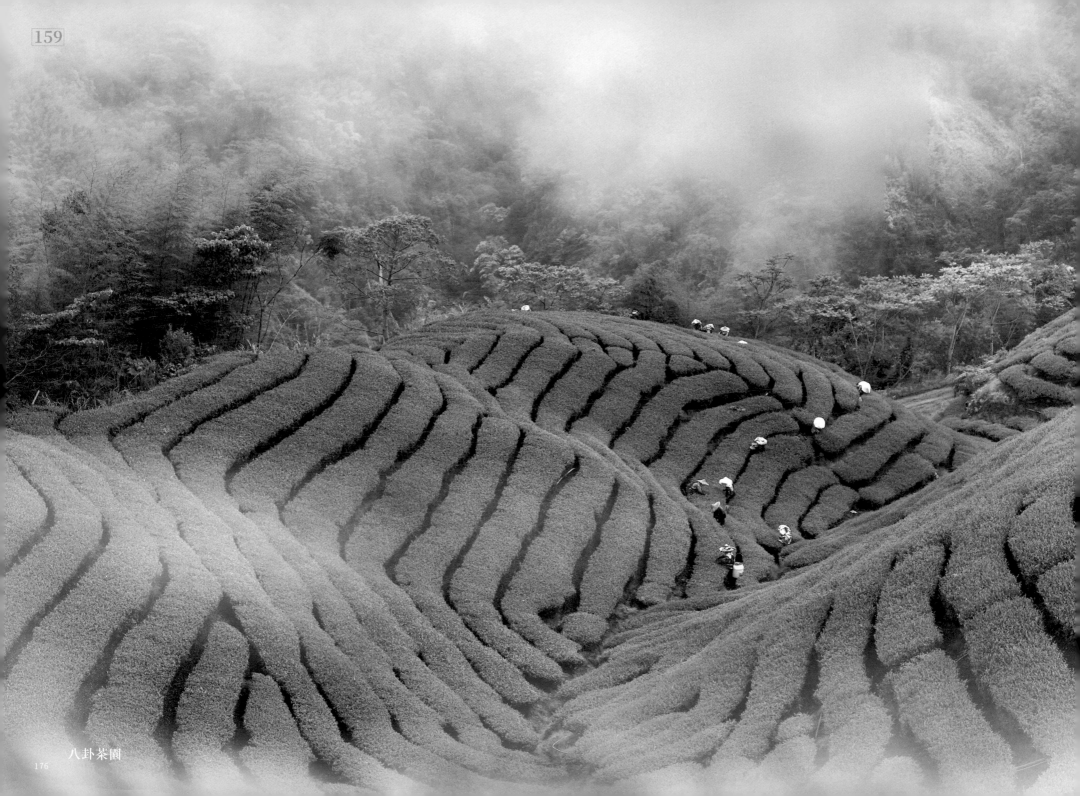

八卦茶園

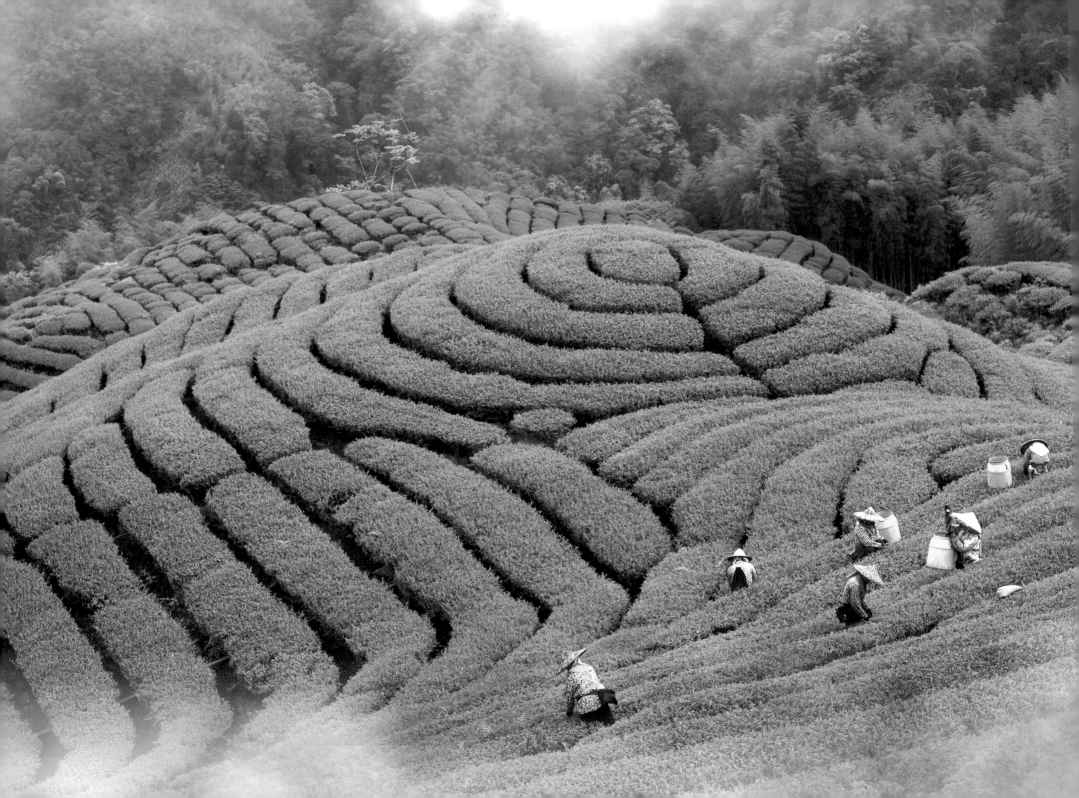

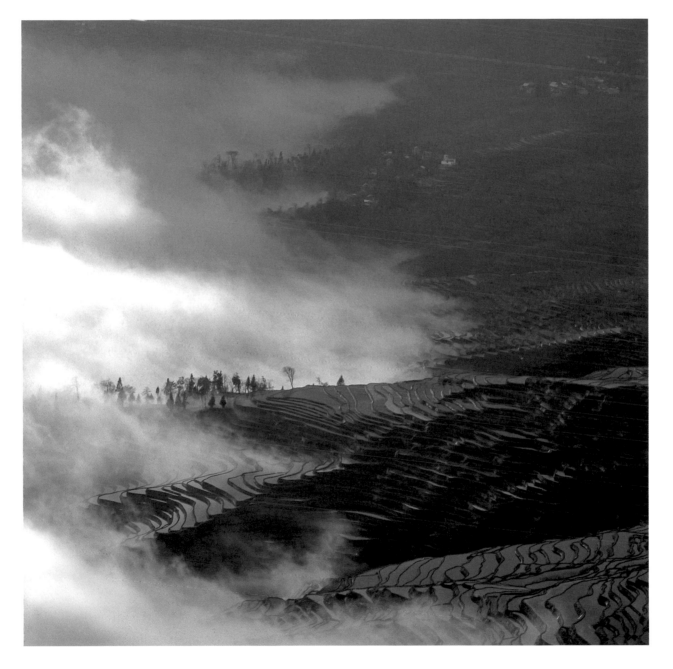

雲起時

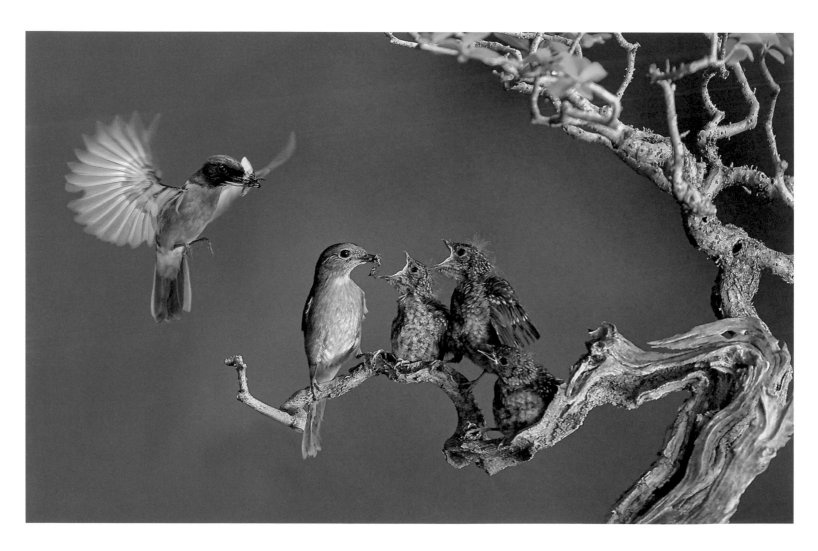

黃腹琉璃全家福

黃腹琉璃爲中海拔山區常見鳥類　公鳥俊美母鳥優雅
叫聲嘹亮迷人　善飛行與捕食　這是在翠巒山區爲
牠們拍的全家福

甘侯攝影並記

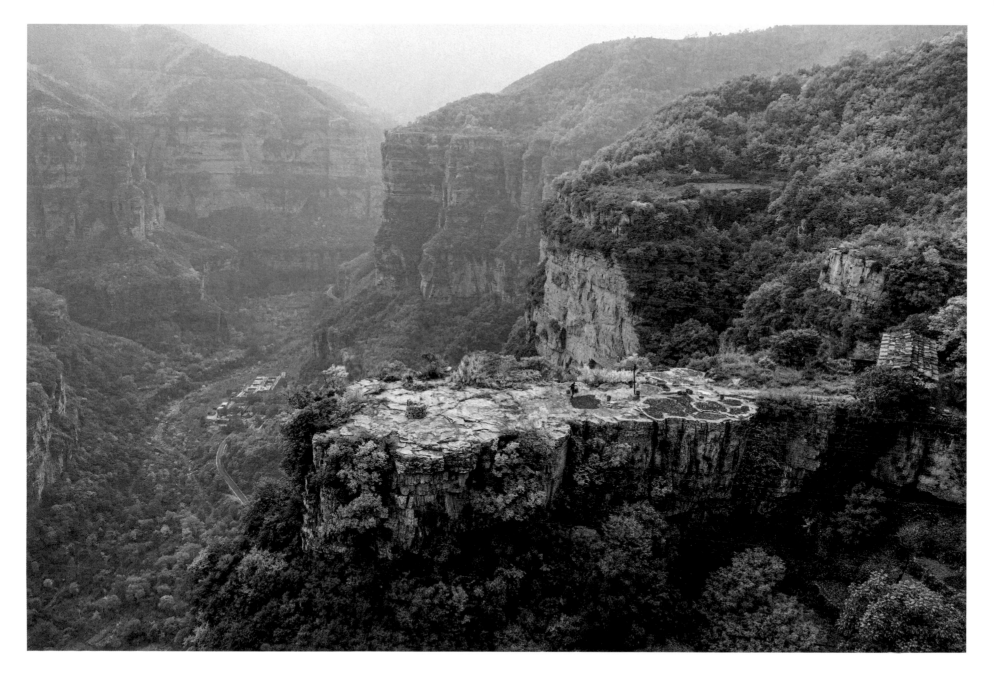

太行秋色

仙境

日本北海道釧路以北　有一處丹頂鶴聚居地
隆冬臘月　正是牠們歡樂求偶季節　零下三十
度　濕度適中　破曉時分　千百攝影者見證了
歡樂派對

甘侯攝影並記 〔印〕

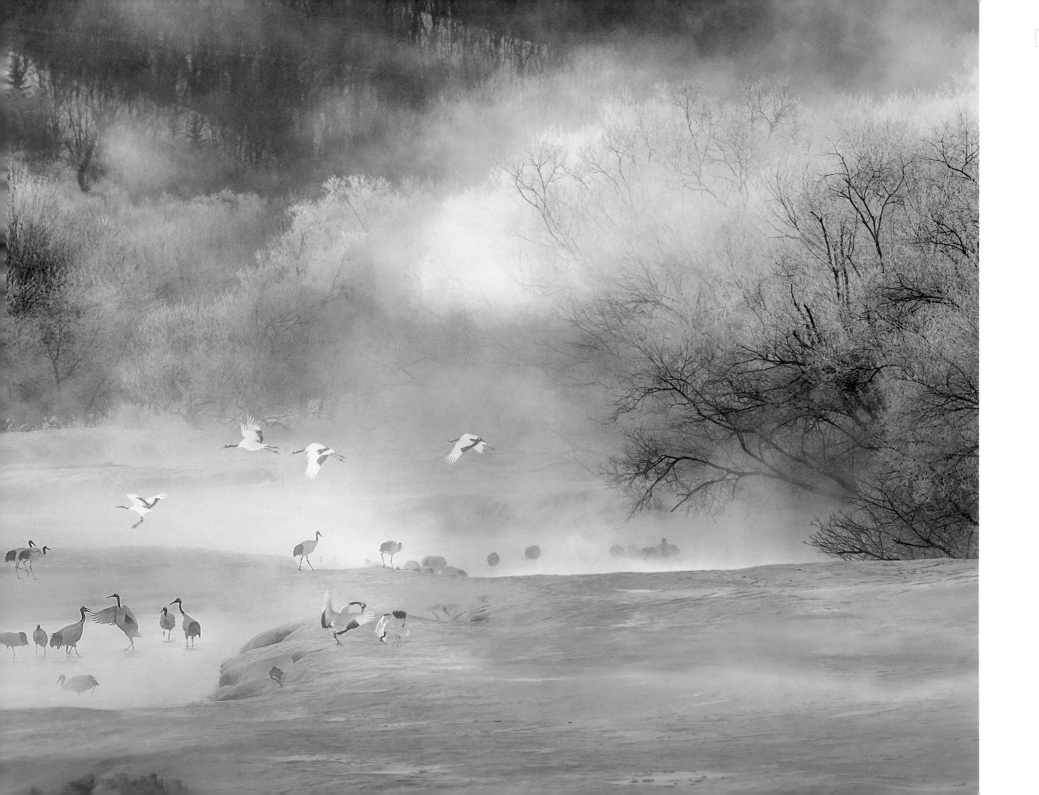

夢幻之海

霞浦在閩北 是千年古城 有霞浦江東流入海
海中有青黑元黃四嶼 日出照映海水如彩霞
居民以古法捕魚 謂之討小海

甘侯攝影並記

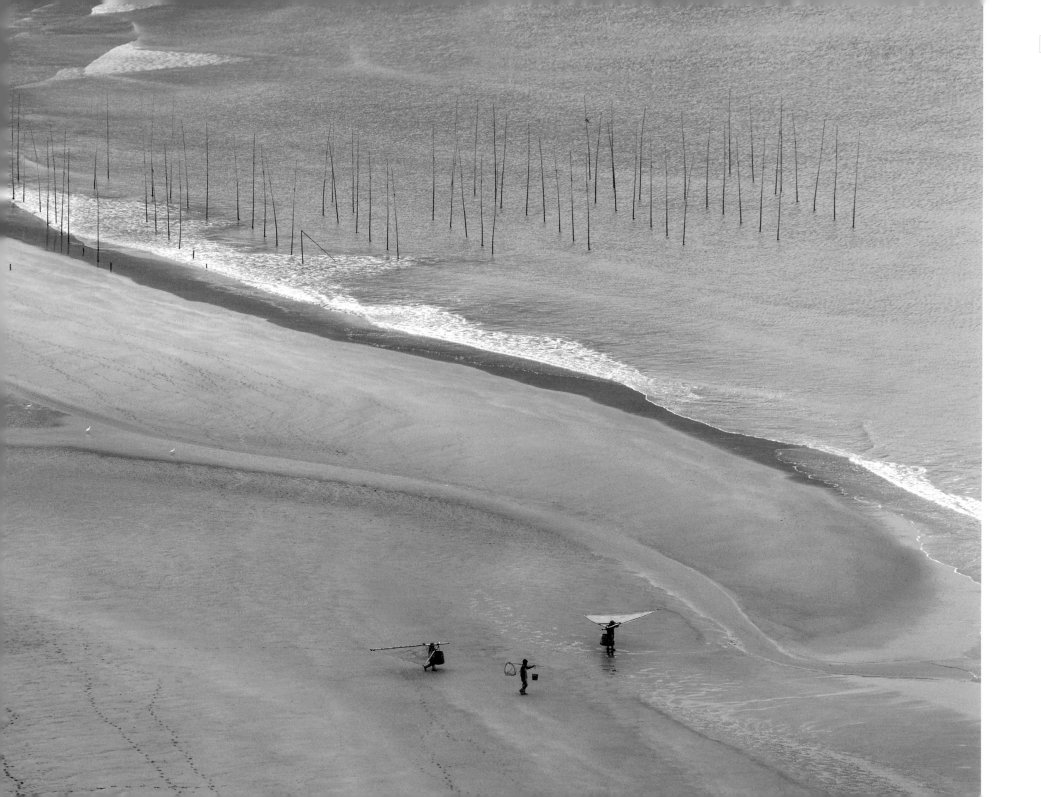

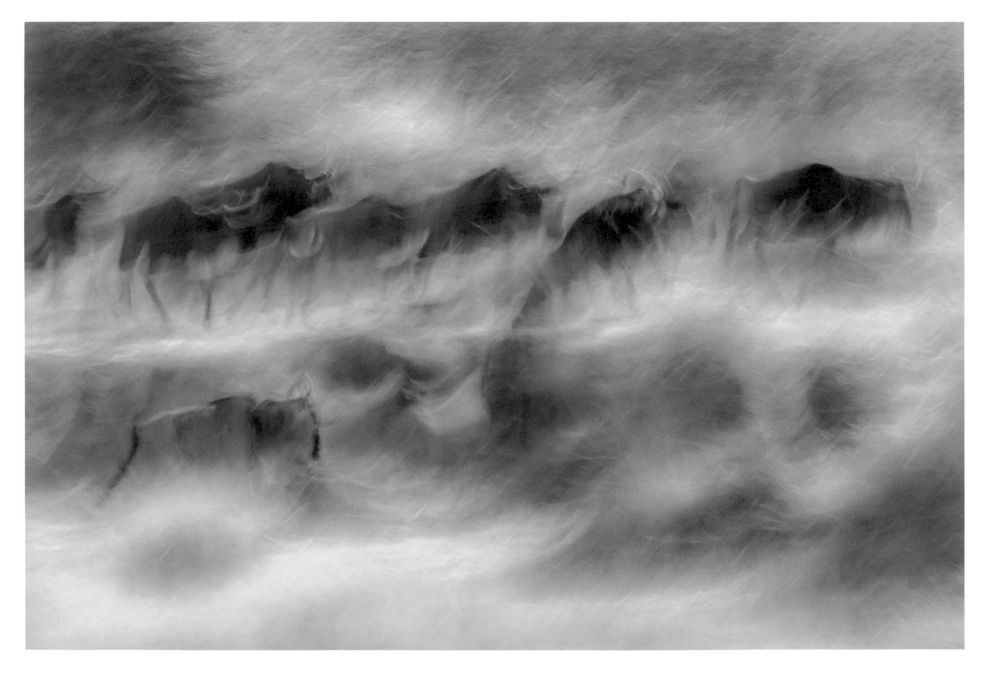

渡河

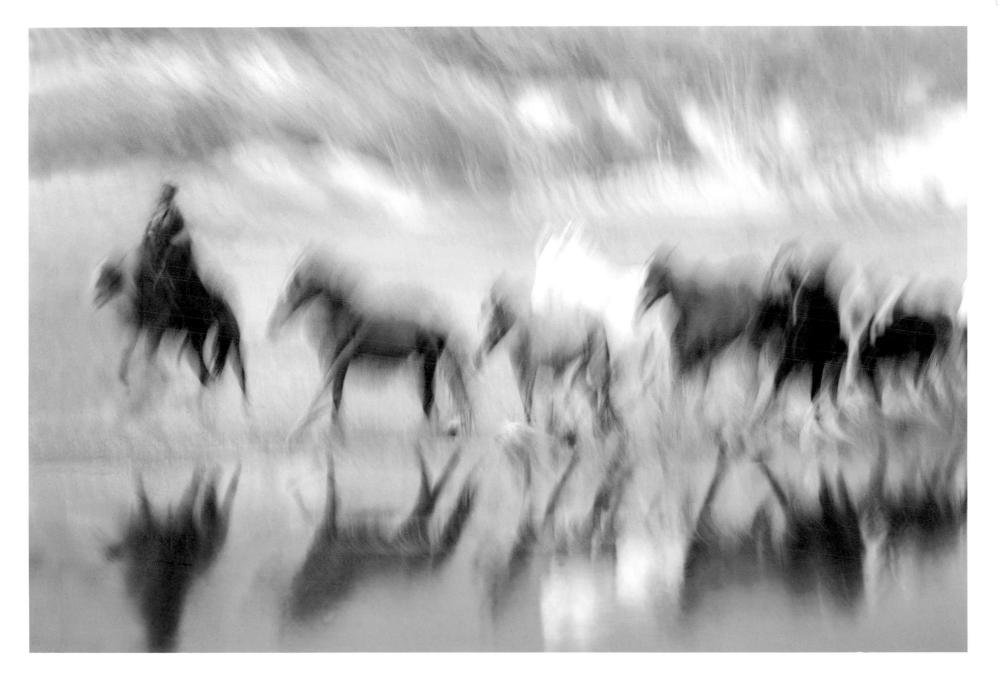

短歌行

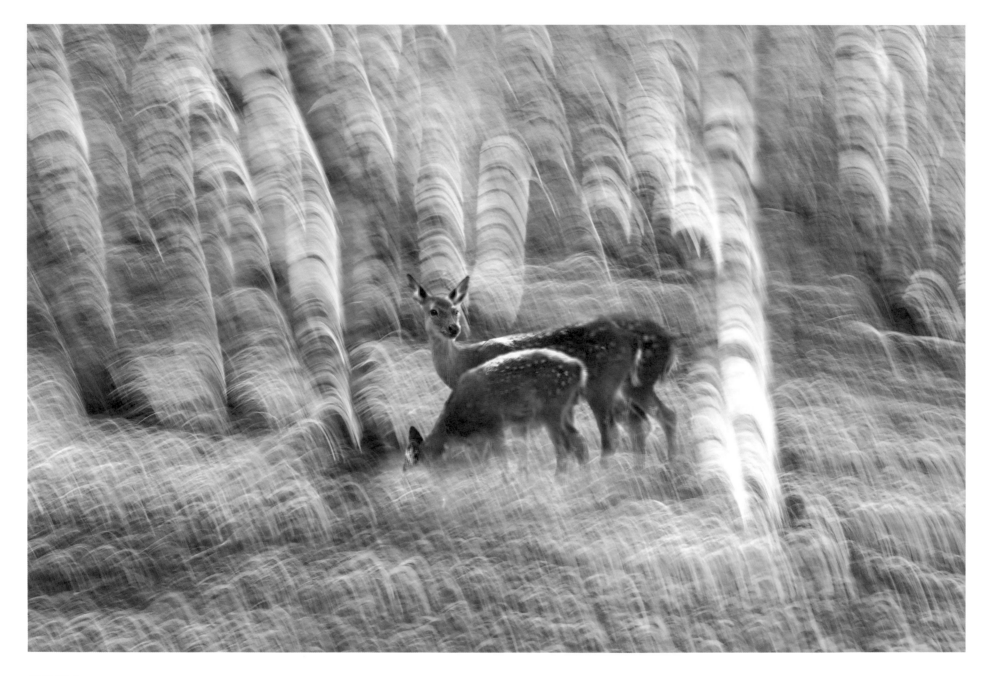

呦呦鹿鳴

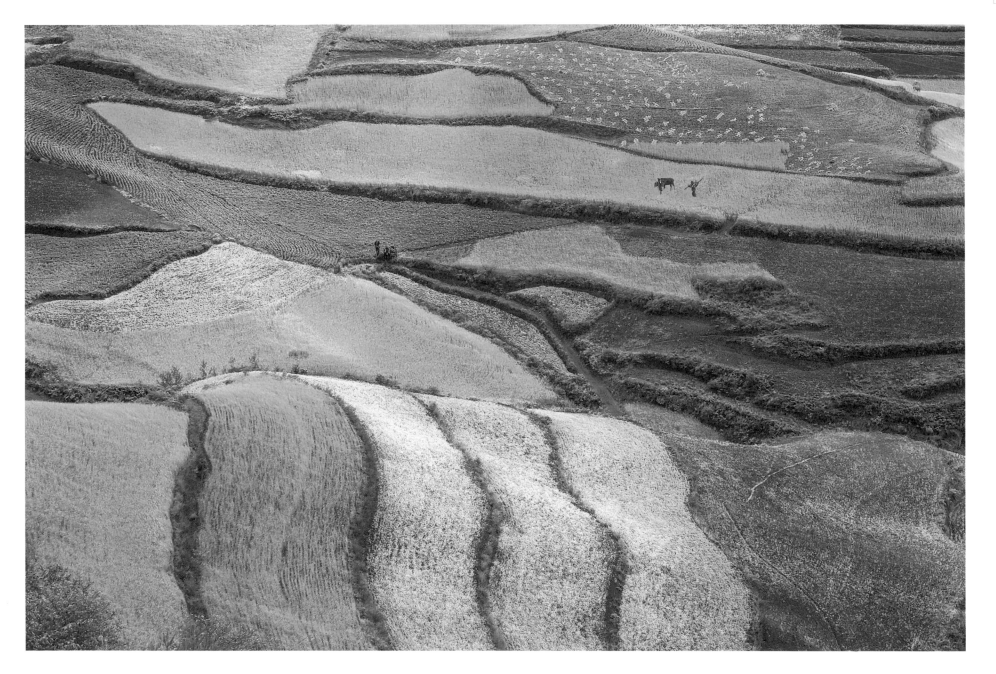

金色六月

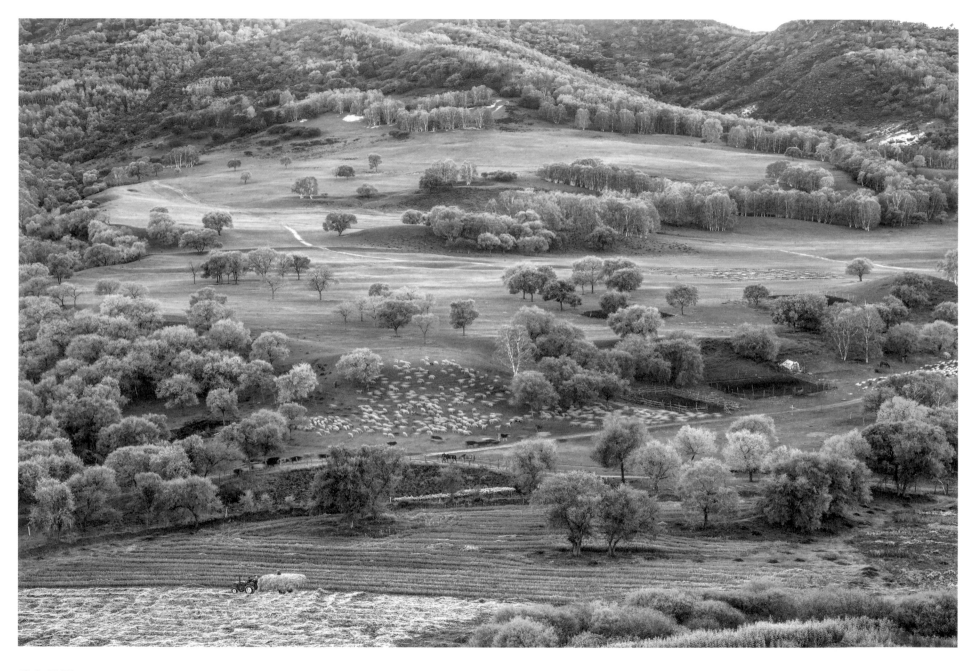

秋之美壩

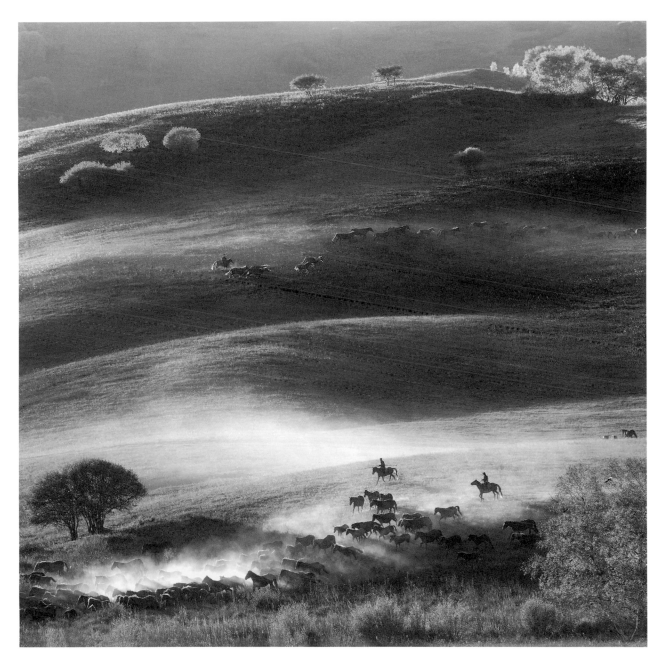

木蘭圍場

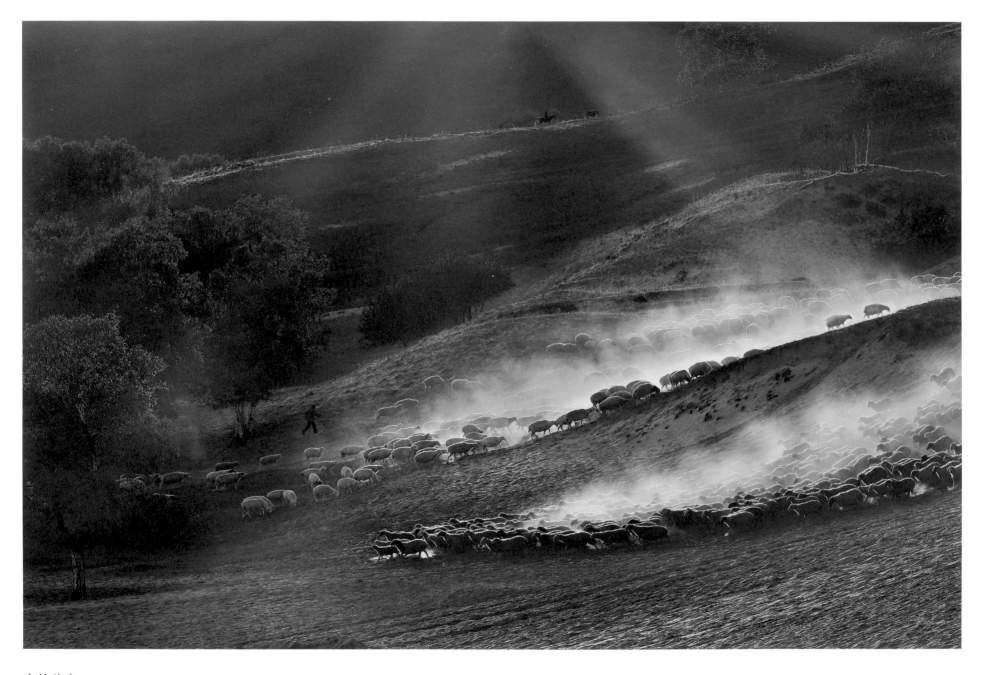

塞外秋來

秋色濃烈

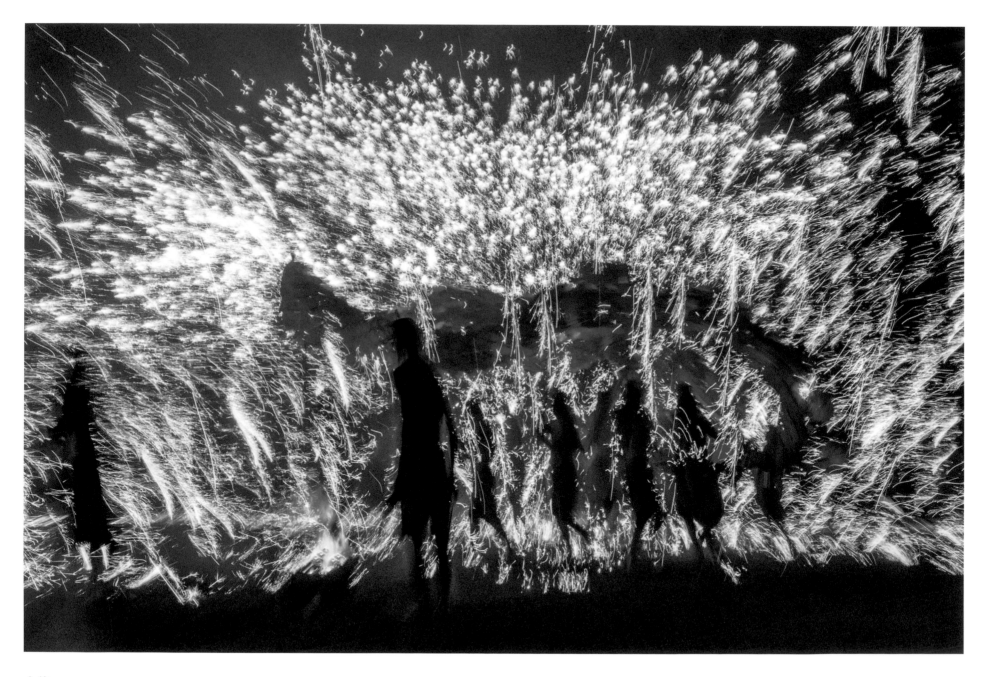

火龍

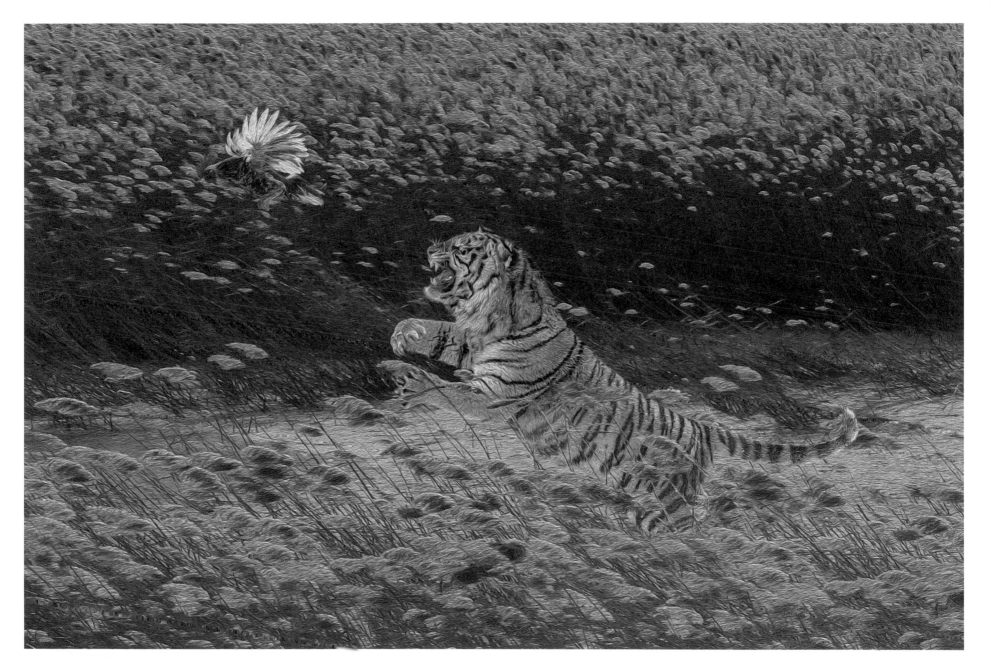

捕捉好時機

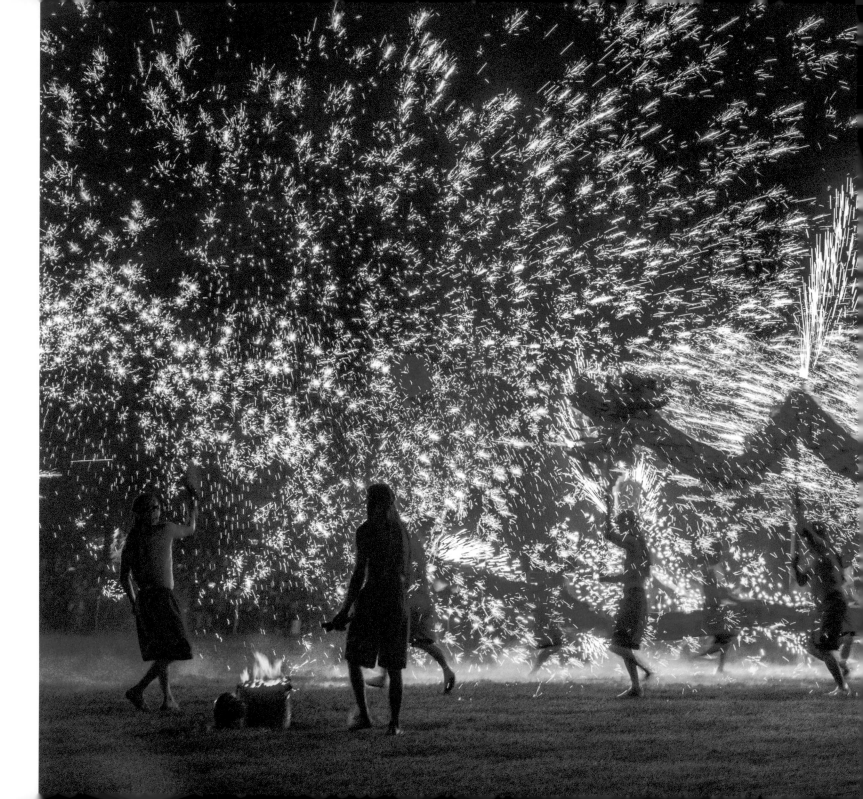

銅梁火龍

火龍在民間推爲龍舞之首 四川銅梁龍 結合音樂運動
雜技 適合夜間演出 自明以來
流傳在元宵節慶 此場景攝自二零二零南投燈會 斯時
萬人空巷 嘆爲觀止

甘侯攝影並記

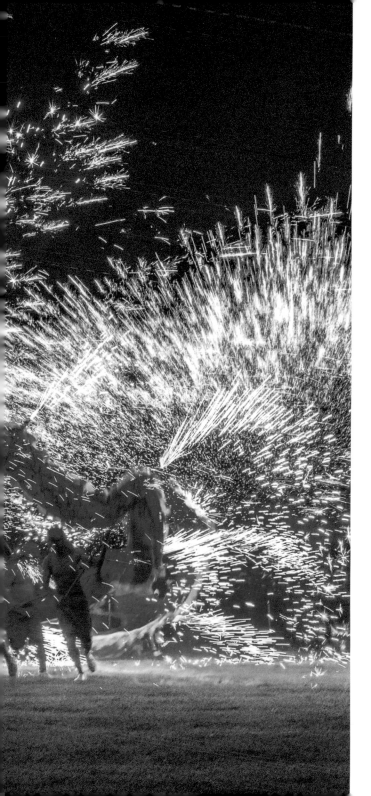

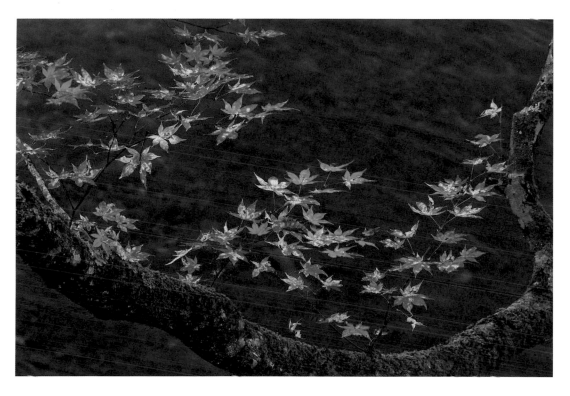

秋之徘徊

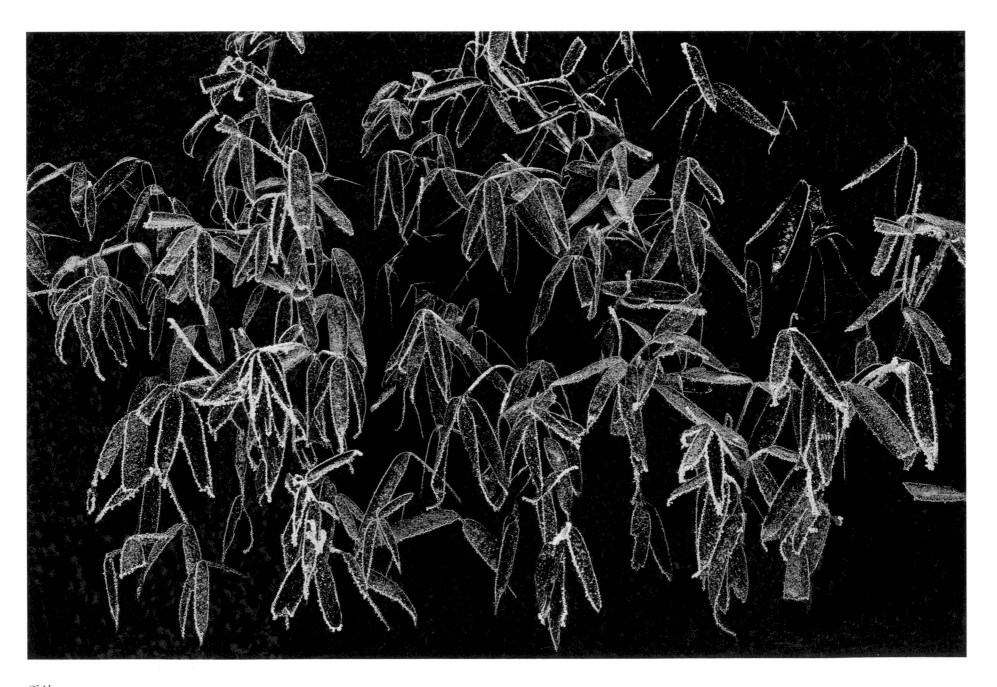

雪地

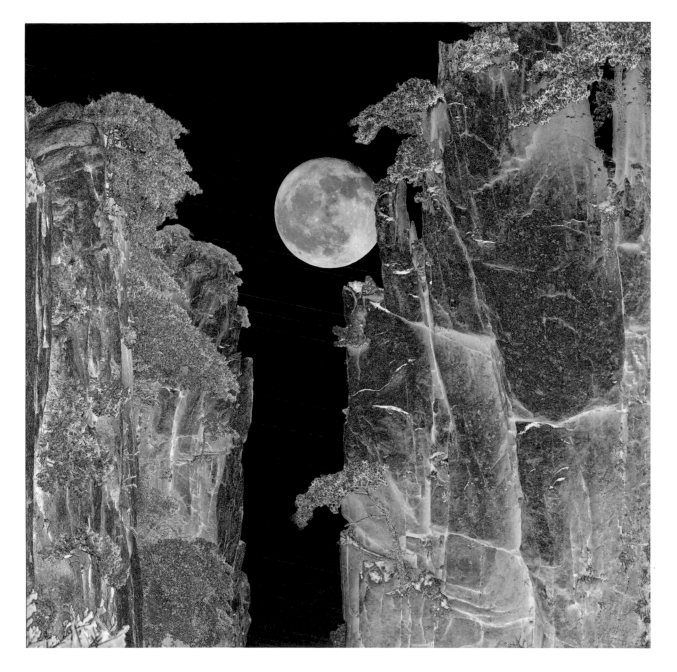

黃山夜圓

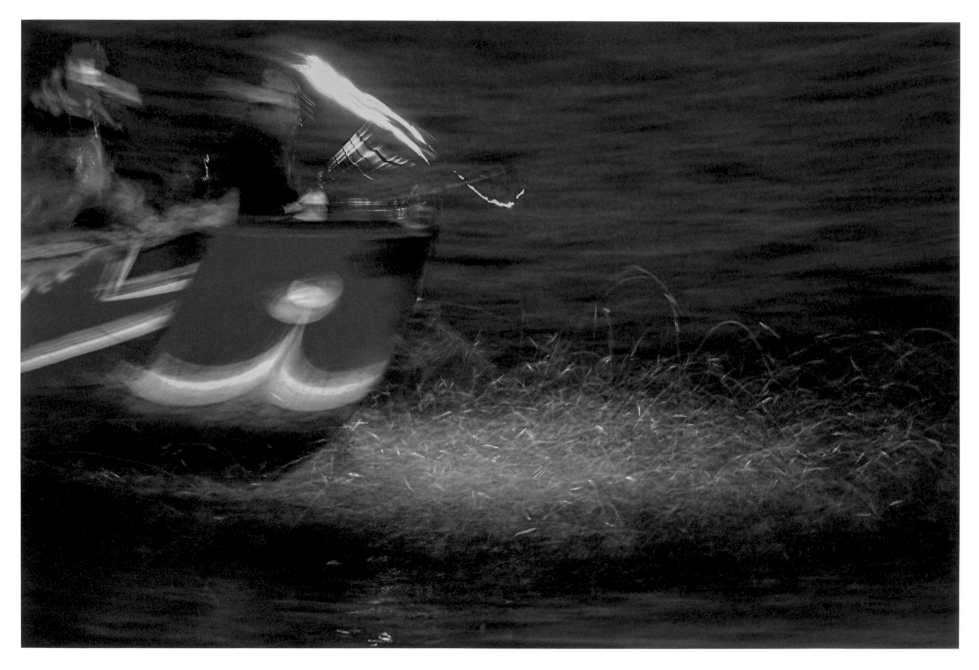

磺火補魚

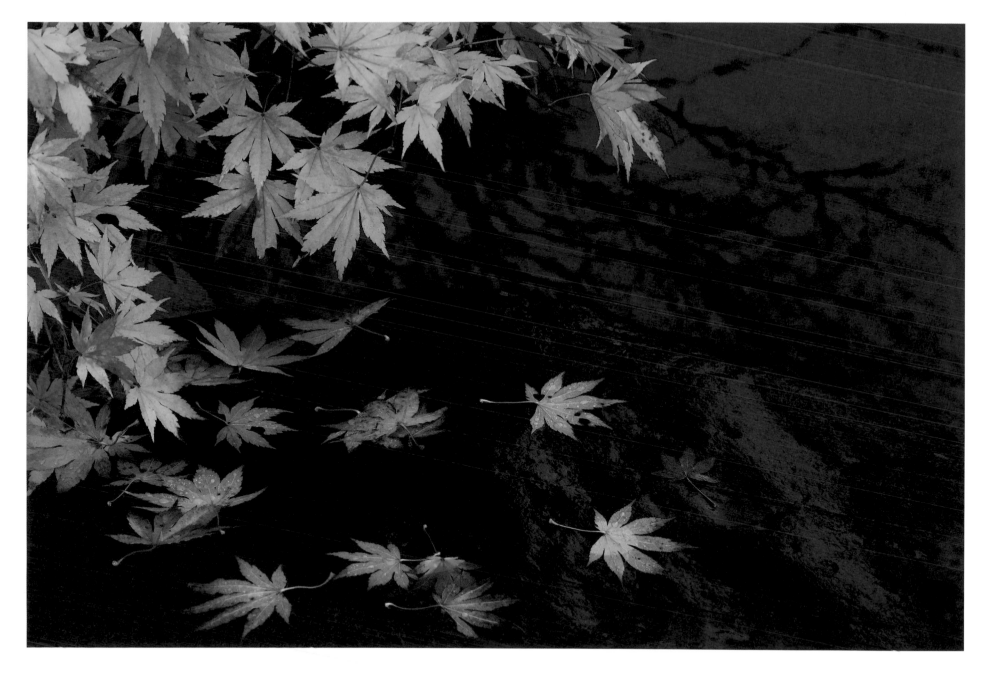

秋韻

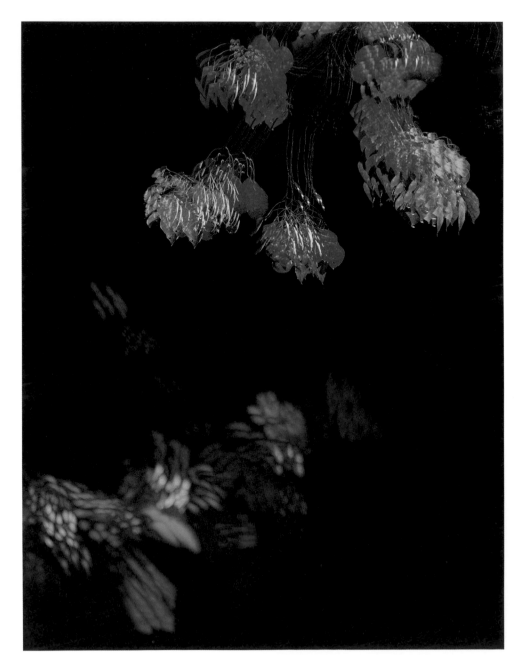

遊園驚夢

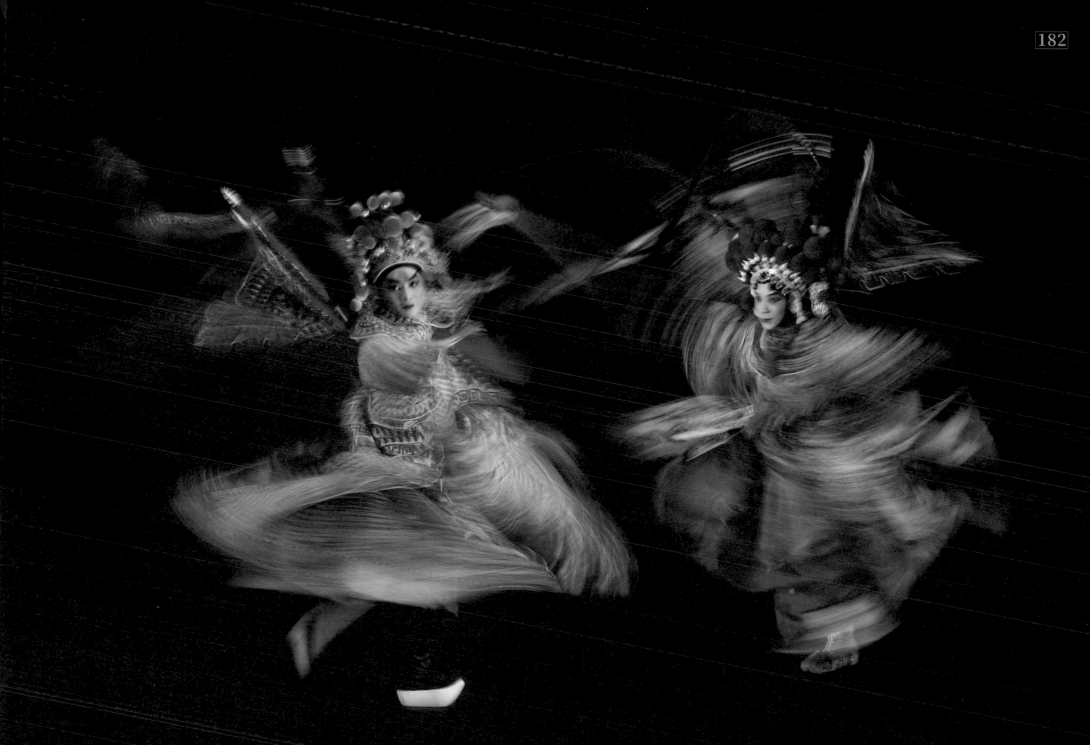

京戲

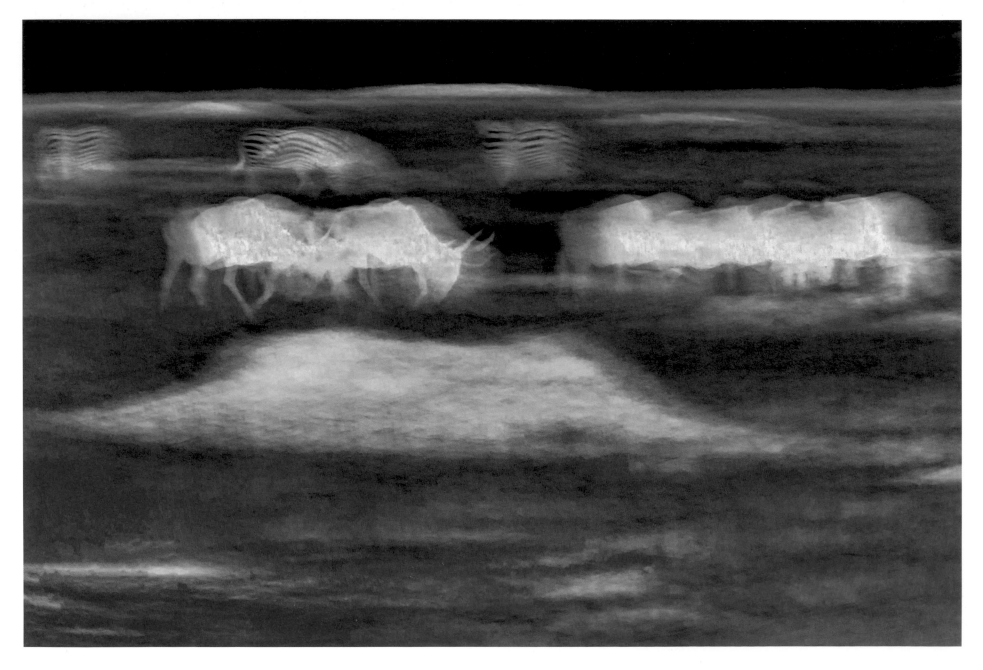

非洲非洲

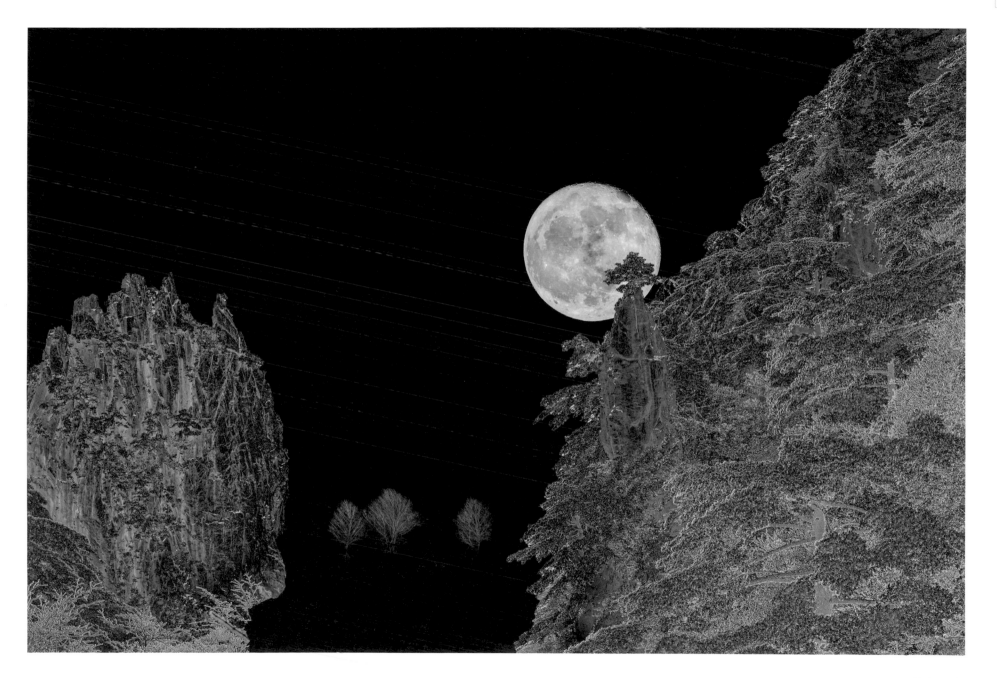

黄山月夜

# 圖錄

001 甘肅紅土地　　002 回家路上　　003 促歸　　004 秋山放牧　　005 終結者　　006 神威赫赫　　007 神聖之夜　　008 鍾馗

009 舞龍　　010 元宵節慶　　011 擡大神　　012 歡樂節慶　　013 正旺　　014 諾爾部落　　015 衣索比亞印象　　016 衣索比亞

017 打水歸來　　018 生活　　019 成年禮　　020 快來幫我　　021 生活　　022 公雞與少女　　023 秋收　　024 馬賽人的家

025 母親母親　　026 焦慮的母親　　027 快樂廚房　　028 生活　　029 午炊　　030 靈舞　　031 農村　　032 農忙

033 五彩東川　　034 龍勝梯田　　035 哈巴村 I　　036 哈巴村 II　　037 農作季節　　038 春耕　　039 討小海　　040 養鴨人家

041 巴東賽牛　　042 賽牛　　043 故人庄　　044 杏花・春雨・江南　　045 免費渡輪　　046 漁家　　047 柯橋　　048 春遊

049 甌江　　050 江南三月　　051 曲水流觴　　052 驚天一槌　　053 寵物　　054 冠羽畫眉　　055 中杜鵑　　056 灰喉山椒

057 黑冠麻鷺的盛裝舞會　　058 100分黑枕藍鶲　　059 黃腹琉璃　　060 五色鳥　　061 洞穴裡的翠鳥　　062 白耳畫眉　　063 黃腹琉璃雌鳥　　064 紅嘴黑鵯

065 栗喉蜂虎　　066 長尾四喜　　067 綠畫眉　　068 愛情鳥築巢　　069 黃鸝呼春　　070 小鷿鷈　　071 戴勝　　072 水雉

073 紅嘴黑鵯　　074 小鷿鷈　　075 晨操　　076 芳蹤處處　　077 春之頌　　078 虎頭蜂與鷹　　079 一起來跳舞　　080 大灰鷺的愛情遊戲

081 巧燕　　082 飛燕　　083 快來幫忙　　084 Seven　　085 領角鴞　　086 大冠鷲 I　　087 大冠鷲 II　　088 大冠鷲 III

089 大冠鷲進食　　090 給我一把傘　　091 火烈鳥　　092 火鶴單飛　　093 寒林喜鵲圖　　094 鳥家鳥園　　095 全福　　096 呦呦鹿鳴

097 大白鷺早餐　　098 草原上　　099 草原中的朋友　　100 丹頂鶴　　101 野蠻大地　　102 生命鬥士　　103 動物園　　104 長頸鹿與棕鳥

105 藍孔雀　　106 競飛圖　　107 仙鶴　　108 白孔雀　　109 黃胸青鵊　　110 分享　　111 紫鷺　　112 丹頂鶴

113 飛鳥競與還　　114 討小海　　115 漁父 I　　116 海海人生　　117 秋江　　118 朝聖　　119 腳划船　　120 水鄉

121 新娘與母親　　122 牧羊　　123 生命　　124 冬山　　125 大雪關山　　126 漁父 II　　127 穀稻圖　　128 魚稻共生

129 偶遇　　130 賣豬郎　　131 客至　　132 童年　　133 赤腳大夫　　134 補屋　　135 冬日 I　　136 塞外

137 大雪封山　　138 雪城駝牧　　139 黃山之冬　　140 冬日 II　　141 雪霽　　142 黟縣　　143 台灣草山月世界　　144 採金針

145 朱顏　　146 深情　　147 三角習題　　148 翠鳥育雛　　149 飛越關山　　150 八哥迎春圖　　151 人面桃花　　152 紅與藍

153 山居　　154 冰梅　　155 生與死　　156 山村　　157 秋山古城　　158 石城秋色　　159 八卦茶園　　160 雲起時

161 黃腹琉璃全家福　　162 太行秋色　　163 仙境　　164 夢幻之海　　165 渡河　　166 短歌行　　167 呦呦鹿鳴　　168 金色六月

169 秋之美壩　　170 木蘭圍場　　171 塞外秋來　　172 秋色濃烈　　173 火龍　　174 捕捉好時機　　175 銅梁火龍　　176 秋之徘徊

177 雪地　　178 黃山夜圓　　179 礦火補魚　　180 秋韻　　181 遊園驚夢　　182 京戲　　183 非洲非洲　　184 黃山月夜

# 甘侯藝廊

國家圖書館出版品預行編目 (CIP) 資料

精湛一生：追光躡影 通天盡人：甘侯攝影集.
-- 初版 . -- 臺中市：劉漢介 , 2022.09
208 面 ; 29.7 X 21 公分

**ISBN 978-626-01-0111-4**（平裝）
1.CST：攝影集

**958.33**                    **111007181**

# 精 湛 一 生

追 光 躡 影 · 通 天 盡 人 ｜ 甘 侯 攝 影 集

發 行 人　劉漢介
出 版 者　劉漢介
執行主編　廖宜凡
設計編輯　王昱淳
地　　址　台中市南屯區新富路 36 號
電　　話　04-23890011
傳　　真　04-23807242
網　　址　https://chunshuitang.com.tw/

初　　版　2022 年 9 月
定　　價　新台幣 1200 元